거리로 나온 미술관

거리로 나온 미술관

길 위에서 만나는 예술

손영옥 지음

자음과모음

●

2장.
도심 안의 또 다른 예술
건축 이야기

●

3장.
거리예술로 훔쳐보는 그 시절
역사 이야기

●

4장.
관점을 바꾸고 경계를 허물다
새로운 공공미술

미술 작품을 보기 위해 미술관이
나 화랑에 꼭 가야 하는 것은 아니다. 거리 곳곳에도 미술 작품이
있다. 우리는 다만 평소엔 바빠 걷느라, 친구와 주고받는 대화가 너
무 재미있어서 거리의 작품에 눈길을 주지 않는다. 또한 공공예술
은 마음만 먹으면 언제든지 볼 수 있다 보니 역설적으로 더 주목받
지 못한다.

코로나19를 겪으며 우리는 야외의 가치를 새롭게 발견했다.
정부 방역지침에 따라 미술관이나 박물관은 열렸다 닫혔다를 반복
했다. 온라인 미술관이 대안으로 떠올랐으나 현장에서 피부로 전해
지는 '촉각적 기쁨'을 만족시키지는 못했다. 이런 상황에서 문득 거
리 위 미술 작품들이 내 눈에 들어왔다.

이를테면, 광화문광장에 나가면 이순신 장군상이 오래된 풍경
처럼 서 있고, 청계천 입구로 가면 알록달록 줄무늬를 두른 소라고

둥 모양 조각이 날렵함을 뽐낸다. 서소문 방향으로는 흥국생명 빌딩 앞에 〈해머링 맨〉이 망치 든 손을 올렸다 내렸다 하며 사람들에게 인사한다. 모두 다 미술관에서 전시하는 거장들의 작품이지만 사람들은 잘 알지 못한다.

또 유명 작품이 아니더라도 아파트 단지나 사무실이 밀집해 있는 건물의 출입구 근처, 매일 점심을 먹기 위해 찾는 식당가 건물 앞 등 도심 곳곳에서 어렵지 않게 야외 조각을 만날 수 있다. 이처럼 우리 주변 거리엔 '미술품'을 표방한 조각물이 넘쳐난다. 하지만 도슨트가 나와 설명해주는 것도 아니고, 안내문이 친절하게 붙어 있는 것도 아니어서 무심코 지나치게 된다.

건축물 역시 도시라는 캔버스에 그려진 예술 작품으로 볼 수 있다. 외계에서 온 듯한 동대문디자인플라자(DDP)와 달항아리에서 영감을 얻었다는 아모레퍼시픽 본사는 외국 관광객들이 찾아와 인증 숏을 찍는 한국의 랜드마크 건축물이다. 구석구석 찾아보면 외국의 저명 건축가가 지은 것뿐 아니라 한국의 건축가가 지은 건축물 중에서도 크게 사랑받고 있는 건물이 많다.

관심을 가지고 보는 순간, 그 조각들과 건축물들이 우리에게 말을 건네기 시작한다. 이때에 그 조각물이 설치된 배경이 무엇인지, 작가는 누구인지, 어떤 점이 멋진지에 대해 누군가 상냥하게 이야기를 해주면 어떨까. 또 수많은 거리의 조형물 중에서도 어떤 게 '찐(진짜를 뜻하는 유행어)'인지 알려주면 얼마나 좋을까. 이 책은 그런 갈증을 느끼는 사람들에게 '친절한 거리예술 안내서'가 됐으면 하는 생각에서 시작되었다.

거리의 공공조형물과 건축물에 궁금증을 가지고 들여다보면 미술 지식과 안목이 넓어지는 경험을 할 수 있을 것이다. 이런 작은

관점의 변화가 삶을 풍요롭게 만들어준다. 미술관에 가야 만날 수 있는 작품들은 왠지 높은 문턱이 느껴지고 일부러 시간을 내 자주 찾는 것이 약간은 부담스러울 수 있다. 반면에 우리가 늘 걸어 다니는 거리에서 만나는 조각과 건축은 사람들을 예술의 세계로 자연스럽게 인도하는 편안한 매력이 있다.

거리의 조형물은 크게 네 가지로 나뉜다. 우선 동상과 조각 등 정부 주도의 기념 조형물이다. 두 번째, 문화예술진흥법(건축물 미술작품 제도)에서 일정 규모 이상의 건물을 신축·증축할 때 건축비의 1%(2000년부터 0.7%)를 회화, 조각 등의 미술품에 쓰도록 한 이른바 '1%법'에 따라 설치된 미술품이다. 세 번째, 서울의 경우 서울시가 공공미술을 개선하기 위해 시행하는 '서울은 미술관' 프로그램 등을 통해 제작한 작품이다. 마지막은, 기업들이 건물의 가치를 높이기 위해 자발적으로 설치한 사례다.

거리의 작품 중에는 '건축물 미술작품 제도'에 의해 생겨난 게 가장 많다. 이 많은 거리 조형물 중에서 어떤 것이 좋은 작품일까. 건축주들이 의무 사항이다 보니 아무래도 빨리 숙제나 해치우자는 심정으로 설치하는 경우가 많아 옥석을 가릴 필요가 있다. 전문가의 안내가 필요하다. 소개할 작품을 선정하는 과정에서는 전문가들의 의견을 참조했다. 대학원에서 미술사를 공부할 때 공공미술 과목을 수강한 것도 큰 도움이 됐다.

공공미술은 서양에서 건너온 문화다. 프랑스에서는 1951년 '1%법'을, 미국 연방정부 공공시설청(CSA)은 1963년 '건축 속의 미술 프로그램'을 통해 공공미술 제도를 시행하는 등 구미(歐美)의 주요 도시에서는 1960년대 후반 이후 정부 단체 건물, 광장, 공원, 학

교, 병원, 역사(驛舍), 주택 외벽 등에 현대미술이 설치되기 시작했다. 19세기에 기념 동상과 기념 조형물이 붐을 이루었던 것처럼 20세기 후반 들어서는 공공미술 조형물이 세기적인 트렌드가 되었다.

야외 조형물은 무엇이 좋은 공공미술인가에 대한 고민이 깊어짐에 따라 바뀌어왔다. 1960년대 초기에는 실내에 전시된 조각품을 그저 크기만 키워 야외에 내놓았으나, 1970년대 후반부터는 작품이 놓이는 장소의 문맥을 고려한 이른바 '장소 특정적(site-specific)' 미술로 진화하였다. 그러다 1980년대 말부터는 제작 과정에 지역 공동체가 참여하는 참여형 공공미술이 생겨났다. 이러한 담론을 거치며 구미에서는 수직으로 치솟는 고전적인 형태의 조각을 탈피한 새로운 시도들이 나왔다.

독일 조각가 요헨 게르츠와 에스터 샬레브 게르츠 부부가 독일 함부르크에 세운 〈파시즘에 대항하는 기념비〉는 관람자들이 참여할 수 있는 작품으로, 납으로 덮인 기둥에 금속 연필을 두고 방문자가 자신의 이름을 추가할 수 있도록 했다. 이름이 추가될수록 작품은 점점 땅속으로 꺼져 들어가 기둥이 낮아지게 된다. 미국 작가 제니 홀저의 작품은 전광판에 문자가 흘러간다. 미국 여성 작가 수잰 레이시의 〈크리스털 퀼트〉는 할머니 수백 명이 한자리에 모여 퀼트를 짜며 수다를 떠는 것 자체가 공공미술 작품이다.

이런 희한한 공공미술이 2010년대 후반 들어 한국에서도 등장하고 있다. 특히 서울시가 전문가들과 함께 꾸리는 '서울은 미술관' 프로그램에서 그런 새로운 모델을 만날 수 있다. 서울 중랑구의 용도 폐기된 채석장이 없어지고 새로 들어선 인공폭포에 설치된 〈타원본부〉는 물에 떠 있는 접시 같은 작품인데, 사람들이 그 안으로 걸어 들어가 폭포를 감상할 수 있도록 했다.

이 책은 두 가지를 염두에 뒀다. 우선 한국에서 1988년 서울올림픽을 앞두고 1980년대부터 본격적으로 등장하기 시작한 공공미술의 변화 과정이 읽힐 수 있게끔 작품을 선정했다. 그러면 공공미술이 어떠한 방향으로 나가야 하는지 어림짐작할 수 있다.

다른 하나는 미술과 건축을 통해 한국 현대사의 뒷모습을 엿볼 수 있도록 했다. 이 책이 기존에 나온 공공미술 책과 차별화되는 것은 바로 이 지점이다. 공공미술을 열거하는 것에 그치지 않고 공공미술 작품과 건축물을 통해 우리나라의 근대사가 오버랩될 수 있도록 신경 썼다. 세종문화회관 기둥 양식이 박정희 군부독재 시대 남북 체제 경쟁의 산물이며, 광화문광장의 이순신 장군상이 그 자리에 설치되는 과정에는 박정희가 일으킨 군사 쿠데타를 합리화시키려는 의도가 숨어 있다는 건 잘 알려지지 않은 사실이다.

단순히 거리미술 작품을 감상하는 것에서 나아가 공공미술의 과거와 공공미술의 미래를 개략적으로라도 맛볼 수 있도록 했으며, 프롤로그와 에필로그에도 이 내용을 담고자 했다. 정색하고 공부하지 않아도 공공미술사를 일별할 수 있는 게 이 책의 또 다른 매력이다.

이 책은 『국민일보』에 2020년 한 해 동안 격주로 연재한 기획물 '궁금한 미술'을 뼈대로 삼았다. "미술관을 가지 않아도 일상 속에 미술품은 널려 있다. 그럼에도 불구하고 미술작가와 제작 경위, 뒷이야기에 대한 친절한 정보, 시대사적 맥락에 대한 해석을 구하기는 쉽지 않다. 독자들이 궁금해할 생활 속 미술 현장을 소개한다"는 것이 '궁금한 미술'의 취지다.

이 연재물은 세명대학교 저널리즘스쿨대학원 저널리즘연구소가 주최한 제1회 세명 저널리즘 비평상 공모전에서 우수작을 받은

연세대생 이고은·김경찬 씨의 비평 대상이 되기도 했다. 대학생들에게 이 연재물이 흥미롭게 읽혔다는 건 큰 보람이다. 그리고 이 시리즈가 계기가 돼 '건축물 미술작품 제도'에 대한 문제의식을 느끼고 연구해 논문 「건축물 미술작품 제도 개선을 위한 서울시와 경기도 사례 연구」(『예술경영연구』, 2020)를 발표했다. 그 내용도 책에 녹이고자 했다.

공공미술을 뜻하는 영어 '퍼블릭 아트(public art)'는 영국의 존 윌렛이 리버풀시의 시각예술에 대해 다룬 책『도시 속의 미술(Art in a City)』(1967)에서 처음 사용했다. 윌렛은 기존의 미술이 특정 계층, 소수 엘리트층 중심으로 흘러간다고 생각했고 이에 일반인도 즐길 수 있는, 그들에게 가치 있는 미술을 해야 한다는 생각으로 이 용어를 창안했다. 이 책 역시 마찬가지다. 거리야말로 '내 곁의 미술관'이라는 것을 깨닫게 해주는 책으로 다가갔으면 좋겠다.

그리고 이 책에 실린 작품 사진 대부분은 『국민일보』 사진부 동료 기자들이 신문 연재를 위해 찍어준 사진이다. 애써준 그들에게 이 자리를 빌려 고마운 마음을 전한다.

손영옥

1장.
익숙한 곳에서 발견하는
낯선 아름다움

공공미술 이야기

빌딩 숲 사이 상큼하면서도 당당한 '레몬색 조각'

여의도 IFC 서울 × 김병호 조각가

조용한 증식

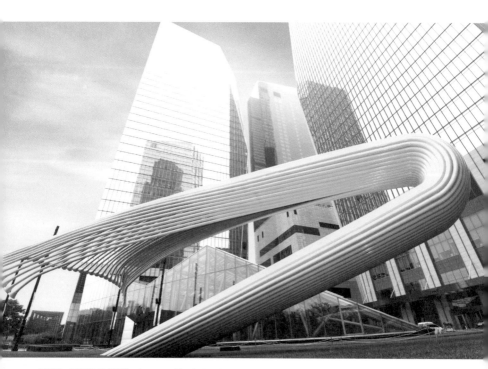

● 김병호, 〈조용한 증식 Silent propagation〉, 2012

● 김병호 조각가

첫인상은 활짝 핀 백합꽃의 수술 같았다. 자꾸 보니 세련된 여성을 은유하는 이미지처럼 다가왔다. 정면에서 조각물을 보면 어떨까. 완벽하게 좌우대칭을 이루며 부채처럼 퍼지는 형태에서 바람에 확 퍼지는 치맛자락을 움켜쥐는 여성이 연상되지 않는가. 흑백사진 속 그 메릴린 먼로 말이다. 그러면서도 레몬색이 주는 상큼함 때문에 영화 〈로마의 휴일〉(1953)에 나온 오드리 헵번의 이미지가 겹쳐졌다. 이 조각은 추상과 구상의 경계를 넘나드는 작품이기에 뭘 연상하든 자유다. 먼로나 헵번은 1950~1960년대 전성기를 누렸던 배우. 요즘 영화나 TV에 나오는 배우 김태리나 한소희 정도를 떠올려야겠지만 '올드한' 내 상상력은 거기까지다.

이 조각물은 2012년 8월에 완공돼 여의도의 스카이라인을 바꾼 건물, IFC 서울 안에 있다. IFC 서울은 콘래드 서울 호텔과 세

개 동의 초고층 오피스타워(32층, 29층, 55층)로 이루어진 복합상업건축물이다. 미국 뉴욕에 본사를 둔 국제적인 설계회사 아키텍토니카가 설계·디자인한 이 건축물은 상층부의 귀퉁이를 과감하게 잘라냄으로써 생긴 기하학적인 단면, 유리 표면에 반사되는 빛과 그림자 덕분에 보는 방향에 따라 외관이 달리 보여 시각적 즐거움을 준다. '크리스털 조각품'이라 자찬해도 밉지 않다.

외국 작가가 만든 조각?
토종 작품입니다만

IFC 서울 건물들이 'ㄷ'자 형태로 감싼 중정의 초록 잔디 위에 놓인 이 노란 조각물은 여의도로 출퇴근하는 길에 자주 보는 작품이다. 볼 때마다 당연히 외국 작가의 작품이겠거니 생각했다. 그래서 홍익대 미대를 나온 김병호(1974~) 작가의 작품이라는 얘기를 듣고 깜짝 놀랐다. 2012년 8월 IFC 서울이 완공되기 한 해 전에 수주받았을 때 그의 나이는 고작 38세였다. 그의 작품 중에서 미술관 밖에 설치된 공공조각은 이 작품이 1호라고 했다(서울 종로구 케이트원타워에 설치된 비슷한 조각은 그해 늦게 주문받았으나 설치는 더 빨리 됐다). 삼십대 신예 작가에게 눈길을 주다니. 그런 파격은 건축주가 국내 관행에 휩쓸리지 않는 외국계여서 가능했던 일임에 틀림이 없다. 공공미술 기획사는 앞서 여러 조각가를 제안했지만, 계속 퇴짜를 맞았다고 한다. 서른 번째로 내민 것이 김병호 조각가에 대한 제안서였는데, 마침내 본사로부터 오케이 사인을 받았다고 한다. 30대 1의 경쟁률을 뚫고 김병호 작가에 대한 제안

서가 선정되었다는 이야기다.

작품명 〈조용한 증식〉의 외양은 파스타 면 다발을 움켜쥐고 중간쯤에서 구부린 뒤 한쪽 끝을 부채처럼 펼친 형국이다. 꽃의 수술과 꽃잎을 합성한 느낌이기도 하고, 꽃 피는 장면을 초고속으로 촬영하여 처음과 마지막을 합친 느낌이기도 하다. 면발의 가닥 같은 파이프의 끝은 트럼펫의 나팔 모양으로 퍼졌는데, 거기서는 소리도 나온다. 뭉툭한 끝은 멀리서 보면 꽃 안쪽의 수술대 끝에 달린 볼록한 꽃밥 같기도 하다.

나는 왜 이 조각이 외국 작가의 작품이라고 생각을 했을까? 곰곰이 생각해보니 몇 가지 합리적인 이유가 있다. 우선 건축주가 외국계이니 외국 작가를 뽑았을 거라는 연상 작용이 자연스럽게 일어났다. 또 레몬색이 주는 싱그러움에서 서구적인 느낌을 받았다. 녹색을 띤 레몬색은 우리 주변에서 자주 볼 수 있는 개나리의 노랑이 주는 토속적인 느낌과는 차이가 있다. 조각의 레몬색과 잔디의 초록색이 이루는 색면(색면이라는 용어는 미술에서 색을 넓게 펴 바르는 방식을 의미)의 대비는 야수주의 화가 마티스 작품처럼 경쾌했다.

서울에 설치된 공공조형물이 주는 진부함에서 벗어나 있는 점역시 해외 작품으로 느끼게 한 요소였다. 도심의 빌딩 앞에 설치된 조각물을 관찰해보면 대부분이 인물 형상의 구상 조각이거나 엇비슷해 보이는 추상 조각이다. 또 재료도 스테인리스 아니면 돌이 대부분인데, 이 작품은 형식이나 재료에서 틀을 벗어나 있어 새롭고 신선했다.

조각 작품 설치를 위해 할애한 넓디넓은 면적 또한 놀랍다. '외국의 저명 작가가 아니라면 어떻게 이런 대접을 받을 수 있겠어?'라

는 생각이 들 정도였으니까. 농구장 크기의 넓은 잔디밭 몇 개가 펼쳐져 있는 넓은 중정에 야외 조각물이라곤 이것 한 점뿐이다. 게다가 겨울에도 얼지 않는 수입 잔디 덕분에 사계절 내내 초록과 노랑의 대비를 감상할 수 있다. 이에 비해 시내 곳곳의 공공조각물들이 받는 대우를 보면 처량하기 짝이 없다. 대개는 계단 옆에 옹색하게 서 있거나 화단 안에 쪼그려 앉은 듯 설치돼 있다.

김병호의 작품에 조각물을 설치하는 제단이 없다는 점도 놀랍다. 보통 조형물은 단상 위에 올라선 교장 선생님처럼 제단 위에 '근엄하게' 모셔져 있다. 교장 선생님의 훈화가 따분한 것처럼 제단 위의 조각물 역시 진부하게 다가온다. 하지만 이 작품은 키스하듯 바로 대지와 접촉해 뿌리를 박고 있다.

설치 초기에는 점심시간이면 사무실에서 쏟아져 나온 여의도의 청춘 남녀들이 조각물 옆에 드러누워 하늘을 구경하며 실적에 대한 스트레스를 날렸다. '접근 금지'를 하지 않았던 것이다. 뉴욕을 방불케 했던 그 자유분방한 모습을, 안타깝게도 지금은 볼 수 없다. 그사이 건축물 소유주가 미국계 AIG글로벌부동산에서 캐나다계 글로벌 대체투자운용사인 브룩필드자산운용으로 바뀌었고, 이곳의 잔디밭은 한국의 여느 곳처럼 들어가서는 안 되는 곳이 됐기 때문이다. 잔디밭을 접근 금지 구역으로 설정하지 않았다면, 그래서 지금도 조각물 주변에 자유롭게 머무를 수 있었다면 한국 공공조각 중 최고의 롤 모델이 됐을 것이라 생각한다.

조각을 전공하지 않은 사람만의
새로운 상상력

　　김병호의 공공조각이 주는 신선함은 어디에서 연유하는 것일까. 이에 대해 공공미술 전문가들은, 대학에서 조각을 전공하지 않는 사람만이 가지는 자유로운 사고 덕분이라고 입을 모았다. 김병호 작가는 미대 판화과 출신이지만 정작 판화에 크게 흥미를 느끼지 못했다. 그렇다고 처음부터 조각을 해볼 생각을 한 것도 아니었다. 당시 그는 비가시적인 것이야말로 세상의 근원이라는 생각과 함께 막연히 보이지 않는 걸 표현하고 싶다는 생각만 간절했다고 한다.

　　작가는 이렇게 말한다. "봄날 꽃가루가 퍼져가는 것은 우리 눈에 보이지 않아요. 하지만 벌과 나비 덕분에 며칠 사이 꽃이 활짝 피어나는 생명의 경이가 일어나잖아요. 그런 비가시적인 것을 표현하고 싶었어요."

　　무언가 퍼져가는 상황을 은유하는 '선(線)'이 필요했고, 이왕이면 국수 다발 같은 선의 다발이 필요했다. 그러나 그는 조각 전공자라면 으레 몸에 익히고 있는 깎고, 붙이고, 용접하는 기술을 갖추지 못했다. 전형적인 조각 공정에 익숙하지 않았던 그는 산업 재료에 눈을 돌렸다. 기성품인 쇠파이프, 너트와 볼트 등 모듈화된 부품이 그의 조각 재료가 됐다. 컴퓨터 설계 프로그램을 이용해 이미지를 정교하게 설계한 뒤 그런 부품화된 산업 재료를 가공해 조립함으로써 조각을 완성했다.

　　대량 생산된 산업 부품들이 그의 조각 속으로 걸어 들어온 것이다. 그래서 인공적인, 도시적인 느낌이 나는 '쎄끈한' 김병호의 조

● 김병호, 〈정원 Garden〉, 2013

각 세계를 두고 미술평론가 이상윤은 '디지털 피조물'이라고 했다. 기하학적인 정확성, 좌우대칭에서 오는 균형감 그리고 반복과 변주가 주는 리듬감이 있다.

<div align="center">

노마드 인생이 주는

불안을 기꺼이 껴안는다

</div>

　　　　　　　　　그의 작품 세계에서는 점차 불안감이 강화되는 경향이 보인다. 그러나 이것은 기분 나쁜 불안감은 아니다. 이를테면 〈조용한 증식〉 연작에선 파이프 끝이 나팔처럼 벌어져 있다. 하지만 이보다 이후에 나온 〈정원〉 시리즈에서는 천장에서 내려온 무수한 파이프의 끝이 잘 깎은 연필심처럼 뾰족해졌

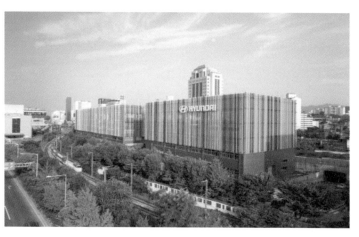

● 현대자동차 남부서비스센터 외관

다. 게다가 파이프는 수직으로 내려오지 않고, 사선으로 비스듬히 기울어져 있어 더 불안한 느낌을 준다. 작가는 파이프의 끝을 뾰족하게 한 이유에 대해 "세상과 닿는 면을 가급적 첨예하게 하고 싶었다"고 말했다. 왜일까?

현대인의 삶은 점점 한군데에 정박하지 못하는 방향으로 흐른다. 일터만 해도 평생직장이 보장되던 시대는 지났다. 미래에는 일을 좇아 이곳저곳에서 일하는 게 가능해지는 직업인의 시대가 열릴 것이다. 정주가 아닌 노마드 인생이 펼쳐지는 것이다. 파이프의 뾰족한 끝은 그런 노마드 인생을 표현한 미술적 언어가 아닐까.

〈정원〉 시리즈에서 파이프에 표현된 알록달록한 원색은 도장업체를 찾는 사람들이 가장 많이 구하는 색상으로 구성됐다. 즉, 현대인의 보통의 삶을 상징하는 색이다. 그러므로 파이프에 들어간 원색은 노마드 인생의 불안함도 기꺼이, 쿨하게 받아들이겠다는 요

즘 젊은이들의 태도를 표상하는 듯하다.

〈정원〉 시리즈는 건물의 파사드 형태로 형식적 변주를 하고 있다. 여의도에서 올림픽대로로 접어들어 잠실 방향으로 가다 보면 노량진 수산시장 인근에 외관이 알록달록한 세로 줄무늬로 둘러싸인 현대자동차 남부서비스센터를 볼 수 있다. 이 줄무늬가 그의 작품이다. 여의도에 설치한 공공조각 1호 이후 김병호 작가의 야외 작품은 서울의 르메르디앙 호텔, 대림산업의 건물, 조니워커 하우스, 천안 신세계백화점, 부산 신세계백화점, 정부세종청사 등 전국으로. 홍콩, 중국, 프랑스, 체코 등 세계로 퍼져가고 있다. 그야말로 '조용한 증식'이다.

출퇴근하는 모두를 응원하는
도심 속 자화상

광화문 흥국생명 × 조너선 보로프스키

해머링 맨

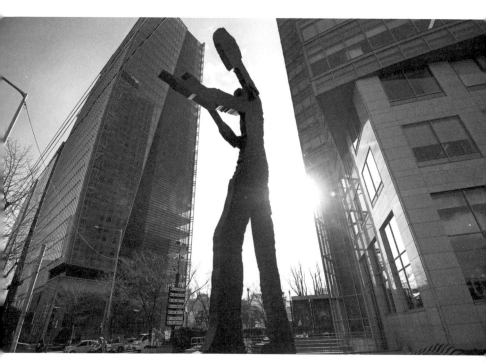

● 조너선 보로프스키, 〈해머링 맨 Hammering Man〉, 2002

● 조너선 보로프스키

　　　　　　　"오늘은 첫 출근이기 때문에 정해
진 출근 시간보다 훨씬 일찍 도착해서 앉아 있고 싶었다. 앞서 세
번의 회사를 절대 허투루 다닌 게 아니었다. 처음 한 달이 중요했
다. 이때 일찍 출근해두면 그 이후부터는 아무리 늦게 와도 '원래
일찍 출근하는 앤데 오늘은 좀 늦네'가 되고……."

　　장류진의 소설집 『일의 기쁨과 슬픔』(창비, 2019)에 수록된 「백
한번째 이력서와 첫번째 출근길」에는 이러한 대목이 나온다. 계약
직에서 정규직이 돼 첫 출근을 하는 날, 월급이 빠듯함에도 늦을세
라 과감히 빈 택시를 세우는 주인공에게서 우리는 자신의 모습을
훔쳐본다.

　　산업화로 출퇴근의 역사가 시작된 이래 출퇴근 전쟁은 동서양
을 막론한 풍속도가 됐다. 서울 광화문은 그렇게 지하철을, 버스를
혹은 자가용을 타고 허겁지겁 일터로 모여드는 대한민국 샐러리맨

들의 제일가는 집결지다. 소소한 기쁨도 있지만, 그보다는 짜증과
스트레스를 더 많이 느끼는 일터로 우리는 매일 나간다.

세계에서 가장 큰 〈해머링 맨〉
공공조각의 성공 사례

광화문 흥국생명 본사 앞 거대한
키네틱아트 〈해머링 맨〉은 샐러리맨인 우리의 자화상이다. 검고 납
작한 형상을 한 조각물은 어깨를 약간 구부린 채 오른손을 들고 아
주 느린 동작으로 망치질을 한다. 손에 들린 것은 망치이지만 그것
은 화이트칼라든 블루칼라든 구분 없이 모든 노동의 상징일 뿐이
다. 망치는 누군가의 노트북이거나 누군가의 용접기일 수도 있다.

무게 50t, 높이 22m의 이 거대한 조각물은 미국 조각가 조너선
보로프스키(Jonathan Borofsky, 1942~)의 작품이다. 작가는 크기가 각
기 다른 〈해머링 맨〉을 미국 시애틀, 독일 베를린과 프랑크푸르트,
일본 도쿄 등 세계 11개 도시에 설치했다. 그중에서 2002년 세계에
서 일곱 번째로 세워진 서울의 〈해머링 맨〉이 가장 크다.

흥국생명은 당시 '1%법'에 따라 이 작품을 주문했다. 언론은
'광화문에서 망치질하는 22m 거인' '서울이 세계에 자랑할 만한 공
공미술 명물'이라며 호평했다. 문화재청장을 지낸 바 있는 당시 『중
앙일보』 문화부 정재숙 기자는 "작품이 선 자리가 너무 건물 쪽에
붙어 보로프스키 작품 특유의 강한 실루엣 맛이 약화된 점이 아쉽
다"고 지적했다. 이후 흥국생명은 2008년 〈해머링 맨〉의 인체 윤곽
이 멀리서 더 잘 보이도록 엄청난 비용을 들여서 도로 쪽으로 5m

더 빼는 결단을 내렸다. 이 거대한 철제 조각상은 망치질하는 데 드는 전기료, 보험료 등 유지비만 1년에 7천만 원가량이 든다고 한다. 설치와 이전, 유지 과정에서 보여준 행보는 기업 오너의 미술 애호가 거리의 공공조각의 수준을 어떻게 업그레이드하는지 잘 보여주는 사례다. 흥국생명을 거느린 태광그룹은 창업자 고(故) 이임용 선대 회장의 부인인 고 이선애 태광그룹 전 상무(세화예술문화재단 초대 이사장)의 숙원 사업인 세화미술관을 2017년에 개관했다.

거대한 크기와 느린 동작이 주는
'심쿵'의 위로

나만 그런 건가. 광화문에서 문득 신문로 쪽을 보다 〈해머링 맨〉이 눈에 들어오면 '심쿵(심장이 쿵한다는 뜻의 유행어)'해진다. 그 거대한 인체 형상에게서 받는 위로가 있다. 묵묵히 망치질하는 행동은 어떤 감동으로 다가온다.

작가가 이야기했듯이 그것은 우리 노동자의 상징이다. 그는 전통적인 노동자의 심벌을 이용해 노동의 신성함과 숭고함을 보여주고자 했다. 그래서인지, 상사의 갑질에 사표를 던지고 싶다가도 이 망치질하는 사람을 보면 '그래, 내일 또다시' 하고 혼잣말하며 다시 출근할 힘을 얻는다.

물론, 조각가가 아무리 그렇게 주장했대도 작품 자체에 예술성이 없다면 감동은 전달되지 않았을 터다. 그렇다면 이 작품이 주는 감동의 근원은 어디에 있는 걸까?

가장 먼저 보이는 이 작품의 매력은 크기다. 현대미술에서 스

케일은 아주 중요한 요소다. 광화문 〈해머링 맨〉은 24층짜리 흥국생명 빌딩의 6층에 닿을 정도로 그 키가 엄청나다. 당장이라도 도심의 빌딩 사이를 성큼성큼 걸어 다닐 것 같은 큰 키는 블록버스터 영화 〈킹콩〉에서나 봤을 법한 크기다. 그런데도 지극히 평범하게 생긴 인체 조각이 『걸리버 여행기』 속 거인처럼 서 있으니 그걸 보는 사람도 감정이입이 되면서 자연스레 영웅이 된 것 같은 기분을 맛보게 된다.

서울 〈해머링 맨〉은 프랑크푸르트의 것(21m)보다 1m 더 크다. 작가는 『카네기 멜론 매거진(Carnegie Mellon Magazine)』 2002년 봄호에 실린 인터뷰에서 "〈해머링 맨〉의 키는 장소에 따라 다르게 한다. 시애틀미술관 앞에는 48피트(14.6m), 바젤 스위스은행연합회 앞에는 44피트(13.4m)짜리가 있다. 그게 그 빌딩에 맞는 사이즈"라고 했다.

두 번째는 아주 느린 동작이다. 〈해머링 맨〉은 60초에 한 번씩 망치질한다. 오른손으로 천천히, 아주 천천히 팔을 내리는데, 그 느림의 미학이 주는 성찰적 효과가 있다. 다람쥐 쳇바퀴 돌 듯하는 나의 노동을 돌아보라고 권하는 것 같은 손동작이다.

세 번째는 그림자극을 보는 듯, 검고 얇은 몸체가 주는, 시처럼 함축적인 힘이다. 작가는 몸체를 강철로 만든 뒤 검은색 페인트를 칠했다. 조각의 표면은 독일 베를린에 설치된 작가의 작품 〈분자맨〉이 은색 알루미늄 재질로 반짝거리는 것과는 차이가 있다. 작가는 재료의 각기 다른 물성이 주는 효과를 기대한 것인데, 이 거대한 인간 형상은 그림자처럼 얇고 검어서 조각품이 주는 자기 성찰적 기운을 강화시킨다. 그것은 노동자를 넘어 인간 존재에 대해 성찰하게 하는 힘이 있다.

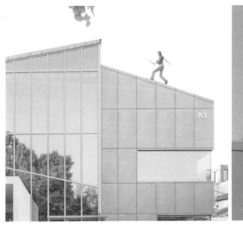

● 조너선 보로프스키, 〈지붕 위를 걷는 여자 Walking Woman on the Roof〉, 1995, 국제갤러리
서울 본점(왼쪽 사진 : ⓒ 안천호, 국제갤러리 제공)

 네 번째는 조각물의 커다란 발이 주는 효과다. 대지에 굳건히
박힌 듯 보이는 발은 큼지막하다. 22m의 거대한 몸집을 감안한다
해도 크기가 크다. 크고 두툼한 발에서 오는 안정감은 내가 뿌리내
리고 있는 노동의 세계에 대한 견고한 믿음을 준다. 내 편이 격려해
주는 것 같은 느낌을, 나는 손이 아닌 발에서 받는다. 마치 '흔들리
는 당신의 마음을 다잡고 거기 있어요, 그곳에서 단단히 뿌리를 내
려봐요'라고 응원하는 것 같다. 그러니 회사에서 유독 일이 잘 안
풀리는 날, 기획안을 올렸다가 상사한테 깨진 날에는 퇴근길에 〈해
머링 맨〉을 보고 귀가하는 것도 좋으리라.

● 조너선 보로프스키, 〈노래하는 사람 Singing Man〉, 1994, 알루미늄, 음향설치, 전기모터,
국립현대미술관 소장(사진 : 국립현대미술관 제공)

미국 출신 조각가

인체 조각의 새로운 개척자

〈해머링 맨〉의 작가 조너선 보로
프스키는 미국 보스턴에서 태어났다. 보로프스키는 카네기멜론대
학교와 예일대학교 대학원에서 미술을 전공했다. 1960년 이십대
시절에는 당대 주류 미술이던 미니멀리즘과 팝아트에 빠졌다. 특히
미니멀리즘과 개념미술의 선두 주자였던 솔 르윗을 만나 깊이 영향
을 받았다. 미니멀리즘은 산업 재료를 주로 사용한 추상 조각으로
표현을 극도로 절제한다. 개념미술은 완성된 작품 자체보다 그 작
품이 탄생하는 과정과 아이디어에 초점을 맞추는 현대미술의 한 경
향이다. 보로프스키는 솔 르윗의 영향을 벗어나 인체 형상의 작품
을 만들며 독자적인 세계를 구축했다.

　　인체 형상은 구상미술로써 미니멀리즘과 개념미술의 대척점
에 있다. 이후 회화든 조각이든 보로프스키의 작품에는 항상 인체
형상이 나타난다.

　　보로프스키의 회화로는 베를린 장벽을 캔버스 삼아 그린 〈달
리는 사람〉이 대표적이다. 그는 회화보다 조각으로 더 명성을 얻고
있는데, 그중 〈해머링 맨〉이 가장 유명하다. 1979년 뉴욕의 한 개인
전에 선보인 〈노동자〉라는 세목의 나무 조각이 〈해머링 맨〉 연작의
원형이다. 이 작품은 이후 강철로 제작하면서 〈해머링 맨〉으로 이
름이 바뀐다.

　　〈해머링 맨〉은 독일 프랑크푸르트, 스위스 바젤, 노르웨이 릴
레스트룀 등지에도 설치되어 있다. 겉으로 보기에는 똑같아 보이
지만 망치질하는 속도, 쉬는 시간, 어깨 문양 등에 차이를 두었다고
한다. 그렇게 보로프스키의 망치질하는 사람은 노동자의 수고를 상
징하며 오늘도 세계 각지에서 망치질하고 있다.

　　그런데 지금 한국에는 〈해머링 맨〉이 상징하는 '일의 기쁨과
슬픔'을 느낄 수 없는 사람이 많다. 오늘날 한국은 청년 취업의 무
덤이나 마찬가지라고 한다. 우리나라는 경제협력개발기구(OECD)
회원국 가운데 전체 실업자 중 이십대 후반이 차지하는 비중이 7년
째 가장 높다. 누군가에는 지겨운 밥벌이이고, 누군가에는 스트레
스 쌓이는 출근길이지만 그런 기회조차 갖지 못한 청년이 한국에는
너무 많다. 〈해머링 맨〉은 그들에게 일자리가 주어지길 기원하는
마음을 담아 매일 쉬지 않고 망치질하고 있는지 모른다.

● 조너선 보로프스키, 〈하늘을 향해 걷는 사람들 Walking to the sky〉, 2008, 귀뚜라미 그룹 본사 앞

청계광장 × 클래스 올덴버그

스프링

● 클래스 올덴버그, 〈스프링 Spring〉, 2006

● 클래스 올덴버그(출처:wikipedia)

　　"이명박 시장이 다슬깃국을 엄청 좋아해서 그렇게 했대." 2005년 연말, 미술계는 분노의 겨울을 보냈다. 약 30년 만에 아스팔트 고가도로를 걷어냄에 따라 마침내 냇물이 다시 흐르게 된 청계천 들머리에 놓을 조각의 제작자로, 스웨덴 출신 미국 팝아티스트 클래스 올덴버그(Claes Oldenburg, 1929~)가 선정되었다고 서울시 산하 서울문화재단이 발표한 뒤였다.

　　올덴버그에게 제시된 작품 가격은 무려 340만 달러(당시 환율로 35억 원). 해외 미술 시장에서도 보기 드문 거액이었다. 금액도 금액이지만 지속 가능한 녹색 성장 시대로의 이륙을 선언하는 기념비적 상징물을 외국인 작가에게 빼앗겼다는 허탈감이 미술계를 휘저었다. 서울시는 다슬기 모양이라고 설명하지만, 소라를 닮은 게 분명한 조각의 형태도 생뚱맞았다. 그리고 설사 다슬기가 맞다고 해도 거기 왜 다슬기 모양의 조각이 들어서야 하는지 납득할 수 없었던

미술인들은 이렇게 서울시 최고 정책 결정자의 '음식 취향'을 들먹
거려서라도 쓰린 속을 위로받고 싶었는지 모른다.

이제부터, 〈스프링〉이라고 이름 붙여진 청계천의 그 알록달록
소라 모양 조형물에 대해 이야기하려고 한다.

소라? 다슬기?
무엇을 상징하나

올덴버그는 1950~1960년대 미
국의 주류 미술이던 추상표현주의를 거부하고 앤디 워홀처럼 상업
적인 이미지를 차용한 작품을 선보이며 팝아트 대열에 합류한 작가
다. 특히 사십대가 된 1970년대부터는 〈빨래집게〉(1976), 〈벽을 자
르는 칼〉(1986), 〈셔틀콕〉(1994), 〈톱질하는 톱〉(1996), 〈떨어뜨린 콘〉
(2001)에서 보듯, 일상의 사물을 기념비처럼 거대하게 키운 '뻥튀기
조각'을 세계 곳곳에 설치하며 인기를 누렸다. 청계천 조형물을 수
주했던 당시는 76세였다.

'뻥튀기 조각'이 뭔지 궁금하다면 서울 중구 신세계백화점 본
점에 가보길. 거기 1층 옥외에 설치된 〈건축가의 손수건〉(1999)도
그런 뻥튀기 조각의 예다. 정장을 상징하는, 비스듬히 기운 검은색
돌, 그 위에서 접힌 채 바람에 나부끼는 거대한 흰색 주름. 그것은
남성들이 멋을 부리기 위해 재킷 주머니에 꽂는 행커치프다. 한없
이 부풀어 오른 엄청난 크기는 낯선 즐거움을 준다. 나부끼는 형태
는 뛰다시피 바쁘게 걷는 도시 남성의 자신감 있고, 유머 넘치는 모
습을 연상시킨다.

올덴버그가 아내인 코셔 판브뤼헌(Coosje van Bruggen, 1942~2009)과 공동 제작한 〈스프링〉의 외관은 소라 형태다. 이 작품의 높이는 20m(흥국생명 앞 〈해머링 맨〉 22m)나 된다. 그럼에도 점점 끝이 좁아지며 뾰족해지는 모양새라서 높이가 주는 위압감은 없다. 형태적 날렵함에 빨강과 파랑의 보색 대비가 주는 강렬함이 더해져 경쾌한 분위기를 풍긴다. 하지만 이 조각을 보노라면 우중충한 서울 도심에서 혼자 경쾌해서 톡톡 튀는 밀레니얼 신입사원을 보는 꼰대 상사의 심정을 느낄 때가 있다.

영어 단어 '스프링(spring)'이 '샘' '용수철' '봄'을 뜻하는 것처럼 올덴버그의 조각 작품 〈스프링〉도 중의적인 의미를 갖는다. 다슬기 모양 아래쪽 구멍에서 흘러나오는 청계천 물줄기는 샘, 나선형 구조는 용수철, 조형물 아래에 깐 잔디는 봄의 이미지를 각각 떠올리게 한다. 논란 끝에 1년 뒤인 2006년 10월 설치된 〈스프링〉에는 이런 설명이 적혔다.

"탑처럼 위로 상승하는 다슬기 모양으로부터 영감을 얻어 다이내믹하고 수직적인 느낌을 연출하며 청계천의 샘솟는 모양과 문화도시 서울의 발전을 상징한다."

2016년 국내 한 갤러리에서 올덴버그 부부의 전시회가 열렸다. 그때 〈스프링〉의 아이디어 진화 과정이 담긴 드로잉이 공개됐는데, 이 드로잉에는 분명히 '바닷조개 형태'라고 적혀 있었다. 하지만 청계천 명판에는 '다슬기'로 표현돼 있다. 국내에서의 논란을 의식해 의도적으로 오역한 게 분명해 보인다. 드로잉을 보면 생명의 원천을 표현하기 위한 이미지가 처음에는 물방울이었다가 점차 조개껍데기, DNA 나선 구조로 변해갔다.

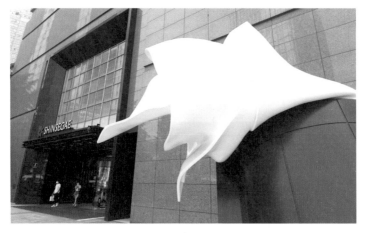

● 클래스 올덴버그, 〈건축가의 손수건 Architect's Handkerchief〉, 1999

작가의 이런 의도를 시민에게 충분히 설명해주는 과정이 10년 전 그때 있었더라면, 하는 아쉬움이 든다. 외국에서는 공공미술을 설치할 때 작품이 현장에서 제대로 구현될 수 있도록 설치 전에 전문가와 행정가, 시민이 함께 모여 집중적으로 토론과 회의를 하는 이른바 '퍼블릭 셔렛(public charrette)' 과정을 거친다. 하지만 〈스프링〉을 제작하던 당시에는 이 과정이 없었다. 외국 유명 작가의 작품을 일방적으로 내리꽂은 것이다. 그때 여러 미술 단체에서 "외국 작가의 작품이 선정된 것이 문제가 아니라 문화적 공론화 과정이 빠진 것이 문제"라고 일제히 비난했다. 〈스프링〉에 대해 미술계가 반감을 가지는 또 다른 이유는 올덴버그가 작품을 제작하는 동안 청계천을 찾은 적이 없었다는 점이다. 올덴버그는 한국을 단 한 번도 찾지 않고 〈스프링〉을 디자인했다. 이 사건은 39년 전에 미국에서 일어났던 한 에피소드를 상기시킨다. 공공미술 초창기였던 1967년, 미국 국

립예술기금(NEA)의 공공미술 프로그램에 선정된 알렉산더 콜더가 그 기금으로 야외 조각 〈위대한 속도〉를 제작했지만, 설치 장소를 한 번도 방문하지 않아 당시 강하게 비판받았던 사건 말이다.

청계천 복원이 2년 3개월 만에 속전속결로 이뤄진 것처럼, 복원을 상징하는 조형물 제작 역시 1년 만에 초고속으로 밀실에서 진행됐다. 슬로(천천히)의 녹색 성장을 이야기하면서도 행정은 이명박 특유의 불도저식으로 밀어붙여 엇박자와 파열음을 낸 것이다.

비난받는 청계천 입구에
'진짜 하천' 상징물처럼

〈스프링〉이 놓인 청계천은 서울 강북의 도심 한가운데를 흐른다. 조선시대에는 양반층과 중인층의 거주지를 가르는 분계선이었고, 일제강점기에는 조선 사람이 거주하는 가난한 북촌과 일본 사람이 거주하는 부유한 남촌을 가르는 경계였다. 가난한 사람들은 거적과 판자를 지붕 삼아 청계천 주변에 모여 살았다. 1950년대 그 가난을 콘크리트로 가리듯 하천은 단번에 복개됐다. 그리고 1971년에는 그 하천 위로 근대화의 상징, 청계고가도로가 완공됐다.

시간이 흘러 압축 성장의 무게를 견디던 고가도로에는 노후로 인한 안전 문제가 제기됐다. 2002년 서울시장 선거에서 청계천 복원이 모두의 관심사로 떠올랐고, 청계천 복원을 핵심 공약으로 내건 이명박 후보가 결국 당선됐다. 청계천 복원은 '성공한 서울시장' 이미지를 발판 삼아 대권 가도를 달리고자 했던 정치인 이명박의

치적 1호였다. 그는 저서 『청계천은 미래로 흐른다』(랜덤하우스코리아, 2007)를 출간하며 자신의 치적을 다졌다. 2007년 대선이 코앞인 시점이었다. 천천히 제대로 개울을 복원하고 조각물을 세우는 것은 대권 가도에 걸림돌이 될 게 뻔했다. 그는 '빨리빨리!'를 거듭 외쳤을 것이다. 그 결과, '길게 누운 분수대' '거대한 시멘트 어항'으로 불리는 청계천이 탄생했다. 복원된 청계천은 자연 하천이 아닌 한강과 지하수를 끌어와 흘려보내는 인공 하천이다. 그러니 청계천 초입에 놓인 〈스프링〉은 허구이자 위장이다.

미술평론가인 최태만 국민대 교수는 "시민 의견이 충분히 수렴되지 않은 채 서둘러 공사를 마친 성과 중심 실적주의로 말미암아 청계천이 생 하천이 아니라 인공 구조물"이 됐고 "더 큰 문제는 역사, 문화 복원이 제대로 이뤄지지 않은 점"이라고 비판했다. 청계천의 여러 다리 가운데 모전교는 원형이 아닌 '가짜 다리'로 복원되었고, 일제 때 이전된 수표교는 끝내 제자리로 돌아오지 못하는 등 역사적 유물을 방치, 왜곡, 변형했다는 지적 또한 끊이지 않았다.

로비에 신물이 나…
"차라리 외국 작가 쓰자"

다시 〈스프링〉 이야기로 돌아오자. 이 조형물 제작이 외국인에게 돌아간 데는 여러 이유가 있겠다. 일단, 명품 효과를 노렸을 수 있다. 외국 유명 작가 작품이 서울 한복판에 설치됨으로써 명품 가방을 들었을 때 으쓱해지는 것과 비슷한 국가적 신분 상승감 효과 말이다.

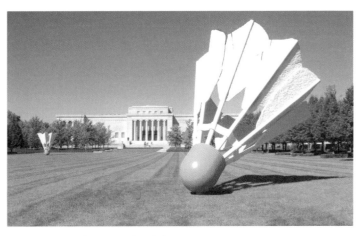

● 클래스 올덴버그, 〈셔틀콕 Shuttlecocks〉, 1994 (출처 : 이코노믹리뷰, www.econovill.com)

그리고 여기에는 '외국인 어부지리' 효과도 있었다. 〈스프링〉은 통신회사인 KT가 서울시에 기부하는 형식으로 제작됐다. 작가 선정 과정을 지켜본 미술계 관계자는 이렇게 증언했다.

"청계천 조형물을 KT에서 맡아 제작한다는 게 소문나니까 행세깨나 하는 조각가들이 온갖 백을 동원해 로비했어요. 압박을 받게 되니 KT 입장에선 난감한 상황이 됐지. 그래서 '에라이, 이럴 바엔 차라리 잡음 생기지 않게 외국 작가를 쓰자'며 돌아선 거였죠."

그렇게 해서 외국 거장에게 맡겨졌지만 작품성에 대해선 평가가 엇갈린다. "청계천이라고 해서 다슬기나 소라 모양을 내세우는 것은 표피적인 해석이다" "좁은 청계광장에 세운 피뢰침" 등의 혹평이 있다. 반면 "청계천이 좁은 구조라서 치솟는 수직적인 구조가 자연스럽다. 꼬여 올라가는 형태감도 시각적인 변화가 있어 좋다"고 호평하는 이도 있다.

그러나 아이스크림콘을 부풀려서 처박는 식의 '뻥튀기 야외 조 각'이 가졌던 유머와 발랄함을 생각해보면 청계천의 〈스프링〉은 올 덴버그 조각이 주는 단맛이 거의 빠져 있다. A학점은 절대 아니라 는 뜻이다. 그가 실력 발휘를 안 한 건지, 못 한 건지는 알 수 없다.

〈스프링〉이 설치된 지도 벌써 15년이 흘렀다. 청계천은 '길게 누운 분수대'라는 오명에도 불구하고 도심의 열섬 현상을 완화하는 효과를 내며 많은 이에게 사랑받는 장소가 됐다. 폭염이 기승을 부 리는 여름에는 청계천에 대해 광화문을 오가는 사람들이 느끼는 고 마움은 더 커질 것 같다. 인공 개천이거나 말거나 봄이면 어김없이 피는 청계천 버들치는 개울의 기억을 불러낸다. 주변 직장인들에 게 점심 식사 후 청계천 산책은 피로회복제 역할을 한다. 청계천 입 구의 〈스프링〉은 많은 이들이 함께 공유하는 도심의 풍경이자 광화 문의 랜드마크가 되어가는 중이지만, 빛과 그림자처럼 공론화 과정 을 생략한 아픔을 가진 공공미술의 상징으로 그 자리에 서 있기도 하다.

43 흉물 논란 딛고
100억대 복덩이로 변신한 아마벨

포스코센터 × 프랭크 스텔라
꽃이 피는 구조물

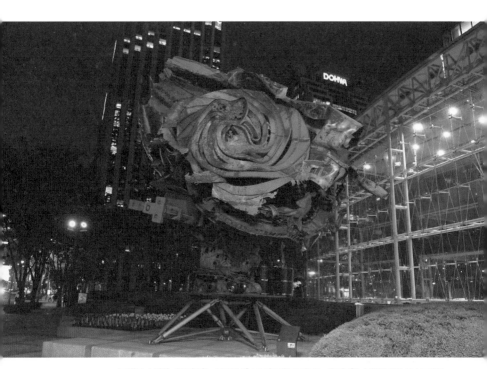

● 프랭크 스텔라, 〈꽃이 피는 구조물 Flowering Structure – Amabel〉, 1997 (사진: 포스코 제공)

● 프랭크 스텔라(사진 : 리안갤러리 제공)

　　　　　　　　　　　　　1996년 어느 날 아침. 서울 강남구
테헤란로의 첨단 빌딩 포스코센터가 발칵 뒤집혔다. 빌딩 정문 앞
에 설치할 조각물의 재료가 사라졌기 때문이다. 당시 포항제철(현
포스코)은 제철소가 있는 경북 포항 본사에 이어 서울에 제2사옥 격
인 포스코센터 신축을 마친 뒤였다. 포스코는 정문 앞에 야외 조각
을 설치하기로 하고 국제적 명성이 있는 미국 작가 프랭크 스텔라
(Frank Stella, 1936~)에게 작품 제작을 의뢰했다. 작가에게 지급하기
로 계약한 비용은 180만 달러(당시 환율로 17억 5천만 원). 이때까지 거
리에 놓인 조각물로는 국내 최고가였다.
　　이 작품을 만들 당시에 스텔라는 한국으로 재료를 공수해 와
현장에서 직접 작품을 제작하기로 했다. 그런데 도로 근처 사옥 앞
에 야적해둔 스테인리스 스틸 재료를 고철로 착각한 고물상이 가져
가버린 게 아닌가. 경찰이 긴급 수배에 나섰고, 다행히 용광로에서

녹아 없어질 운명에 처해지기 직전에 되찾을 수 있었다.

고철처럼 보이도록
주물로 찍은 재료로 만들어

포스코센터 앞 프랭크 스텔라의 야외 조각 〈꽃이 피는 구조물〉은 한국 공공미술의 흑역사를 상징한다. 공공미술이 어때야 하는지, 즉 예술이 미술관이 아닌 거리로 나왔을 때 대중과 어떻게 소통해야 하는지에 대해 우리 사회가 처음으로 고민하게끔 만든 작품이다.

가로, 세로, 높이 각 9m의 거대한 꽃 모양 입방체 구조물. 멀리서 보면 꽃의 형상처럼 보이지만 가까이서 보면 부식되고 찌부러지고 구멍이 숭숭 뚫린 고철 덩어리 그 자체다. 이 글을 쓰기 위해 테헤란로를 찾아 내 키보다 훨씬 큰 이 '고철 조각' 밑으로 쓱 들어가는데, 순간 피식 웃음이 나왔다. 고물 장수 일화가 떠올라서였다.

그러나 고철을 이어 붙여 만든 것 같은 이 작품은 보기와는 달리, 작가가 스테인리스 스틸 주조법으로 수백 개의 주물을 뜬 뒤 조형미를 생각하며 정교하게 용접·접합해 만든 조각이다. 스테인리스 스틸은 무겁기는 하지만, 강철과 달리 녹이 잘 슬지 않아 야외에 설치하기 좋은 재료다. 주물들이 연결되어 만들어내는 조형적 긴장감은 작품에 생명을 불어넣는다. 회오리치는 듯한 거대한 꽃으로 탄생한 이 조각을 두고 미술평론가 성완경은 "마치 고목과도 같은, 혹은 다른 시간의 바다로부터 인양된 문명의 폐허 같은 고전적 깊이가 느껴진다"고 평한 바 있다.

스텔라는 작품이 제작되는 기간에 지인의 딸이 비행기 사고로 죽자 그 죽음을 애도하며 비행기 부품의 일부를 작품 재료로 사용하고, 지인의 딸 이름인 아마벨을 작품 부제로 붙였다. 지금은 '아마벨'이란 별명으로 더 많이 알려져 있다. 이렇듯 작품 속에는 인간의 삶과 죽음에 대한 통찰, 휴머니즘이 녹아 있기도 하다.

공공미술

흑역사의 아이콘

〈꽃이 피는 구조물〉(이하 〈아마벨〉)은 포스코가 철을 다루는 기업이라는 점을 작품에 어떻게 담아낼지, 신축 유리 건물과 형식적으로 어떻게 조화를 이룰지 등 여러 요소를 고려한 결과물이다. 당시 세계철강협회(WSA) 회장사였던 포스코는 국제적 기업으로서의 위상을 보여주고, 최첨단 인텔리전트 빌딩 이미지에 부합하는 야외 조각을 제작할 작가로 스텔라를 낙점했다. 스텔라는 앞서 1993년 일본 후쿠오카현 기타규슈시 야하타에 높이 5m에 달하는 비슷한 구조물을 세워 철강업계에도 꽤 이름이 알려진 작가였다. 야하타제철소의 작품 완성 한 해 전에는 하이포은행 룩셈부르크 지점에도 비슷한 조형물을 제작한 바 있다.

스텔라는 1960년대 미니멀리즘 회화의 대표 주자로 현대미술계에 이름을 알렸다. 그도 처음에는 캔버스에 물감을 흩뿌리는 잭슨 폴록의 추상표현주의에 영향을 받은 그림을 그렸다. 그러나 특정한 대상을 그리지 않은 추상화인데도 추상표현주의의 붓질에서는 뭔가가 연상된다고 생각했다. 구름을 보고도 '저건 토끼를 닮았

● 프랭크 스텔라, 〈전설 속의 철의 섬 Marbotikin Dulda〉, 1997

● 프랭크 스텔라, 〈이성과 천박함의 결혼, Ⅱ The Marriage of Reason and Squalor, Ⅱ〉, 1959

네' 하며 어떤 형상을 떠올리는 것처럼 말이다. 스텔라는 자신이 만든 캔버스 안에서는 어떤 이미지도 떠오르지 않게 하고 싶었다. 그렇게 해서 창안한 것이 〈검은 회화(Black Paintings)〉 시리즈다. 캔버스의 사각 프레임을 일정 비율로 축소해 줄무늬로 표시하면서 검정 페인트로 화면 전체를 채우는 작업을 했다. 그 결과로 나온 〈검은 회화〉 연작은 그저 캔버스에 검은 물감을 칠한 것으로만 보이는 미니멀리즘의 세계를 구현했다. 또한 캔버스 틀을 변형한 '변형 캔버스 회화(U자, T자 등 다양한 모양의 캔버스에 그린 회화)', 캔버스 위에 조각을 부조처럼 설치한 '부조 회화' 등의 다양한 실험을 통해 회화의 영역을 확장하며 현대미술사에 획을 그었다. 최태만 교수는 "〈아마벨〉 같은 입방체 조각은 스텔라의 작업 세계에서 전환점이 된 중요한 작업"이라고 평가했다. 정현 조각가는 "한국에서 빌딩 밖에 나와 있는 공공미술 가운데 최고 작품"이라고 극찬했다.

그러나 이것은 어디까지나 미술계 전문가들이 내리는 평가일 뿐이었다. 그가 세계적인 작가거나 말거나 대중은 '고철 덩어리로 만든 흉물' '혐오감을 준다' 등의 비난을 퍼부었다. 외환위기 당시인 1998년 12월 김대중 정부의 대통령직 인수위원회는 포스코로부터 업무 보고를 받을 때, 왜 그런 작품을 고가로 매입했느냐며 추궁하기도 했다. 이것을 신호탄으로 〈아마벨〉은 이듬해 내내 흉물 논란에 시달렸다.

결국 포스코는 스텔라와 협의한 끝에 이 작품을 현 위치에서 철거해 다른 곳으로 이전하기로 결정했다. 포스코는 법에서 의무사항으로 정한 건축물 미술장식 제도(현 건축물 미술작품 제도)와 상관없이 거액을 들여 조각품을 설치했지만, 여론의 뭇매에 두 손을 들었던 것이다.

공공미술은 어떻게
대중과 소통해야 하는가

〈아마벨〉의 철거 방침이 알려지자 격렬한 찬반 논쟁이 벌어졌다. 한 미술평론가는 모 신문에 기고한 글에서 "흉물스럽다는 게 정직한 느낌일 것이다. 조형물은 미술계 관계자가 아니라 사회와 대중을 배려해야 한다"며 철거를 옹호했다.

반면에 성완경 비평가는 "졸속 퇴출은 위험한 발상"이라고 반박하며 현 위치 유지를 주장했다. 그는 "(〈아마벨〉은) 대중이 이해하기 쉬운 상투적인 조형물이라기보다는 그 형식과 내용이 심오하고 미학적으로 진지한 작품"이라며 철거 신중론을 폈다. 또 이 야외 조

각물은 작가가 1997년 포스코센터 로비 2층에 제작한 가로 11m 대형 회화 〈전설 속의 철의 섬〉과 대구를 이루는 것이라며 철거하려면 이 회화도 함께 옮겨야 한다고 목소리를 높였다.

주목할 것은 성완경 비평가가 철거 반대론을 펴면서도 설치 과정에서의 절차상 흠결을 지적한 대목이다. 그는 애초에 작품을 설치할 때 공공적 논의를 배제한 것이 지금의 화를 자초했다고 강조했다. 또한 포스코가 작품 설치 후에 재산적, 물리적 관리는 했을지라도 작품이 대중에게 사랑받을 수 있도록 홍보, 교육, 이벤트를 하는 등 문화적 관리를 소홀히 한 점을 반성해야 한다고 꼬집었다.

많은 논쟁 끝에 〈아마벨〉은 살아남았다. 20여 년이 지난 지금은 테헤란로의 명품 공공미술로 인식되고 있다. 포스코가 기울인 노력이 대중의 인식 개선에 일조한 것이다. 포스코는 2012년부터 조형물에 야간 조명을 투사해 〈아마벨〉이 밤의 꽃으로 피어나는 것처럼 보이도록 작품을 '재가공'하고 있다.

여기에는 사연이 있다. 포스코는 2010년부터 크리스마스 시즌에 현대미술 작가들을 초청해 야외 조각 전시를 했다. 2011년에 한 작가가 〈아마벨〉을 스크린 삼아 영상을 투사한 작업을 선보였는데, 이것이 호평을 받은 데서 아이디어를 얻었다. 밤에 조명을 받아 거대한 장미꽃으로 피어난 〈아마벨〉 사진은 지금 인터넷 여기저기에서 어렵지 않게 볼 수 있다. 흉물 논란을 딛고 대중의 사랑을 받는 야외 조각으로 거듭난 것이다.

역사에 이름을 남긴 조각가의 작품이 흉물 논란에 시달린 사례는 서양에서도 종종 있었다. 프랑스 조각가 오귀스트 로댕이 사실주의 문학의 거장 오노레 드 발자크를 형상화한 〈발자크상〉도 형상이 그로테스크하다는 이유로 수모를 겪었다. 1898년 이 기념상의 모

형이 전시됐을 때 주문자인 프랑스문학가협회가 최종 제작을 거부해서, 파리시는 원래 설치 예정이었던 루브르궁 옆 광장에 이 작품을 놓는 안을 취소해야만 했다. 미국의 미니멀리즘 조각가 리처드 세라가 1981년에 뉴욕시에 세운 조각품 〈기울어진 호〉는 지리한 소송 끝에 1989년 철거·폐기되기도 했다.

공공조각물의 표현의 수준을 둘러싸고 예술성과 대중성 사이에서의 갈등은 늘 있다. 〈아마벨〉 흉물 논란은 공공미술에 대한 대중의 인식 수준의 현주소를, 미술계가 공공연히 확인한 사건이라는 점에서 중요하다. 또 흉물로 지탄을 받은 〈아마벨〉이 한국 사회에 끼친 기여는 적지 않다. 현대미술 작품은 아름답지 않을 수 있다는 걸 대중에게 인식시킨 것은 의미 있는 일이다. 우리는 일그러진 형상에서 어떤 숭고한 감동을 느낀다. 비극이 주는 감정 정화의 효과와 비슷하다. 이 작품의 현재 가치와 관련하여 A갤러리 대표는 "(스텔라의) 3~4m 되는 신작 조각은 400만 달러 정도. 〈아마벨〉은 높이가 9m로 배가 넘는 데다 구작이니 100억 원대는 족히 나갈 것"이라고 말했다. 그야말로 포스코의 복덩이가 됐다.

'불시착 우주선' 같은 DDP 그곳에 등장한 미래 인간

동대문디자인플라자 × 김영원 조각가

그림자의 그림자

● 김영원, 〈그림자의 그림자 – 꽃이 피다 Shadow of Shadow – Flower Blossom〉, 2016

● 김영원 조각가

서울지하철 2호선 동대문역사문
화공원역을 빠져나오자 내 시야로 '인간 꽃'이 쏘옥 들어왔다. 동대
문디자인플라자(이하 DDP) 건축물 몸체와 (미래로의) 콘크리트 다리
교각이 어우러져 생긴 틈새로 조각품이 활짝 핀 꽃처럼 서 있는 것
이 보였다.

조각가 김영원(1947~) 전 홍익대 교수의 작품은 늘 그 자리에
서 있다. 평소에는 눈에 들어오지 않았는데, 공공조형물에 대한 관
심이 생기자 거리 위 작품이 예기치 않은 위치에서 자신의 존재를
드러내며 내게 말을 걸어왔다.

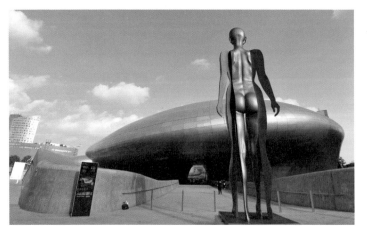

● 김영원, 〈그림자의 그림자 – 길 Shadow of Shadow – The Road〉, 2016

자하 하디드의 DDP와
맞짱 뜨는 조각

DDP에 사람 형태의 조각이 등장
한 것은 2016년 가을부터다. 서울디자인재단이 개관 2주년을 맞아
기획한 김영원 조각전 '나 – 미래로'를 연 것이 계기가 되었다. 작가는
전시가 끝난 뒤 미래로 다리 입구에 설치된 〈그림자의 그림자 – 길〉
(이하 〈길〉)을 기증했다. 조각 작품 하나로는 외로울까, 8차선 장충단
로를 마주한 DDP 전면부에 전시했던 〈그림자의 그림자 – 꽃이 피
다〉(이하 〈꽃이 피다〉)도 한시적으로 그 자리에 두기로 했다. 지하철에
서 나오면서 보았던 인간 꽃 작품이 바로 〈꽃이 피다〉다.
　2014년 3월, 세계적인 여성 건축가 자하 하디드(Zaha Hadid,
1950~2016)가 설계한 DDP가 개장했을 때 한국인들은 놀라움을 감

추지 못했다. 우리가 한 번도 경험해보지 못한 종류의 건축물이어서다. 이 건축물의 첫인상은 거대하면서 동시에 기괴했다. 이 건축물은 규모도 규모지만, 옛 동대문운동장 자리를 차지하는 엄청난 면적을 풍뎅이 등짝 같은 유선형 덩어리 하나로만 채워 그동안 우리가 건축에 가지고 있던 고정관념을 깼다. 게다가 어디든 지상과 연결돼 그곳이 지하인지 지상인지 헷갈리는 구조까지 그랬다. 여러모로 희한해서인지 이 건축물을 두고 언론은 한동안 '불시착한 우주선'이라고 불렀다. 알루미늄 패널의 은빛이 주는 우주적인 색감을 고려하면 아주 어울리는 별칭이었다.

그래서였을까. 서울디자인재단이 개관 2주년 기념 조각전을 기획했을 때, 재단이 접촉한 여러 국내외 조각가들이 손사래 쳤다는 후문이 있다. 규모가 주는 압도적인 느낌, 금속성 재질이 주는 위화감을 웬만한 조각으로는 당해내기가 쉽지 않아서일 테다. 취재를 위해 만난 김영원 조각가는 "그래, 한국인인 내가 한번 해보자는 생각을 했다"라고 털어놓았다.

결과적으로 조각 전시는 성공한 것 같다. 8m 장신의 금빛 인체 조각 두 점은 DDP 건축물이 주는 차가움, 근접하기 어려운 권위를 누그러뜨리며 공간 전체에 따뜻한 느낌을 부여한다. 조각에서 느껴지는 당당함과 주변과의 조화로움은 이 조각이 DDP처럼 금속성의 재질과 유선형의 형태를 취하는 데서 온다. 생각해보면, 흙을 덕지덕지 발라 미라처럼 늘어뜨린 것 같은 알베르토 자코메티의 인체 조각이 그 자리에 어울릴 리는 없다.

이 조각들은 광화문 〈해머링 맨〉의 키 22m에 비하면 작은 크기지만 실물을 보면 충분히 크다는 느낌을 준다. DDP에 대적할 만하

면서도 DDP와 어울려서 그곳에 서 있는 모습을 보면 미래의 어느
시점으로 순간 이동하는 기분이 든다.

자신을 해체해
새로운 나를 창조한다

　　　　　　　　무엇보다 김영원의 청동 조각은
형식과 주제 면에서 미래적인 인상을 준다. 우선 〈꽃이 피다〉를 살
펴보자. 이 작품은 인체 형상의 부조를 앞뒤로 이어 붙여 마치 절단
된 인체의 단면이 합체된 듯하다. 하나의 하체에서 6개의 상체가
카드처럼 좌르르 퍼지는 형태를 취하여 마치 활짝 핀 '인간 꽃' 같
다. 복수의 정체성을 뜻하는 이 모습을 보면 내 안의 여러 정체성이
꽃처럼 활짝 피어나는 듯한 느낌을 받게 된다. 요즘 유행하는 '멀티
페르소나'를 상징하는 조각물 같기도 하다.

　　멀티 페르소나는 김난도 교수가 이끄는 서울대 소비트렌드분
석센터가 『트렌드 코리아 2020』(미래의창, 2019)에서 꼽은 2020년의
트렌드 가운데 하나다. 페르소나는 고대 그리스 때 배우들이 쓰는
가면을 뜻하는 말로, 현대인은 가면을 쓰듯 다양하게 분리되는 여
러 개의 정체성을 갖게 된다는 게 이 책의 주장이다.

　　전통적으로 사람의 정체성은 혈통과 직업을 기반으로 형성돼
왔다. 그런데 지금은 평생직장 개념이 사라지며 직업적 안정성이
흔들리는 노마디즘(nomadism, 특정한 것에 얽매이지 않고 끊임없이 자기를
부정하면서 새로운 자아를 찾아가는 것을 의미)의 시대가 오고 있다. 현대
사회에서 정체성의 분리, 정체성의 다원화는 자연스럽고 필연적인

● 김영원, 〈중력 무중력 88-2〉, 1988(사진 : 작가 제공)

현상이 됐다. 이제 나 자신을 뜻하는 'myself'는 단수가 아니라 복수여야 한다. 직장에서와 퇴근 후의 나의 정체성이 다르며, 평소와 덕질할 때의 나의 정체성이 다르기 때문이다. 출근해서 출판사 편집자로 일하다가 퇴근 이후에 바리스타로 사는 이중의 삶, 또 1년에 한 번씩은 해외 테마 여행을 떠나며 여행 작가로도 사는 삶……. 그렇게 우리의 내면에는 여러 개의 꽃으로 피어나고자 하는 소망이 숨어 있다.

DDP로 이어지는 콘크리트 다리 '미래로' 초입에 서 있는 인체 조각 〈길〉을 보자. 앞뒤 어디서 봐도 사람의 정면과 뒷면이 한 면에 한꺼번에 붙어 있는 '아수라 백작' 같은 이상한 조각품이다. 아수라 백작은 내 어린 시절에 방영했던 애니메이션 〈마징가 Z〉에 등장했던 추억의 캐릭터인데 절반은 여자, 나머지 절반은 남자다. 김영원의 〈길〉은 앞으로 걸어가면서도 동시에 뒤를 보고자 하는, 인간의 내면을 닮은 조각이다. 미래를 향해가면서도 과거를 성찰하는 자세로 살자는 메시지로도 해석될 수 있다. 이 두 조각은 서로 200m 정도 떨어져 있어서 한 시야에 잡힌다.

김영원이라는 조각가의 이름은 모를 수 있다. 그래도 그가 제작한 광화문광장의 〈세종대왕상〉을 모르는 사람은 없을 것이다. 세종대왕상이 시사하듯 그는 1970년대에 사실주의 조각으로 작가 인생을 시작했다. 추상 조각이 대세였던 시절이다. 하지만 그는 한국이 근대화·산업화하려면 합리주의 정신이 필요하며, 그 합리주의 정신을 담은 미술이 사실적인 조각이라고 생각했다. 그는 사회 부조리를 고발하듯 목발을 짚은 장애인 소년, 아이를 업은 채 광주리를 머리에 인 여인 등의 모습을 사실적인 형상 안에 담아냈다. 그러

다 직설적인 표현에 조금씩 흥미를 잃게 돼 변화를 모색했다. 평면의 부조에서 인간의 형상이 떠오르는 듯한, 즉 부조와 환조를 합친 조각인 〈중력 무중력〉 시리즈는 그렇게 해서 나오게 되었다.

1990년, 43세 때 그에게 다시 전환점이 왔다. 당시 그는 명상 체조와 기 수련을 하고 있을 때였는데, 눈 오는 어느 밤에 빙판길 운전을 하다가 교통사고를 냈다. 차가 비탈로 굴러떨어지며 죽음과 맞닥뜨린 그는 차에 동승한 지인과 마지막 순간에 서로의 가족들의 안부를 물었다. 수 초의 그 짧은 시간에 절대 일어날 수 없는 제법 긴 대화였다. 그렇게 묘한 체험을 한 이후 그는 깨달았다. 지금 우리가 갖는 시공간에 대한 인식은 어쩌면 하나가 아닐 수도 있다고. DDP의 〈그림자의 그림자〉 시리즈는 그렇게 해서 탄생했다.

작가는 "21세기 인공지능의 시대를 맞아 사람들은 가상현실을 체험하는 등 새로운 시공간 속에서 살 수 있게 됐다. 그런 전환기적인 상황에 맞는 새로운 조각적 개념과 방법을 찾고 싶었다"고 말했다.

그는 인체 조각을 하나하나 해체해 인체가 주는 사실감도 근본부터 해체했다. 인체를 세로로 반을 갈라 평면상의 부조처럼 만들기도 하고, 인체 여러 부위를 절단한 뒤 각 부분을 레고처럼 이어 붙여 합체하기도 했다. 그렇게 해서 탄생한 인체 조각은 사진 속 이미지를 오려서 입체처럼 세워놓은 것처럼 비현실감을 준다. 시간과 공간이 잠시 멈춰 있는 느낌을 자아낸다. 실제로 지금 우리는 과거엔 비현실적이라고 생각했던 그런 현실을 살고 있다. 멀티 페르소나가 그 예다. 김영원의 조각이 미래적이면서도 편안하게 다가오는 것은, 그 조각이 곧 현실화될 미래를 품고 있어서일 테다.

과거와 다른 현재
풍경이 된 장대한 아름다움

광화문광장 × 김세중 조각가
충무공이순신장군상

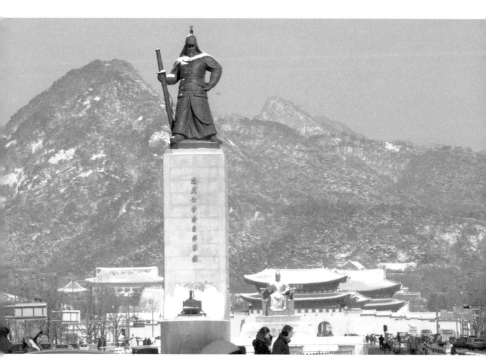

● 김세중, 〈충무공이순신장군상〉, 1968

● 김세중 조각가(사진 : 김세중미술관 제공)

2019년 세밑, 광화문광장에 갔다. 신호등에 파란불이 켜지자 사람들이 길을 건넌다. 무심히 바삐 걷는 걸음새지만, 저마다 따끈한 소망 몇 개쯤 주머니에 찔러 넣고 있는지도 모른다. 새해를 맞이할 사람들의 표정 어딘가에 숨어 있을 벅찬 기대감을 훔쳐보고 싶었다.

광장은 횡단보도와 횡단보도 사이에 섬처럼 놓여 있었다. 진분홍색이라 유난히 튀는, 대형 나무가 심긴 화분이 눈에 띄었다. 서울시가 보수정당의 천막을 철거한 뒤 기습하듯 설치한 것으로 전해지는 화분 옆에는 '고 김용균 노동자 추모 분향소'가 있었고, 반대편엔 세월호 전시 공간 '기억과 빛'이 있었다.

이 모든 장면을 내려다보며 〈충무공이순신장군상〉(이하 〈이순신 동상〉)이 우뚝 서 있었다. 이제는 광화문의 상징, 광화문의 풍경이 된 이 동상이 언제부터 거기 있었는지, 누가 제작했는지 궁금해

할 사람이 과연 있을까 싶었다. 마침 수원에서 체험학습을 왔다는 여중생들이, 군산에서 올라온 엄마와 꼬맹이가, 외국인 관광객들이 동상을 배경으로 셀카를 찍고 있었다. 그들은 궁금해하려나.

동상 제작자는 조각가 김세중(1928~1986)이다. 서울대 미대 재학 시절 제1회 대한민국미술전람회(국전)에서 특선을 할 정도로 일찌감치 두각을 보였던 조각가이자 같은 대학교 교수를 지낸 교육자, 국립현대미술관장을 지낸 행정가였다. 2019학년도 대학수학능력시험에서 수험생들의 필적 확인 문구용으로 제시된 시 "그대만큼 사랑스러운 사람을 본 일이 없다"(시 「편지」 중에서)를 쓴 김남조(1927~) 시인의 남편이기도 하다.

박정희 정권의
애국선열 동상 세우기 1호 사업

동상은 통치자가 국민에게 통치이념을 선전하기 위해 제작되는 경우가 많은데 서구에서는 19세기에 엄청나게 생겨났다. 민족적 우월감으로 영토를 넓혀가던 제국주의 시대는 애국주의 물결이 거셌고, 이런 애국주의를 고취시키는 수단은 영웅화된 인물의 동상을 공공장소에 높이 세우는 일이었다. 이성의 시대인 근대는 동상을 통해 영웅적인 인물의 강인한 정신력과 실천력을 보여주려 했다.

동상이 국내에 건립되기 시작한 시기는 1920년대로 알려져 있다. 일제강점기에 들어온 동상은 이전까지는 존재하지 않던 새로운 미술이었다. 해방 이후 이승만 정권을 거쳐 박정희 시대의 동상 제

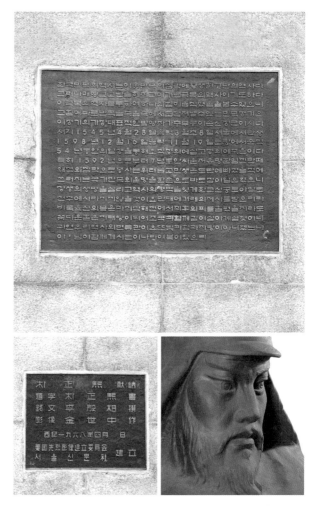

● 〈이순신 동상〉 뒷면에 새겨진 이은상 시인이 쓴 명문(위) ; 박정희의 헌납 등
제작 내역을 담은 명판(왼쪽 아래) ; 세상을 호령할 듯 아래를 향해 눈을 부릅뜬
이순신 동상 얼굴(오른쪽 아래 : 김세중미술관 제공)

작은 국민에게 애국심을 고취시키고 통치 이념을 심어주기 위해 널리 활용된 수단이자, 예술이 정치에 동원된 방식이었다. 전국의 공원과 학교에서 볼 수 있는 김유신 장군상, 세종대왕상, 이순신 장군상, 신사임당상 등이 그렇게 해서 생겨났다. 런던 트래펄가광장에 19세기 영국의 제국주의 시절 트라팔가르 해전의 승리를 이끈 넬슨 제독 기념탑이 세워진 것처럼 한국에서는 20세기 구국의 영웅 이순신 동상이 세워진 것이다. 그렇다면 조선시대 임진왜란에서 왜적과 싸워 이긴 이순신 장군은 왜 20세기에 다시 호명되었을까.

5·16군사정변으로 집권한 박정희 대통령은 경제개발계획을 통한 근대화와 함께 국가에 대한 충성심을 고취시키기 위한 이데올로기로 민족주의를 내세웠다. 1966년 8월 15일 애국선열조상(彫像) 건립위원회가 발족됐다. 이후 1968년부터 이순신, 세종대왕, 김유신, 을지문덕, 원효대사, 유관순, 신사임당, 정몽주, 강감찬 등 역사 속 위인의 동상이 전국 곳곳에 세워졌다. 광화문 〈이순신 동상〉은 그 동상 세우기의 1호 사업이다. 그 상징적 작업이 서울대 미술대 교수였던 김세중에게 떨어진 것이다.

원래 그는 종교 조각 분야의 거장이었다. 절두산과 혜화동 성당에 가면 김세중의 진면목을 볼 수 있는 조각이 있다. 그는 〈이순신 동상〉 제작을 계기로 국립극장 분수 조각 〈군무〉(1969), 장충단공원의 〈유관순 열사 동상〉(1970), 국회의사당의 〈애국애족의 상〉(1976) 등 10여 점의 기념 조각을 수주할 정도로 기념 조각 분야에 족적을 남겼다.

그런데 세종로에 세종이 아닌 장군의 동상이 들어서다니. 그 배경을 두고 일본의 기운이 뻥 뚫린 세종로를 타고 밀려 들어올 것을 걱정한다는 여론을 보고 받은 박 대통령이 "일본인들이 가장 무

서워할 인물의 동상을 세우라!"고 지시했다는 설도 있다.

〈이순신 동상〉은 화강석으로 된 좌대의 높이가 10.5m, 구리로 된 인물상 높이가 6.5m이다. 좌대의 하층부는 돌출시켜 청동으로 된 거북선을 놓았고 바닥면 양쪽엔 북이 눕혀 있다. 한껏 치솟은 좌대 높이에 장군 입상 키까지 더해져 어른 키의 10배가 넘는 동상은 사람들이 우러러볼 수밖에 없는 구조를 취하고 있다. 오른손에 큰 칼을 잡고 세상을 호령하듯 내려다보는 당당한 모습에서 카리스마가 풍긴다. 동상 뒤로 경복궁과 북악산이 시원하게 펼쳐지는데 동상이 세워진 위치로는 아마도 전국에서 최고가 아닐까 싶다.

무신을 내세워 쿠데타를 합리화하고 싶어서였을까. 혹은 12척의 배로 무수한 왜의 적선을 이긴 구국 영웅 이순신의 이미지를 자신에 투사하고 싶어서였을까. 박정희 대통령은 모형을 제작할 때부터 관심을 보이며 김세중의 작업실을 두 차례나 찾았고, 동상이 완성됐을 때는 육영수 여사와 함께 와서 직접 살피고 돌아갔다. 또한 동상 제작을 위해 900만 원이 넘는 건립 기금을 헌납했고 동상에 새겨진 한자 '충무공이순신장군상(忠武公李舜臣將軍像)' 글씨도 직접 썼다.

미술사학자 조은정이 쓴 책 『동상』(다할미디어, 2016)에 따르면 〈이순신 동상〉 자리에 예정돼 있었던 4·19기념탑은 5·16군사정변 이후 지금의 국립4·19민주묘지가 있는 장소로 밀려나고, 그 자리에 〈이순신 동상〉이 세워진 것이다. 그리하여 광화문의 〈이순신 동상〉은 박정희 시대 상징이 되었다. 이것은 동상에 따라붙는 오명이기도 하다.

광화문 〈이순신 동상〉은 이후 여러 번 철거와 이전 위기를 겪었다. 아이로니컬하게도 첫 위기는 박정희 정권 말기인 1977년 무렵에 일어났다. 비판의 내용은 이런 것이었다. "장군이 오른손에 칼

● 김세중, 〈김 골룸바와 아녜스 자매〉, 1954, 등록문화재(사진 : 김세중미술관 제공)

을 쥐고 있는 것은 왼손잡이란 뜻인가? 그게 아니면 항장(降將, 항복한 장수)의 자세 아닌가?" "장군이 들고 있는 칼은 일본도 아닌가?" 등의 고증 논란 끝에 1980년 2월 〈이순신 동상〉의 재건립이 확정됐지만, 박정희의 급작스러운 서거로 백지화됐다. 논란의 이면에는 자신의 이미지를 장군에서 관리자로 변신시키고 싶어 했던 박정희의 심리 변화가 깔려 있다.

미술계에서는 정치 이데올로기와 상관없이 〈이순신 동상〉이 기념비로서의 예술적 완성도는 높다는 게 중론이다. 이순신 동상은 김경승, 윤효중 등 다른 조각가도 제작했으며 진해, 거제, 부산 등 전국에 200개가 넘는다. 그 가운데 김세중이 만든 광화문 이순신 동상이 절품(絶品)이라는 평가다. 광화문의 이순신은 갑옷을 착용하면서도 무관들이 입던 치마 같은 전복(戰服)을 두르고 있어 고전미를 풍긴다. 항복한 장수 논란을 부른 오른손에 쥔 칼은 실전용 칼이 아니라 지휘관의 권위를 상징하는 칼이라는 주장에 무게가 실리고 있다. 동상은 일제강점기에 일본을 통해 유입된 서구의 문화다. 국립중앙박물관장이었던 김영나 서울대 명예교수는 "서양의 장군 동상은 주로 기마상이다. 이순신 동상의 우뚝 선 자세는 조선 능묘의 '무관석'에서 도상을 따온 것"이라며 서구 문화의 독창적 수용을 높이 샀다.

김세중의 후배인 원로 조각가 최종태는 "여하튼 우리나라 기념 조각 중에 제일 괜찮아. 작품성이 탁월해"라며 극찬해 마지않았다. 국립현대미술관장을 지낸 미술평론가 고 이경성도 "모뉴멘털한 장미(壯美)의 작가"라고 평했다. 한마디로 장대한 아름다움이 있다는 이야기다.

어느덧 〈이순신 동상〉이 세워진 지 50년이 지났다. 수차례의 철거와 이전 위기에도 그 자리에 굳건히 버틸 수 있는 것은 예술적 탁월성 때문이다. 시간이 흐르며 어느새 광화문의 풍경이 돼버렸기 때문이기도 하다.

〈이순신 동상〉은 광화문이 갖는 장소적 상징성을 전유해버렸다. 해방 군중이 춤췄던 그 광장에서 1987년 민주화운동의 거대한 함성이 퍼졌고, 평화적 정권 교체를 일궈낸 촛불집회가 있었다. 대한민국의 역사가 그곳에서 이뤄졌다. 그 모든 역사적 장면을 이순신 장군은 두 눈을 부릅뜬 채 지켜보았으며, 어느새 박정희 시대의 상징에서 대한민국의 상징이 된 것이다. 본래 이미지는 탈색되고 국민이 새로운 이미지를 입히고 있는 셈이다.

한때 그곳에는 세월호 희생자를 기억하기 위한 전시 공간이 있었다. '태안화력발전소 고 김용균 노동자 추모 분향소'도 〈이순신 동상〉 인근에 만들어졌다. 노동자들의 일터와 시민의 일상에 어이없는 죽음이 다시금 생기지 않도록 싸우는 과정에서 이순신 장군이, 믿고 의지하고픈 든든한 언덕이 되기라도 하는 것처럼 말이다. 이순신 장군은 언제나처럼 광장의 한가운데서 두 눈 부릅뜨고 대한민국이 안전을 향해 제대로 나아가는지 지켜볼 것 같다.

입간판에 가린 추상 조각이
이우환 작품이었다니

한국프레스센터 × 이우환 작가
관계항 연작

● 이우환, 〈관계항 Relatum – 만남의 탑〉, 1985

● 이우환 작가

2020년 겨울, 서울 중구 세종대로 한국프레스센터 앞 광장을 지날 때였다. 회사명이 새겨진 석조 입간판들 뒤에 숨은 듯 서 있는 '추상 조각'을 가리키며 저 작품에 관한 기사를 쓸 거라고 했더니, 나란히 걷고 있던 지인의 입에서 이런 말이 나왔다. "어머, 여기 이런 작품이 있는 줄 몰랐네." 그 앞을 자주 오갔고 프레스센터 식당을 종종 이용하기도 했지만 조각의 존재 자체를 몰랐다는 이야기였다.

이 조각은 한국이 낳은 현대미술의 거장 이우환 작가의 대표작 〈관계항〉 연작 중 하나인 〈관계항 – 만남의 탑〉이다. 서로 등을 맞댄 네 개의 금속판 사이사이에 커다란 돌덩이를 끼워 넣은 형태다. 4m 높이의 작지 않은 크기인데도, 차단막이 수시로 오르내려 번잡한 주차장 옆에 세워진 데다 육중한 간판석이 시선을 방해하다 보니 눈에 잘 들어오지 않았던 것이다. 철판으로 보였던 금속은 브

론즈(청동)인데, 이것은 이 조형물이 갖는 치명적 약점이다.

88올림픽 앞두고 쏟아진
신축 건물 앞 조형물

이 조형물은 새 건물을 지을 때마다 미술품을 설치하도록 한 건축물 미술작품 제도에 따라 1985년 11월, 한국프레스센터(이하 프레스센터) 건물의 신축과 함께 탄생했다. 서울 거리에서 마주치는 거의 모든 공공미술 조각이 이 제도로 인해 생겨난 것처럼 말이다.

때는 1983년. 서울시는 86아시안게임과 88올림픽 개최를 앞두고 건축 심의 조례를 강화했다. 핵심은 서울의 미관지구 안에 11층 이상, 건축면적 10000m² 이상 건물을 신축할 때 건축주가 공사비의 1% 이상을 조각과 벽화 등 '미술 장식'에 쓰도록 한 것이다. 이 규정을 지키지 않으면 준공검사를 받을 수 없도록 했다('건축물 미술장식'이라는 용어는 2011년부터 '건축물 미술작품'으로 변경되었다).

정부는 1972년 '문화예술진흥법'을 제정하면서 도시환경을 개선하고 예술가들의 창작 활동을 돕기 위해 제13조에서 건축물 미술장식의 근거를 마련했다. 이는 권고 사항이었지만, 서울시가 선제적으로 '미술장식'을 의무화한 것이다(전체적으로 1995년부터 의무화되면서 '1%법'으로 통칭되었으나, 2000년부터 설치 비용이 건축비의 1%에서 0.7% 이하로 경감됐다).

아시안게임과 올림픽은 거리 조형물 시장의 분수령이 된 계기였다. 발전하는 대한민국을 보여주기 위해 서울에는 높은 빌딩

● 이우환, 〈사방에서〉, 1985, 국립현대미술관 과천 야외조각공원

이 쑥쑥 올라갔다.『조선일보』1983년 6월 14일자에 따르면 럭키금
성 빌딩(현 LG트윈타워), 대한생명 빌딩(현 63빌딩), 국제그룹 빌딩(현
LS용산타워), 서울상공회의소 빌딩, 서울신문·한국프레스센터 빌딩
등 10층 이상만 50여 채가 당시 공사 중에 있었고, 그 외에도 새로
생긴 빌딩마다 미술품이 설치됐다. 세종대로 옛 삼성 본관에는 로
비 벽면에 이종상 작가의 십장생 암각화 〈장생〉(1983)이 들어섰고,
서울시 교통회관에는 변종하 작가의 대형 벽화 〈춘하추동〉(1983)이
설치됐다. 앞선 1982년, 대우는 새로 지은 힐튼호텔 로비에 '금세
기 최고의 조각가'로 불리던 헨리 무어의 〈여인 와상〉(1928)을 무려
3억 4천만 원을 주고 들여왔다.

　　이런 분위기 속에 프레스센터 앞에는 재일작가 이우환의 이
작품이 들어선 것이다. 이때 건물 외벽에는 김영중 조각가의 부조
가 함께 설치됐는데, 두 작품을 합친 가격이 1억 5천만 원이라고 알

려졌다. 30여 년이 흐른 지금도 1억 원 넘는 조각품이 많지 않은 걸 고려하면 당시에 엄청난 가격을 지급한 것이다. '환경 미술'로 불렸던 이런 조형물 덕분에 달라지는 서울의 모습을 본 언론들은 '도시인의 정서 해갈…… 환경 미술품' '서울이 멋을 낸다' 등의 기획 기사를 통해 대대적으로 보도했다. 이때부터 공공조형물 시장은 지속적으로 커지기 시작했다. 건축물 미술작품은 2021년 4월 현재, 전국에 2만 개가 넘는다.

유럽이 먼저 알아본
노마드 작가

이우환을 모르는 사람도 많을 것이다. 하지만 "그 왜, 이우환 위작 사건 있잖아" 하면, 그들도 "아, 그 작가였어?"라며 멋쩍은 표정으로 고개를 끄덕일 것 같다. 2016년 사회를 떠들썩하게 했던 이우환 위작 사건은 역설적으로 작가의 인기를 방증한다. 전성기 작품은 한정돼 있는데 수요는 많으니 위작이 생겨난다. 현재 이우환은 박서보·정상화와 함께 생존 작가 중 작품 가격이 가장 비싼 원로 작가 3인방이다. 이들은 한 점당 10억 원이 넘어 이른바 '10억 원 클럽'에 속하는데, 이우환 작가가 가장 먼저 그 벽을 깼다. 2021년 8월 24일 서울옥션 제162회 미술품 경매에서는 이우환 작가가 1984년에 제작한 〈동풍〉이 31억 원에 낙찰되며 우리나라 생존 작가로는 처음으로 작품 가격이 30억 원을 넘었다.

재일작가 이우환은 1977년 독일 카셀 도큐멘타(독일 카셀에서 5년

에 한 번씩 열리는 세계적 미술 행사)에 초대되는 등 1970년대부터 일본을 넘어 국제 무대에서 활동했다. 서울대 미대에 들어갔지만 중퇴하고 일본으로 건너가 니혼대학 철학과를 졸업했다. 1969년 일본 미술잡지 『비주쓰테초(美術手帖)』에 평론이 당선되며 미술평론가로 먼저 활동했다. 그는 이 무렵부터 '모노하(物波)'로 불리는 일본의 전위 미술가 그룹과 만나 교유하며 모노하 이론을 주도하고 작가로도 활동했다. 모노하는 일본에서 1960년대 생겨난 전위예술이다. 1968년 세키네 노부오가 3m 깊이의 원통형 구덩이를 파고, 땅에서 파낸 흙을 함께 전시한 〈위상 – 대지〉가 그 출발점으로 꼽힌다.

미술평론가 심은록에 따르면 일본은 당시 산업사회의 진전으로 상품의 생산과 수출의 전성기를 맞는 가운데, 미술계에서는 산업화에 대한 반항적 움직임이 일어났다. 회화나 조각에서 되도록 손대는 것을 자제하는 운동, 즉 모노하 운동이 일어난 것이다. 모노하 작가는 단순하고 거의 가공하지 않은 사물을 제시했다. 예컨대 돌, 철, 나무 등 재료의 성격을 그대로 드러내며 사물과 그것이 놓인 공간, 그것을 관찰하는 인간의 관계를 다시 보게 했다.

이우환의 철판과 돌을 사용하는 〈관계항〉 연작도 그런 연장에 있다. 최태만 국민대 교수는 "이우환의 관계항은 돌도 철판도 가공하지 않은 원재료 그대로, 혹은 아주 조금만 가공해 제시하는 것이 특징"이라고 밝혔다. "하지만 프레스센터 앞의 작품은 건축물 미술 작품의 특성 탓인지 이우환 작품답지 않게 너무 꾸민 경향이 있다. 또 야외에 놓이는 점을 고려해 녹이 스는 철 대신에 내구성이 강한 브론즈로 교체함으로써 작품의 맛을 떨어뜨렸다"고 지적했다. 앞에서 브론즈를 사용한 것이 치명적인 약점이라고 이야기 한 이유다. 말하자면 A급은 아니라는 이야기다.

● 이우환, 〈관계항 – 예감 속에서〉, 1988

〈관계항〉 연작은 왜 꼭 철판을 사용해야 할까. 철과 돌이 갖는 상징성 때문이다. 돌은 태곳적부터의 시간을 간직한 자연물이다. 말하자면 시간 덩어리다. 반면에 철판은 산업사회, 즉 문명의 산물이다. 공장에서 가공되어 균질하고 평평해진 철판과 불규칙하고 유기적인 돌덩이는 상반된 관계에 있는 것 같지만 그렇지 않다. 철은 돌에서 추출하는 것이기에 둘은 '형제 관계' 혹은 '부자 관계'에 있다는 것이 작가의 말이다.

1970년대 말부터 선보인 〈관계항〉 연작에서 작가는 돌을 철판 위에 올려두기도 하고, 철판에서 멀찍이 떨어진 지점에 두거나 혹은 철판에 바짝 붙여서 두기도 한다. 프레스센터 앞의 작품처럼 철판 몇 개를 서로 기대듯 세우고 그 사이에 돌을 두기도 한다. 그렇게 돌과 철판이 만나고 자연과 문명은 대화한다.

독일의 미술평론가 질케 폰 베르스보르트 – 발라베에 따르면

● 이우환, 〈점으로부터〉, 1973 (출처 : 작가 제공)

철판은 가로세로로 확장하지만, 화강암은 바닥에 웅크리고 있는 것처럼 보인다. 돌과 철판이 거리를 두고 대화를 할 때, 관람자는 두 사물 간의 대화에 참여하거나 그들의 대화를 명상하듯 관찰하게 된다. 하지만 프레스센터의 〈관계항 – 만남의 탑〉은 작품이 놓인 옹색한 공간, 대로변의 소음 때문에 작품 감상에 몰입하기가 쉽지 않다. 또 야외 작품 특성상 내구성을 고려했기 때문인지 특유의 철판을 쓰지 않고 브론즈(청동)를 써서 〈관계항〉 연작이 갖는 미학에서도 멀어졌다.

● 이우환, 〈선으로부터〉, 1974(출처 : 작가 제공)

조각공원 잔디 위
돌과 철판의 대화

　　다행히 철판과 돌의 대화를 제대
로 감상할 수 있는 곳이 서울에 있다. 올림픽 조각공원에 있는 소마
미술관 정문 앞에 또 다른 〈관계항〉 연작이 대지 미술처럼 넓게 펼
쳐져 있다. 넓은 잔디밭 위에 설치된 〈관계항 – 예감 속에서〉 작품
은 가로 14m, 세로 15m, 높이 2.3m의 엄청난 대작이다. 이 작품은
프레스센터 앞의 것처럼 건축물 미술작품 제도로 만들어진 것이
아니다. 1988년 서울올림픽 때 문화예술 행사 격인 세계현대미술
제를 열면서 만들어졌다. 그때 정부가 전 세계 유명 작가들을 초청
해 제1, 2차 국제야외조각심포지엄을 개최했다. 조각 심포지엄은
작가들을 불러서 현장에서 작품을 제작하게 하는 미술 행사 방식

을 말한다. 즉, 제대로 예술 전문가들이 기획한 것이라 볼 수 있겠다. 이 조각 심포지엄에 초청받은 작가는 이우환을 비롯해 40명이 채 되지 않았다. 눈길을 끄는 거대한 'C'자형 조각 〈88 서울올림픽〉(1987)을 만든 이탈리아의 마우로 스타치올리, 〈엄지손가락〉(1988)으로 유명한 프랑스의 조각가 세자르 발다치니 등 세계 현대미술계의 거장들 속에 이우환도 포함됐다.

소마미술관 앞 〈관계항 - 예감 속에서〉는 크기가 어마어마하다. 크기가 다른 철판 여러 장이 비대칭 구조로 꽃봉오리처럼 등을 맞대고 높이 세워져 있다. 그것을 중심에 두고 두 겹의 철판이 가지를 뻗듯 빙글빙글 돌아간다. 소용돌이 모양이 엄청난 크기의 꽃처럼 보이는데, 그 소용돌이치는 철판 주위로 커다란 돌이 듬성듬성 무심하게 툭툭 놓여 있고, 두 겹으로 세운 철판 사이에도 돌이 촘촘히 박혀 있다. 세월이 흘러 철판에는 녹이 슬었지만 돌은 변함이 없어서, 성격이 다른 두 재질의 대비는 묘한 긴장감을 준다. 그 사이를 걸으면 돌과 철판이 나누는 대화에 귀를 기울이고 싶어진다.

이우환은 조각가로서 〈관계항〉 연작이 유명하지만, 화가로서는 회화 연작 〈점으로부터〉 〈선으로부터〉로 널리 알려져 있다. 1970년대 초반부터 시작한 이 연작은 현재 10억 원에서 20억 원을 호가한다. 그래서 그는 '점 하나 찍고 선 하나 그어 수억의 돈을 버는 화가'가 되었다. 그러나 이 작품 속 점과 선은 그저 단순한 점과 선이 아니다. 점 하나를 찍기 위해, 선 하나를 긋기 위해 온 신경을 집중했을 작가의 시간을 상상하게 만든다. 또한 이 점이나 선은 캔버스에 흔적을 남긴 채 점점 색이 옅어져 시간이 지나간 자취까지 느끼게 한다. 그래서 작업 과정이 일종의 수행처럼 느껴진다.

이우환은 한국이 낳은 세계적인 비디오 아티스트 백남준처럼

동양과 서양을 떠도는 세계인이다. 그는 이렇게 말했다. "내가 일본에 갔다가 한국에 오고, 한국에 갔다가 유럽에 오고, 그런 과정에서 내 공동체를 벗어나 남의 공동체를 접촉하며 만남이라는 말을 찾은 거예요. 어떤 면에서는 나와 너가 중요한 것이 아니라 소통 자체가 중요한 것입니다. 너와 내가 소통하는 것이 아니고 소통이라는 것 때문에 양쪽이 있는 겁니다." 돌과 철판의 만남과 대화, 이것은 어쩌면 노마드적인 삶에서 길어 올린 작품 철학의 정수가 아닐까.

눌리고 짜부라져 길쭉한
샐러리맨은 아빠의 초상

홈플러스 영등포점 × 구본주 조각가
지나간 세기를 위한 기념비

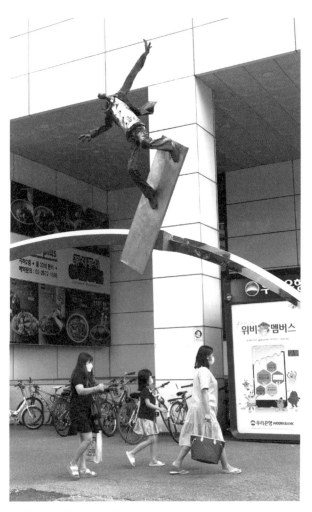

● 구본주, 〈지나간 세기를 위한 기념비〉, 2001

● 구본주 조각가

2000년 어느 여름날, 서울지하철 2호선 문래역 4번 출구로 나왔다. 행선지는 이 출구와 붙어 있는 홈플러스 영등포점이었다. 근방에 도착해 건물을 바라보니, 건물 측면 통로를 오가는 사람들의 모습이 보였다. 현금 인출기 부스 안에서 뿌듯한 표정으로 나오는 할머니, 지하철로 갈아타려는지 자전거를 거치대에 세워두는 할아버지, 마트에 장을 보러 온 듯한 중년 여성…… 그리고 건물 앞 조각물 한 점이 거리를 오가는 보통의 사람들을 지켜보고 있었다. 반면 그 앞을 지나가는 사람들은 이 '샐러리맨' 조각에 눈길 한번 주지 않고 무심히 지나쳤다. 조각이 너무 높이 솟아 있어서일까, "너무 힘들어" 하고 외마디를 지르는 듯한 샐러리맨을 형상화한 작품의 생동감 있는 표정을 발견한 이는 거의 없는 것 같았다. 아쉽게도 이 작품이 구본주(1967~2003) 작가의 〈지나간 세기를 위한 기념비〉임을 알리는 안내판 역시 보이지 않았다.

같은 날 오후, 서울 광화문 정부종합청사 뒤편의 플래티넘 상가로 향했다. 이 건물 측면에는 1층에 입주한 스타벅스 로고를 배경으로 삼고 있는 구본주 작가의 또 다른 조각이 설치돼 있다. 자신이 구한 지구와 함께 솟아오르는 샐러리맨 형상이다. 제단에는 "〈일상으로부터〉 구본주 작(2003)"이라고 작품명·작가명·제작 연도를 알려주는 표지석이 정갈하게 놓여 있다. "속도의 시대 속에 생존경쟁하며 가정 안과 밖에서 슈퍼맨적인 능력을 지닌, 사회적 통념 속의 가장들을 상징화한 것"이라는 설명과 함께. 그러고 보니 이 조각의 몸동작은 한쪽 팔을 앞으로 쑥 내민 채 날아가는 영화 속 슈퍼맨의 모습과 흡사하다. 하지만 주먹을 쥐고 있지 않고 손바닥을 펴고 있어 슈퍼맨과는 다르게 동작이 어설프기 짝이 없다. 양복도 후줄근해 사선의 동세가 주는 날렵함과 엇박자를 내며 믿음직한 가장의 신화에 균열을 낸다.

공공조각이
거리로 나왔을 때

조각은 어디에, 어떻게 세워져 있는가에 따라 맛이 다르다. 흰 벽으로 둘러싸인 미술관에서 예술의 오라(aura)를 풍기며 전시되는 작품도 거리로 나오는 순간 처지가 달라진다. 미술관에서는 모든 환경이 작품을 떠받들어주지만, 거리로 나오는 순간부터 미술 작품은 일상의 풍경과 경쟁해야 한다. 자전거 거치대, 알록달록한 간판 등 시선을 뺏는 다른 요소들 때문에 작품은 잡다한 도시 풍경에 묻혀버리기 십상이다. 홈플러스 영등포

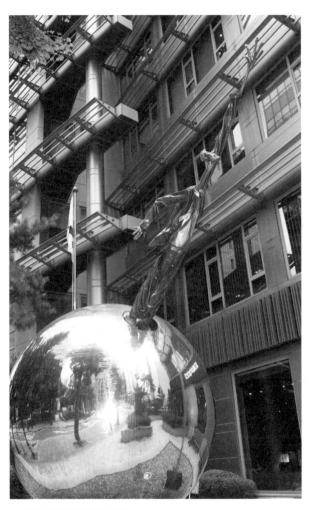

● 구본주, 〈일상으로부터〉, 2003

● 구본주, 〈갑오농민전쟁〉, 1994 (사진 : 유족 제공)

점 앞의 〈지나간 세기를 위한 기념비〉처럼 말이다.

　　이 공공조각의 존재감이 덜한 것은 제단이 너무 높이 세워진 탓도 있다. 조각은 별도의 제단 없이 무지개처럼 걸린 반원을 제단 삼았다. 그런데 그게 너무 높다. 작품은 무한 경쟁 시대에 살아남기 위해 곡예하듯 사투를 벌이는 샐러리맨의 처지를 형상화한 것으로, 스노보드를 탄 채 균형을 잡으려 애쓰는 모습이다. 넘어질 듯 넘어 지지 않는 아슬아슬한 자세와 힘에 겨운 듯 입을 헤벌린 특유의 표정이 마음에 와 박힌다.

　　양팔을 벌린 채 뒤로 꺾인 몸체, 바람에 나부끼는 넥타이에서도 샐러리맨이 느끼는 비애와 절박함이 간접적으로 전해지지만, 얼굴 표정을 읽을 수 없다는 것은 큰 약점이다. 이 작품도 광화문 정부종합청사 뒤편에 놓인 샐러리맨 조각처럼 적당한 높이에 설치돼 관람자의 시선이 조각의 표정에 닿을 수 있다면, 작가가 조각을 통해 표현하려 했던 의도가 사람들에게 보다 분명히 전달될 것이다. 웃는 것 같기도 우는 것 같기도 한 샐러리맨 조각의 표정을 봤더라면 작가 구본주에 대한 궁금증이 생기지 않을 수 없다.

　　구본주는 요절한 작가다. 고흐가 그랬듯, 라파엘로가 그랬듯 37세에 세상을 떠났다(그는 전시를 준비하던 중 교통사고를 당했다. 보험사가 고인에게 적용한 보험금 기준이 '도시 일용직 노동자'인 것으로 알려지며 문화 이슈의 중심에 서기도 했다). 그럼에도 그 짧은 생애 동안 화산 같은 열정으로 작품 활동을 하며 독자적인 세계를 구축했다. 구본주의 독보적인 점은 한국에서 처음으로 샐러리맨을 조각의 대상으로 끌어왔다는 데 있다. 1986년 홍익대 조소과에 입학해 흙과 철, 나무를 주물렀던 그가 처음 다루었던 소재는 노동자와 농민이었다. 미

대 재학 시절부터 소위 '운동권 미술'을 하며 작품 활동을 했다. 그도 선배 민중미술 작가들처럼 프롤레타리아트를 다뤘던 것이다. 마침내 무지에서 벗어나 사회변혁의 대열에 뛰어든 결기 있는 표정의 농부, 깃발을 높이 든 노동자를 흙으로 빚었다. 동학농민운동 때 죽창을 쳐들었을 역사 속 민중의 얼굴도 불러냈다. 첫 개인전을 연 것은 1995년이지만, 이보다 앞선 미대 재학 시절부터 민주화 욕구가 분출되던 시대적 흐름을 타고 '학생 작가'로 활동했다. 한때는 수원에 내려가 1년여 동안 현장미술 운동에 몸담기도 했다.

민중미술 조각의
아이콘이 된 샐러리맨

그가 자본가에 기생하는 계급 취급받던 샐러리맨에 눈길을 돌리게 된 것은 1987년 민주화 항쟁이 계기가 됐다. 노동자·농민·학생들이 이끌던 시위 대열에 넥타이 부대가 합류했고, 넥타이 부대는 대통령 직선제를 쟁취하는 데 동력이 됐다. 이후 1989년 베를린 장벽이 붕괴되고 소련도 사라지는 등 '현실 사회주의'가 무너지며 한국의 사회운동 세력은 '멘붕(멘털 붕괴)'을 겪어야 했다. 구본주도 마찬가지였다. 현장 운동 못지않게 치열한 일상을 살아가는 샐러리맨에 대한 인식이 그때부터 달라졌다. 그의 아내 전미영 씨는 "90년대 들어 문민정부가 들어서고 이른바 386세대가 언론, 대기업, 증권사 등 각 분야에 스며들기 시작하면서 샐러리맨 군상들이 갖는 에너지를 본 것 같았다"라고 회상했다.

● 구본주, 〈아빠의 청춘 1〉, 2000 ; 〈생존의 그늘〉, 1997 (오른쪽 사진 : 유족 제공)

　　구본주가 형상화한 샐러리맨의 이미지에는 짙은 페이소스가 있다. 문민정부가 추구한 세계화와 신자유주의의 물결을 타고 생존경쟁은 더욱 치열해졌고, '직장에서 살아남기 위해 고군분투하는 샐러리맨을 어떻게 형상화할 것인가' 하는 작가의 고민도 점점 깊어졌다. 얼굴은 측면에서 눌러 짜부라진 듯 길쭉해지고 무릎은 비정상적으로 꺾인 채 허겁지겁 내달리는 특유의 샐러리맨 조각이 등장한 것은 1991년 무렵부터다. 서류 가방을 들고 출근을 위해 달려가는 〈벅찬 출근〉(1991), 트렌치코트 차림으로 한 손을 주머니에 찔러 넣은 채 자신의 그림자를 응시하는 〈배 대리의 여백〉(1993) 등은 영화의 한 장면, 만화의 한 컷을 보는 것처럼 드라마틱하다.

　　형상은 점점 과장되고 왜곡되어갔다. 〈이 대리의 백일몽〉(1995), 〈미스터 리〉(1995) 등을 보자. 우리의 '이 대리'는 죽어라 눈치 보며 달려가느라 목은 학처럼 늘어나고 무릎은 기형적으로 꺾여 있고,

달리는 게 아니라 날아가는 것 같다. 숨을 헉헉거리는 통에 입은 헤 벌어지고 동공은 무엇에 놀란 듯 커져 있다. 쫓는지 쫓기는지 모르는 채 달려가는 샐러리맨의 자화상이 거기 있다. 급기야 얼굴은 완전히 짜부라져 숫자 '1'처럼 되고, 양복을 입은 비대한 몸통은 속이 텅텅 비어 있고, 목이 끈처럼 길게 늘어나 얼굴을 휘돌려서 자신의 뒤통수를 슬프게 쳐다보기도 한다. 이런 왜곡과 과장이 샐러리맨의 삶의 실체에 더 가깝게 느껴지다니 아이로니컬하다.

샐러리맨에서
아버지의 초상으로

구본주의 샐러리맨 연작은 1998년 외환위기를 고비로 한 번 더 변신한다. 당시 살인적인 고금리로 기업이 줄도산하면서 '명예퇴직'이라는 말이 우리 사회에 처음 등장했다. 가장들은 졸지에 거리로 쫓겨났다. 노숙자로 전락하는 경우도 많았다. 이런 아버지들에 대한 연민 때문인 듯, 2000년대 들어 제작된 그의 작품들은 가장의 비애에 더 초점을 맞추고 있다. 전봇대에 기대선 채 한 손으로는 담배를 쥐고 있고 다른 손으로 볼일을 보는 가장의 초상을 보노라면 웃다가도 슬픔이 밀려온다.

그의 작품 세계를 '샐러리맨의 영웅화'라고 분석하는 이도 있다. 19세기 프랑스 화가 쿠르베가 귀족이 아닌 노동자를 작품의 주인공으로 삼으면서 리얼리즘 혁명을 일으켰듯이 구본주는 한국 사회 중간계급인 샐러리맨을 제단 위에 세웠다. 내 생각엔 영웅화라기보다는 사회 고발에 가깝다. 길쭉하게 형상을 왜곡하는 일러스트

기법의 캐릭터를 도입함으로써 대중에게 친근함을 주는 데도 성공
했다.

리얼리즘 작가로서 그가 가진 탁월한 조형 능력은 조각의 표
정을 통해 더욱 빛이 난다. 조각의 표정을 봐야 구본주의 샐러리맨
조각을 제대로 봤다고 할 수 있다. 누구라도 그 표정을 본다면 구본
주라는 이름을 잊지 못할 것이다.

꽃과 나무로 피어난
플라스틱의 상상력

코엑스 × 최정화 작가
꿈나무

● 최정화, 〈꿈나무〉, 2005

● 최정화 작가

무, 바나나, 사과, 옥수수 등 온갖 과일과 채소가 나무에 주렁주렁 열렸다. "와, 이건 포도야. 냠냠, 냠냠." 동화 나라에 온 듯한 기분이어서 그런 걸까, 아니면 소꿉놀이에 쓰던 플라스틱 모형을 뻥튀기한 것 같은 작품이 친근해서일까. 꼬마 숙녀 둘이 최정화(1961~) 작가의 작품 〈꿈나무〉(2005) 주위를 둥글게 에워싼 벤치에 무람없이 올라가더니 입을 뾰족이 내밀고는 포도 먹는 시늉을 한다.

서울지하철 9호선 봉은사역과 스타필드 코엑스몰 사이 연결통로. 지하철에서 올라오면 평지지만 지상에서 보면 푹 꺼진 광장 같은 이곳에 최정화 작가의 공공미술 작품 〈꿈나무〉가 설치돼 있다. 아이들의 모습을 지켜보는 최정화 작가의 얼굴에 흐뭇한 미소가 번졌다. 이 작품은 2018년 5월 코엑스몰 별마당 도서관 개관 1주년 기념으로 그곳에 처음 설치됐다. 그러다 그해 연말, 이곳 야외

미술에 들어온 플라스틱
재료의 혁명

　　추운 겨울 날씨인데도 최정화 작가는 모자도 쓰지 않은 빡빡머리로 나타났다. 그 모습은 왠지 작품이 풍기는 분위기와 잘 어울렸다. 최정화 작가의 이 작품은 재료적인 측면에서 '혁명적'이다. 거리 조형물은 주로 석재나 브론즈로 만들어지고, 더 흔히 볼 수 있는 재료는 비싼 브론즈를 대체한 스테인리스 스틸이다. 그런데 플라스틱으로 만든 작품이라니.

　　서구에서 19세기 이래 기념 동상과 기념비가 세워지기 시작했을 때 그 재료는 돌이나 브론즈였다. 일제강점기 한국에 동상 문화가 들어왔을 때도 마찬가지였다. 돌과 브론즈는 그 육중한 무게로 동상의 인물이 갖는 권위를 드러내기에 안성맞춤이었다. 반대로 플라스틱 소재는 기념물이 내포하고자 하는 권위를 부순다. 또한 공공조형물이 표방했던 '나, 예술이야'라는 태도를 놀려먹는 듯하다.

　　최정화가 플라스틱으로 만든 과일·채소 나무는 동심의 세상으로 우리를 초대한다. 하나의 나무에는 하나의 열매만 열리는 법이다. 따라서 하나의 나무에 온갖 과일과 채소가 한꺼번에 열리는 건 현실이 아닌 동화에서 가능한 일이다.

　　『헨젤과 그레텔』을 읽으며 과자의 나라를 상상했던 어린 시절이 누구에게나 있지만 어른이 되어서는 더 이상 그런 꿈을 꾸지 않는다. 하지만 이 〈꿈나무〉 덕분에 어른들도 유년 시절의 추억을 깊

고 깊은 기억의 우물에서 길어 올릴 수 있게 된다. 사과며 바나나며 온갖 모양의 플라스틱 모형 장난감을 가지고 소꿉놀이했던 사람들에겐 더더욱 햇볕 조각처럼 따뜻한 유년 시절 추억의 한 장면을 건드리는 작품일 테다. 그래서 최정화 작가의 〈꿈나무〉를 보면 슬며시 웃음이 나오고 기분이 좋아진다. 어른도 아이도 이 작품 앞에서는 하나가 된다.

이 〈꿈나무〉와 닮은 작품이 여의도 국회의사당 국회도서관 쪽에도 있다. 일하는 회사가 여의도에 있다 보니 나는 코엑스에 있는 〈꿈나무〉보다 그 작품을 더 자주 보게 된다. 볼 때마다 이 플라스틱 조형물이 천편일률적인 서울 거리에 색다른 표정을 만들어내는 작품이라는 생각이 든다.

주류 단색화를 비판한
싸구려 플라스틱

최정화는 홍익대 서양화과를 나왔다. 그러나 미대를 졸업한 1987년 이후 회화는 쳐다보지도 않았다. 대신 일상에서 소비되는 흔하고 저렴한 소재 혹은 버려진 소모품을 활용해서 설치 작품을 만들었다. 냄비, 그릇, 소쿠리, 밥상, 빨래판, 문짝…… 이런 것들을 줍거나 얻었다. 그래서 '넝마주이'로 통했다. 쓰지 않는 식기와 냄비가 꽃으로 피어나고, 플라스틱 바구니는 높이 쌓아 올려 '짝퉁 코린트식 기둥'이 되기도 한다. 나무와 천 등 여러 종류의 헌 물건을 쓰지만, 그 가운데 가장 강력한 이미지를 남기는 건 '플라스틱 소쿠리'다. 1990년 그룹전 '선데이 서울'을 할

● 최정화, 〈나의 아름다운 21세기〉, 2019(사진 : 작가 제공)

때 플라스틱 작품을 처음 선보인 이래 플라스틱은 최정화, 하면 떠
올리게 되는 작가의 정체성이 됐다.

　1990년대 초반 제작한 〈나의 아름다운 21세기〉는 플라스틱 바
구니를 피라미드처럼 쌓아 올려서 구성한 작품이다. 그는 서양의
고대 역사에 나오는 거대한 제단을 새빨간 혹은 새파란 국산 플라
스틱 바구니를 사용해 재현함으로써 서구 문화를 비판했다. 정확하
게는 서구의 모더니즘을 수용한 선배 세대의 미술에 대한 비판이었
다. 당시 한국 미술계에서 주류를 이루던 단색화(단색조의 추상화)를
비꼬는 이런 일련의 작품을 통해 최정화는 포스트모더니즘의 세례
를 받은 1990년대 X세대의 대표 주자가 됐다. 그때 우리 미술계는
한국식 모더니즘인 단색화와 이에 반기를 든 구상 계열의 민중미
술로 양분돼 있었는데, X세대는 그 둘 모두를 거부한 새로운 세대
였다.

● 최정화, 〈숲〉, 2018 (사진 : 작가 제공)

● 최정화, 〈세기의 선물〉, 2016, 'MMCA 현대차 시리즈 2018 : 최정화-꽃, 숲' 전시 전경
　(사진 : 작가 제공)

　　그에게 어떡하다 플라스틱에 꽂혔냐고 물었다. 뜻밖에 '아줌마 찬양론'이 튀어나왔다. "근엄한 예술이 싫었던 때였어요. 어느 날부터 플라스틱 제품들에 눈에 번쩍 뜨이더군요. 시장과 골목, 집 안 어디를 가도 굴러다니잖아요. 파격과 폭발하는 에너지가 거기 있었어요." 소쿠리, 빗자루, 화분, 대야 등 플라스틱으로 만든 온갖 물건에서 여성의 창의성과 생존력, 모성애를 느꼈다고 한다. 소쿠리에 과일을 담아 파는 시장 아줌마, 고무 대야가 없으면 욕조에 김치를 담그는 주부를 예로 들었다. "세상에 욕조에 김치를 담그다니요!" 아카데미즘에서는 결코 나올 수 없는 아줌마들의 유연한 실험 정신을 칭찬하며 그는 "살림이 곧 창작"이라고 했다.

　　작가 최정화와 그가 택한 소재인 플라스틱은 모두 1990년대라는 시대의 산물이다. 미술평론가 이영철의 평가대로 한국 미술의 대세였던 모더니즘(단색화)과 민중미술이 격돌하던 즈음에 포스

97

● 최정화, 〈민들레〉, 2018(사진 : 작가 제공)

트모더니즘이 습격하듯 등장했고, 그 중심에 최정화가 있다. 포스트모더니즘은 예술과 일상, 고급 예술과 대중문화의 경계 허물기를 특징으로 한다. 또 이성 대 감성, 남성 대 여성, 서양 대 동양의 이분법에서 항상 약자의 역할을 도맡았던 오른쪽 항에 방점을 찍는다. 중심이 아니라 주변부에 관심을 갖는 미술이라고 할 수 있다.

그는 2018년 국립현대미술관이 현대차의 후원을 받아 매년 중견 작가 1명을 뽑아 대형 전시를 열어주는 프로그램에 선정됐다. 'MMCA 현대차 시리즈 2018 : 최정화 – 꽃, 심' 전시를 하면서 경복궁이 바라보이는 국립현대미술관 서울 마당에 설치된 〈민들레〉는 장관이었다. 그는 시민으로부터 받은 냄비, 접시 등 식기 7천 개를 모아서 방사형으로 뻗어가는 거대한 꽃을 만들었다. 거꾸로 홀씨가 모여서 민들레로 피어난 듯한 희망을 주는 작품이었다.

일상의 물건을 가지고 예술을 하는 그의 작품 세계는 종종 팝

● 최정화, 〈장미빛 인생〉, 2012, 서울시립미술관 앞

아트로 해석된다. 하지만 최정화의 작품이 갖는 힘은 플라스틱이라는 흔한 소재가 갖는 여성성, 계급성에 있다고 본다. 값이 싸서 주변에 넘쳐나는 플라스틱 제품은 주로 아줌마가 사용하는 물건임과 동시에 가난한 서민이 쓰는 물건이었다. 무엇보다 플라스틱으로 만든 미술 작품은 난해하지 않다. 소쿠리를 포개서 쌓아 올린 기둥, 밥상을 쌓아 올려 만든 피라미드, 식기를 줄줄이 쌓아 만든 꽃을 보고 누가 주눅이 들겠는가. 어떤 작품은 칠을 해 더욱 번들거리게 만든다. 비유하자면 1990년대 달동네를 배경으로 했던 인기 드라마 〈서울의 달〉에서 제비족으로 분한 한석규처럼 서민적이다.

미국 팝아티스트 앤디 워홀의 〈메릴린 먼로〉(1968) 실크스크린이 미디어 시대의 이미지 복제를 은유한 것이라면, 최정화의 작품은 이발소에 걸던 삼류 그림의 설치미술 버전처럼 친근하다. 엘리트가 아닌 대중에게 '나도 미술을 이해할 수 있구나' 하는 자신감을

불어넣는다. 그래서 최정화의 작품은 포스트모던 시대의 민중미술이라고 할 수 있다.

플라스틱은 박정희가 대통령이었던 시대에 추구했던 개발경제의 산물이다. 1959년의 한 신문에 따르면 20세기의 총아로 떠오른 플라스틱 공업은 국가적 과제로 자리매김한다. 플라스틱이 대변하는 대량생산과 대량소비의 경제는 1995년에 10조 원 내수시장으로 성장하며 정점에 이르렀다. 서울의 난지도 매립지에 쌓여가던 쓰레기 산은 역설적으로 우리의 경제 성장을 입증한다. 작가는 "난지도는 대한민국 경제성장의 지표였다. 난지도에서 역설적으로 잘 살고 싶어 하는 욕망 덩어리로서의 서민의 민낯을 봤다"고 했다.

대량소비 시대에 서민들이 애용했던 각종 플라스틱 제품은 이제 21세기 들어 공포의 대상으로 변질됐다. 숨진 고래의 배 속에서 6kg에 달하는 플라스틱 쓰레기가 나왔다. 이 충격적인 장면은 우리가 가지고 있는 플라스틱에 대한 이미지를 수정할 것을 요구한다. 저급함, 싸구려, 서민의 것이라는 계급적 이미지는 잊어야 한다. 이제 플라스틱은 계급을 초월해 환경적 재앙을 불러오는 괴물의 이미지로 변해가고 있다.

최정화는 쓰레기를 대하는 우리의 태도에 문제가 있음을 지적한다. 진작 플라스틱을 귀하게 여겼더라면 이런 복수를 당하지 않았을 거라는 이야기다. 그가 플라스틱 작품을 처음 선보인 이후 30년이 흘렀고, 세상은 변했다. 그의 조형 언어가 앞으로 어떻게 변할지 벌써 궁금해진다.

공항 외벽에 펼쳐진 구름 문양의 '비행기 도로'

인천국제공항 × 지니 서 작가 등

아트포트 프로젝트

● 지니 서, 〈상상의 날개 Wing of Vision〉, 2018

● 인천국제공항의 모습

낮익으면서 동시에 낯선 풍경. 이런 걸 '언캐니(uncanny, 기이한) 풍경'이라고 했던가. 면세구역에는 여행객보다 신분증을 목에 건 공항 직원이 더 많았다. 명품 브랜드들이 환한 조명을 받은 채 진열된 화장품 면세점에도 판매 직원들만이 삼삼오오 미안한 표정으로 서 있는 게 보였다. 아주 간혹 캐리어를 끌고 가는 여행객이 눈에 띌 뿐, 탑승 게이트로 이어지는 '자동길(무빙워크)'에 올라탄 사람도 거의 없었다.

코로나19 신규 확진자 수가 다시 하루 천 명을 넘어서며 사상 최대를 경신하던 2020년 12월, 인천국제공항 면세구역에 다녀왔다. 그곳에 설치된 공공미술 작품을 취재하기 위해서였다. 몇 시간 머무는 것에 그쳤지만 그 장소에 있으니 불과 1년 전 스위스 바젤 아트페어, 이탈리아 베니스 비엔날레를 보기 위해 외국으로 떠날 때 느꼈던 흥분이 되살아났다. 사람들의 분주한 움직임에 시선

● 지니 서, 〈상상의 날개〉, 2018

을 빼앗기지 않아도 돼서 공공미술 작품에 더 집중할 수 있는 이점
도 있었다.

공항 풍경 속에 스며든
거리 갤러리

 오가는 사람이 줄어 한산한 무빙
워크의 양옆에서 이 광경을 바라보는 미술 작품이 있다. 지니 서
(1963~) 작가의 〈상상의 날개〉다. 출국심사장을 나오면, 양 날개처
럼 펼쳐진 면세구역을 따라 무려 1.7km에 걸쳐 있는 공공미술 작품
을 볼 수 있다. 공항의 모습을 기억하는 독자 중에서는 '어, 그런 게
어디 있더라?' 하고 말하는 이도 있겠다. 이 작품은 회화라면 액자

안에, 조각이라면 좌대 위에, 미디어아트 작품이라면 전광판 안에 들어 있기 마련인 기존의 미술 형식에 대한 상식을 깨는 작품이다. 서 작가는 당연하지 않느냐는 투로 말했다. "친구들도 제 작품 앞에 서서 전화를 해요. 네 작품 어딨느냐고요. 하하."

면세구역 양쪽 벽을 따라 들어선 커피숍, 화장실, 책방 등 여러 공간의 외벽에 벽지처럼 붙은 시트지가 서 작가의 작품이다. '거리 갤러리'라고도 불린다. 작가는 구름 문양을 추상화한 시트지를 벽에 붙였다. 동쪽으로 이어지는 면세구역에는 새벽 여명 같은, 혹은 인천의 바다를 연상시키는 하늘색, 회색, 청색 등을 섞은 블루 톤의 구름이 있다. 서쪽으로는 주황색, 노랑색, 연두색 등을 조합함으로써 저녁노을을 닮은 주황 톤 구름이 펼쳐진다. 작가에게 구름은 외국 여행에 대한 은유다.

1968년, 다섯 살 때였다. 의사였던 엄마는 그녀를 남겨두고 유럽으로 유학을 떠났다. 공항의 탑승 게이트 입구까지 배웅할 수 있었던 그 시절, 엄마를 태우고 이륙한 비행기가 구름 속으로 아득히 멀어져가는 모습이 가슴에 강렬하게 박혔다. 어린아이에게 구름은 '비행기의 도로'로 비쳤다. 엄마가 구름을 타고 다른 나라로 간다고 생각했던 그녀는 구름 위에 세워져 있을 다른 나라를 상상했다고 한다. 작가는 공공미술 작품으로 '구름'을 제시한 이유에 대해 이렇게 설명했다.

"사람들에겐 어디로 훌쩍 떠나고 싶은 마음이 있어요. 마침내 떠날 때는 설레고 긴장되는 등 온갖 감각이 열려 있습니다. 제 작품이 비행기에 타기 전에 느끼는 그런 마음들의 배경이 되어줘서 좋아요."

2018년 1월 문을 연 인천국제공항 제2여객터미널은 처음부터 '아트포트'(art+airport)를 지향했다. 터미널을 만드는 단계부터 출국장과 면세구역, 수화물 수취구역 등에 설치할 오감을 자극하는 공공미술 작품을 계획했다. 출국장엔 프랑스 작가 자비에 베이앙(Xavier Veilhan, 1963~)의 파란색 모빌 조각이 에스컬레이터 위에 대롱대롱 매달려 있다. 작가는 이 작품에 대해 "공항은 사람들이 끊임없이 이동하는 곳이라 움직이는 작품을 만들었다"면서 "크지만 위압적이지 않고 자연스럽게 움직이는 작품으로 관람객들에게 시적인 경험을 줄 수 있도록 했다"고 설명한 바 있다.

입국장에서도 예술 작품과 조우한다. 수하물 수취구역에서 독일 작가 율리어스 포프(Julius Popp, 1973~)와 김병주(1979~) 작가의 작품이 입국자들에게 환영 인사를 한다. 포프의 작품 〈비트. 폴〉은 기계장치로 폭포수처럼 물을 떨어뜨려서 물방울 글자를 만들어내는 작품이다. 세계 각국의 실시간 검색어가 9개 국어로 추출돼 나타난다. 이 '물 글씨' 작품을 기억하는 사람은 꽤 있을 것 같다.

김병주 작가의 〈모호한 벽〉은 광화문, 구 서울역사, 독립문 등 서울의 역사를 상징하는 주요 건물들을 부조 형식으로 시각화한 작품이다. 한국의 랜드마크를 통해 외국인에게는 낯선 즐거움을, 내국인에게는 익숙한 반가움을 준다.

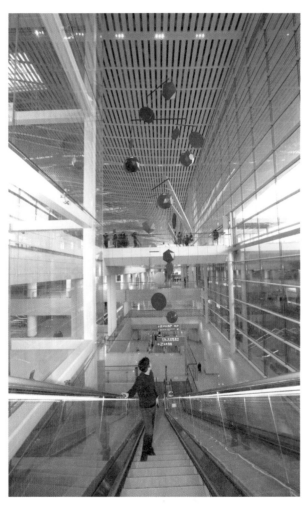

● 자비에 베이앙, 〈그레이트 모빌 Great Mobile〉, 2017

● 서도호, 〈집 속의 집〉, 2020

사람들 모르게 조용히 들어선
제1여객터미널 공공미술

예술이 있는 공항에 대한 반응이 좋자 인천국제공항공사는 2년여 뒤인 2020년 5월, 제1여객터미널에도 공공미술 작품을 설치했다. 하지만 코로나19 사태로 해외여행 문화가 실종되면서 언론의 관심도 받지 못한 채 조용히 오프닝 행사를 치러야 했다.

다시 해외여행을 가게 되는 날, 당신을 가장 먼저 맞아줄 작품은 설치미술가 서도호(1962~) 작가의 〈집 속의 집〉이다. 공항철도에서 내려 제1여객터미널 역사를 빠져나오면, 곧장 CGV 앞 광장 천장에 매달린 '모기장 집'을 볼 수 있다. 큰 집 속에 작은 집이 들어가 있는 형태의 작품이다. 전통 건축물인 한옥 형태를 차용하여 '전

● 김병주, 〈모호한 벽 Ambiguous Wall〉, 2018 ; 율리어스 포프, 〈비트. 폴 BIT.FALL〉, 2018
(사진 : 가나 OK 제공)

● 박선기, 〈집합 190707〉, 2020

통 계승'의 의미를 담았다. 청사초롱을 연상시키는 배색도 그런 의미다. 외국인에게는 한국적 인상을, 내국인에겐 향수를 불러일으킨다. 추억 속의 모기장을 연상시키는 반투명 천을 바느질해 지은 집이 주는 느낌은 묘하다.

서울과 뉴욕, 런던을 오가며 작업하는 서도호 작가는 언론 인터뷰에서 "집은 내겐 옷과 같은 존재다. 천으로 지어 벗을 수 있는 것"이라고 말한 적 있다. 한군데 정박하지 않고 세계를 이동하며 사는 노마드 시대에 집은 달팽이처럼 몸에 걸치는 옷과 같다는 의미다. 그 노마드 시대가 코로나19로 멈칫거리고 있다. 참, 서도호 작가는 타계한 수묵 추상의 선구자 서세옥(1929~2020) 선생의 아들이다.

출국장을 빠져나온 뒤 면세구역에서 지하 1층의 셔틀트레인을 타기 위해 에스컬레이터에 올라서면 또 다른 작품을 만날 수 있다. 금색·은색 구슬을 길게 늘어뜨린 수렴(발)이 입체를 이루며 설치돼 있다. 숯 등을 매다는 설치 작품으로 '숯 조각 작가'로 알려진 박선기(1966~) 작가의 작품 〈집합 190707〉이다. 박선기 작가의 〈집합(An aggregation)〉 시리즈는 공간 안에 빛의 집합을 표현한다. 지상 4층에서 지하 1층까지 에스컬레이터를 타고 오르내릴 때 보이는 이 작품은, 보는 위치에 따라 매번 다르게 보인다. 각각 다른 색깔의 구슬이 각도에 따라 새로운 기하학적 패턴을 연출하며 시각적인 즐거움을 준다. 색의 조합은 만남과 헤어짐에 대한 조형적 비유인 셈이다.

셔틀트레인을 타고 탑승동으로 가면 젊은 감각의 작품이 사람들을 기다린다. 탑승동은 저비용 외국 항공사를 이용하는 이용객들이 주로 사용하기 때문에 이용객의 연령층도 젊은 편이다. 이 탑승

동 면세점의 한가운데 위치해 있는 전광판에 박제성(1978~) 작가의 미디어아트 작품 〈유니버스〉와 〈스토리 오브〉 등이 흐른다. 〈스토리 오브〉는 숭례문, 광화문, 남한산성, 석가탑, 고인돌 등 한국의 문화재들이 작가의 경쾌한 수채화 붓질 아래 탄생했다. 그 붓질들이 화면에서 하나하나 떨어져 나왔다가 다시 합쳐지며 형태를 완성하는데, 문화라는 건 그런 작은 움직임들이 모인 것이라는 메시지를 던지고 있는 것 같다.

코로나19로 '집콕' 하는 사이 도둑처럼 조용히 설치된 이들 작품을 볼 날은 언제 오려나. 마스크를 더 이상 쓰지 않아도 되고, 해외여행객으로 면세구역이 북적북적할 그날 말이다. 멋지게 공항에 설치되고도 자신들을 봐주는 여행객이 적어 외로웠을 공공미술 작품들도 그날을 손꼽아 기다리고 있겠지.

● 박제성, 〈유니버스Universe〉, 2020 ; 〈스토리 오브 Story of〉, 2020

2장.
도심 안의
또 다른 예술

건축 이야기

동해 거친 화산섬에
살포시 앉은 곡선의 황홀

울릉도 × 김찬중 건축가

코스모스 리조트

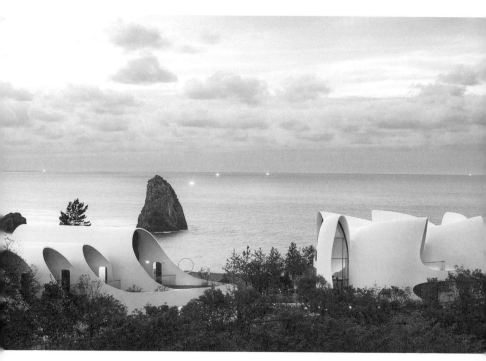

● 울릉군 북면 추산리 일대에 조성된 **코스모스 리조트**(2017)(ⓒ 건축전문 사진작가 김용관)

● 김찬중 건축가

 동해 저 멀리 울릉도의 랜드마크 코
스모스 리조트를 알게 된 건 페친이 자랑하듯 올린 한 장의 사진 덕
분이었다. 그 리조트를 지은 김찬중(건축사무소 더시스템랩 대표, 1969~)
건축가는 미술 작가로 먼저 만났다. 2015년 서울 이태원의 허름한
집을 개조한 대안공간 '아마도 예술공간'에서 '건축적 랩소디전'이
열렸다. 그때 작품을 출품한 김찬중 작가의 이름이 이상하게도 기
억에 오래 남아 있었다. 그런 그가 눈이 휘둥그레질 건축물을 지었
다니, 자못 궁금해졌다.

 10월 25일, 다가오는 독도의 날에 맞춰 독도를 취재하기 위해
울릉도에 갔다. '앗싸, 코스모스 리조트를 구경할 기회구나' 싶었다.
변덕스러운 기상 여건 탓에 배가 독도에 정박할 수 있는 날은 1년
에 보름도 되지 않는다고 한다. 하지만 나는 첫 도전에서 독도 땅을
밟는 엄청난 행운을 누렸다. 거기에 코스모스 리조트를 본 감동까

지 더해져 울릉도 취재는 평생 남을 기억이 됐다. 독도가 큰북 소리처럼 심장을 건드렸다면 코스모스 리조트는 하프 소리처럼 영혼에 스며들었다. 울릉도로 가는 배 안에서 겪은 뱃멀미는 넌더리가 날 정도였지만, 실제로 마주한 코스모스 리조트는 지독한 뱃멀미를 열 번이라도 감수할 수 있을 정도로 좋았다. 보고 또 보고 싶은, 영혼을 울리는 건축물이었다.

수익은 덜 나더라도
'버킷 리스트'를 만들어주오

울릉군 북면 추산리. 병풍처럼 둘러싼 수직 암벽의 귀퉁이가 송곳니처럼 우뚝 솟아 있어 송곳산(추산)으로 불리는 산 아래, 코스모스 리조트가 순한 아이처럼 가만히 엎드려 있었다. 눈에 띄지 않으려는 듯 조심스러운 자세로 말이다. 핀란드 만화 주인공 '무민'의 피부처럼 포동포동, 희고 매끈한 건물 2개 동이 서로 조금 거리를 두고 위치해 있었다. 송곳산 아래 들어선 리조트 건물은 엄해 보이지만 속은 한없이 자애로운 할아버지 앞에서 놀고 있는 손주들처럼 천진해 보였다. A동은 위에서 내려다보면 팔랑개비 날개처럼 소용돌이치는 구조로 돼 있다. B동은 눕혀놓은 소라고둥의 옆구리 곡선처럼 가지런히 휘어진 형태였다. 송곳산의 높이는 432m. 그 아래 자리 잡은 리조트는 겨우 2층이었다. 객실은 2개 동을 합쳐봐야 총 12개. 통상 리조트가 100개 이상의 객실을 보유한 것과는 차이가 난다. 경제성을 생각하지 않은 작은 규모는 신선한 충격으로 다가왔다. 규격화된 네모 건물, 자본을

탐해 치솟은 빌딩에 둘러싸여 살아온 우리에게는 상상 초월의 건축물이었다. 건물도 저렇게 한없이 자신을 낮출 수 있구나 싶어서 '겸손한 건축물'이라 부르고 싶어졌다.

그 호텔을 처음 봤을 때 세 가지에 놀랐다. 우선 경관이 놀랍다. 해변을 낀 일주도로를 달리다 45도 급경사의 산비탈을 타고 올라갈 때는 그런 놀라운 전망을 가진 천혜의 땅이 나타나리라곤 상상도 못 했다. 화산섬이 만들어낸 기이한 바위산을 마주한 뒤, 고개를 돌리면 저 멀리 파도가 철썩거리며 기암을 때리는 바다를 조망할 수 있다. 두 번째는 앞에서 언급했던 부드러운 곡선의 건물 외관이었다. 세 번째는 경제성을 고려하지 않은 듯한 작은 규모였다. 이에 대해 작가가 전하는 이야기는 다음과 같다.

"객실 수는 많지 않아도 괜찮습니다. 수익은 적게 나도 좋습니다. 버킷 리스트에 올릴, 그런 건축물을 지어주세요. 우리나라에도 죽기 전에 꼭 가봐야 할 그런 건축물 하나쯤은 있어야 되지 않겠어요."

2015년 봄, 코오롱그룹으로부터 리조트 설계를 요청받은 김찬중 대표는 이 같은 주문이 믿기지 않았다. 경제성을 따지는 게 지금까지 만나온 건축주 태도였기 때문이다. 그래서 그는 '설득의 기술'을 발휘해야 했다. 건축의 정성적 가치를 경제적인 정량적 수치로 바꾸어 제시함으로써 건축주를 납득시키곤 했던 그였다. 그런데 이번에는 그럴 필요도 없이 코오롱그룹에서 먼저 역사에 남는 건축물을 만들어달라고 제안해 온 것이다. 좋은 집, 좋은 건축물은 이렇듯 건축가 혼자의 힘으로 되는 게 아니다. 건축가와 건축주가 함께 마주 보고 손뼉 쳐서 만들어낸 하모니의 결과다.

"이런 곳에 건물을 짓는다는 건 죄악이야, 송곳산은 수만 년 전부터 이곳에 있던 주인이잖아. 그러니, 내가 짓는 건물은 최소한 송곳산과 대적하려고 해선 안 돼. 이 천혜의 환경에 살포시 앉는 아이 같은 존재여야 해."

설계를 구상하기 위해 처음 송곳산을 찾았을 때, 김찬중 건축가는 압도하는 자연 앞에서 자신도 모르게 탄성을 지르며 이렇게 혼잣말을 했다고 한다. 한국의 노년기 산과는 전혀 다른 비경이었다. 영화 〈반지의 제왕〉을 찍었을 법한 태곳적 신비가 그곳에 간직돼 있었다. 원래 그곳은 울릉도 너와집 형태의 펜션이 있던 자리였다. 코오롱 이웅렬 회장은 처음 이 장소를 봤을 때 땅이 주는 어떤 기운이 느껴져 감동했고, 직원들에게 그 기운을 돌려주고 싶어 사원 복지시설을 구상했다고 한다. 그것이 회사 임직원을 넘어 세상 사람들과 공유하는 리조트 아이디어로 발전했다.

사람을 압도하는 이 원시의 자연을 거스르지 않는 건축물의 형태는 도대체 어떠해야 할까. 그런 질문을 안고 궁리의 시간을 보내던 그에게 문득 별이 보였다. 쏟아져 내릴 것 같은 별. 도시에서는 볼 수 없는 풍경이었다. 그 순간 그는 '바로 이거야' 싶은 아이디어를 떠올렸다. 초저녁에 떠서 새벽에 사라질 때까지 별이 그리는 포물선 궤적이 그의 눈앞에 그려졌다. 다이내믹한 천체의 비가시적인 움직임을 담은 리조트 '코스모스(우주를 뜻하는 그리스어)'의 디자인은 그렇게 탄생했다.

코스모스 리조트는 '콘크리트의 재발견' '콘크리트 혁명'으로

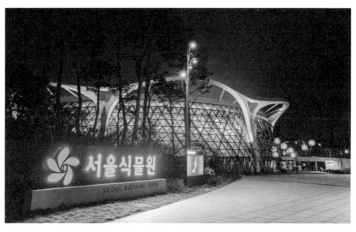

● 김찬중 건축가가 설계한 서울식물원(2019) (사진 : 서울식물원 제공)

불리며 건축계를 놀라게 했다. 통상 콘크리트 건물의 두께는 30cm
이기 때문에 무겁고 육중한 느낌을 준다. 하지만 김찬중이 지은 리
조트는 콘크리트 건물인데도 두께가 12cm에 불과하다. 초고강
도 콘크리트(UHPC, Ultra-High Performance Concrete)로 지었기 때문
에 철근을 쓰지 않아도 콘크리트 자체가 구조체 역할을 한다. 이것
은 배합할 때 강섬유를 섞어 만든 신소재다. 대개 UHPC는 공장에
서 제작한 뒤 현장에서 조립한다. 하지만 이 리조트는 세계 최초로
UHPC 현장 타설의 기록을 보유하고 있다. 덕분에 종이처럼 얇아
서 자유자재로 구부러지는, 소라고둥과 팔랑개비를 닮은 유선형 건
축물이 탄생할 수 있었다.

　　코스모스 리조트는 2015년 10월 설계를 시작해 2017년 9월
준공을 했고, 한 달 뒤 오픈했다. 그로부터 1년여 만인 2019년 1월,
영국의 유명 건축디자인 잡지 『월페이퍼』가 선정하는 '월페이퍼디

● 2014년 김찬중 건축가가 설계한 우란문화재단

● 폴 스미스 플래그십 스토어(2011) ; KEB하나은행 PLACE1(2017) (ⓒ 건축전문
사진작가 김용관)

자인어워드 2019'에서 세계 최고의 호텔로 뽑혔다.

전문가 평가만 좋은 게 아니었다. 다녀온 사람마다 자랑하듯 SNS와 블로그에 올린다. 뱃멀미를 감내하고 수 시간 배를 타고 가야 하는 국토의 동쪽 끝 섬에 있지만 서울에서 더 많이 회자되는 곳, 관광버스를 대절해 가서 구경하는 핫 스폿이 됐다. 그렇게 사람들의 버킷 리스트에 들어가는 건축물이 되어가는 중이다.

건물에 별명을 짓는다면
그건 바로 김찬중 표

김찬중 대표는 고려대 건축공학과와 하버드대 건축대학원을 졸업한 후 건축가로 활동하며, 2006년과 2016년 두 차례 베니스 비엔날레 건축전 한국관 전시에 참여했다. 2018년에는 서울시 건축상 대상을 받았으며, 세계적인 디자인상인 IF디자인어워드와 레드닷디자인어워드를 수차례 수상했다.

이렇듯 화려한 수상 경력을 자랑하는 그의 건축물은 굳이 울릉도에 가지 않더라도 서울 곳곳에서 만날 수 있다. 그의 건축사무소가 입주해 있는 성수동의 우란문화재단 건물, 마곡 서울식물원, KEB하나은행 PLACE1, 한남동 현창빌딩, 신사동의 패션브랜드 폴 스미스 플래그십 스토어 등 10여 곳의 건물이 그가 건축한 것들이다. 이들 건물은 공통적으로 흰색에 곡선 형태를 하고 있다. 그가 흰색을 선호하는 이유는 사람들로 하여금 형태에 더 집중하게 하는 효과가 있어서다. 예컨대 빨간색을 쓰면 사람들은 형태보다는 '빨강 건물'이라는 식으로 색깔로 인식하는 경향이 강하다.

그래선지 김찬중의 건축물은 색보다는 형태로 기억에 남는다. 건축물마다 사람들이 지어준 별칭이 따라다닌다는 게 그 증거다. 이를테면 KEB하나은행 건물은 '오징어 빨판 건물', 폴 스미스 플래그십 스토어는 '어금니 빌딩', 현창빌딩은 '스머프 집' 식으로 불린다. 콘크리트로 지었는데도 기존의 콘크리트 건물과 느낌이 달라서인지 만지고 싶은 욕망을 자극한다는 점도 하나같이 비슷하다.

서울은 천지가 비슷하고 무표정한 건물뿐이다. 이런 대도시에서도 가까이 다가가 만져보고 싶은, 보자마자 별명이 혀끝에서 맴도는 귀엽고 친근한 건물을 간혹 만날 수 있다. 그럼 그건 김찬중표 건물이 틀림없다.

섬처럼 고립된 중앙박물관
'뒷길'이 '숨길'이다

용산 × 박승홍 건축가

국립중앙박물관

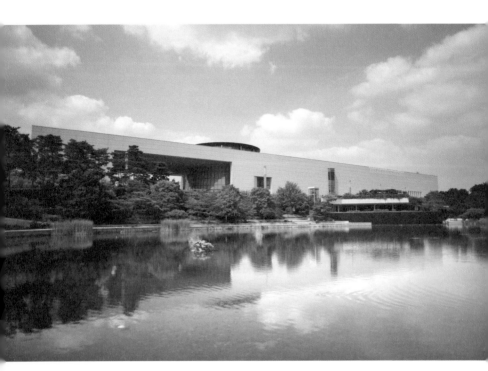

● 서울 용산구에 위치한 국립중앙박물관(2005)

● 박승홍 건축가

BTS(방탄소년단)가 선택한 곳은 서울대가 아니라 국립중앙박물관이었다. 코로나19 여파로 오프라인 졸업식에 가지 못하는 전 세계 졸업생을 위로하고자 유튜브가 마련한 온라인 가상 졸업식. 이름하여 '디어 클래스 오브 2020' 연설 장소에 대한 이야기다. 전 미국 대통령 버락 오바마 부부, 구글 최고경영자 순다르 피차이, 최연소 노벨평화상 수상자 말랄라 유사프자이, 팝스타 비욘세, 전 미국 국방장관 로버트 게이츠, 전 미국 국무장관 콘돌리자 라이스……. 세계적인 정계, 재계, 문화계 거물들과 함께 연사로 초청된 BTS 7인의 멤버가 졸업생들을 격려한 장소가 대학이 아니라 박물관이라는 것은 의미심장했다.

RM은 '두려움', 뷔는 '즐거움', 정국은 '믿음', 진은 '성실', 슈가는 '가능성', 지민은 '위로', 제이홉은 '딱 한 번만 더'의 정신을 이야기했다. 이런 메시지를 전할 장소는 한국의 어디여야 할까. 신중하

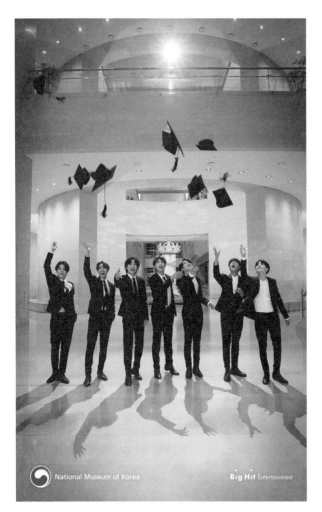

● BTS의 가상 졸업식 '디어 클래스 오브 2020' 배경이 된 국립중앙박물관의
 '역사의 길'(사진 : 빅히트뮤직 제공)

게 여러 곳을 물색한 빅히트 엔터테인먼트는 최종적으로 '이곳'을 낙점했다고 한다. 2020년 7월, 전 세계 850만 명 이상이 조회한 유튜브 속 그 장소 말이다. 그들은 국립중앙박물관의 상설전시관 앞 '역사의 길'에서 축사를 했고, 야외 '열린마당'에서 〈작은 것들을 위한 시〉를 부르며 대미를 장식했다. 그렇게 BTS를 통해 국립중앙박물관이 전 세계에 소개됐다.

사실상 한국 건축의
첫 국제 현상공모

이 가상 졸업식 공연을 보며 지구촌 아미(ARMY, BTS 팬)들은 이곳이 어딘지 궁금해하지 않았을까. 서울 용산구에 위치한 국립중앙박물관은 2005년 완공돼 화려하게 용산 시대를 열었다. 신축은 김영삼 정부가 들어선 첫해인 1993년 확정됐다. 일제 잔재를 청산하고 조선의 정궁인 경복궁 복원을 위해 박물관으로 쓰이던 옛 중앙청(일제강점기의 조선총독부)을 1995년 8월 15일에 맞춰 철거함에 따라 새 건물이 필요했다. 완공까지 10년이 걸리는 사이 국립중앙박물관은 경복궁 내 현 국립고궁박물관에 임시로 세 들어 살아야 했다.

세계화를 기치로 내건 시대였다. 1990년대 최고의 문화 프로젝트였던 이 건축물에 대해 김영삼 정부는 1995년 국제 설계 공모를 했다. 한국 최초로 UN 산하 국제건축가연맹(UIA) 주관하에 국제건축설계경기 방식으로 설계안을 공모한 것이다. 46개국 341개 작품이 출품될 정도로 경쟁이 치열했다. 그런 글로벌 경쟁을 뚫고

한국의 정림건축이 당선됐다. 그때 심사위원 7명 가운데 4명이 외국인이었는데도 말이다.

당시 정림건축에서 디자인 대표를 맡아 설계를 이끌었고, 현재 디엠피건축 공동대표인 박승홍 건축가(1954~)는 "심사위원들이 '한국, 참 용감하다'는 말을 했다고 들었다. 다른 곳도 아니고 한국 유일의 중앙박물관 건물이지 않나. 만약 외국인에게 그것도 일본 사람에게 설계가 돌아갔으면 어쩔 뻔했냐는 뉘앙스였다"라고 당시의 심사장 분위기를 전했다. 박승홍 대표는 2005년 현대해상화재보험 광화문 사옥으로 한국건축문화대상 본상(국무총리상), 2006년 국립중앙박물관으로 서울시민사랑상 대상을 수상했으며, 2006년 청계천문화관으로 건축문화대상 대상(대통령상)을 수상했다.

멀리 남산과 바로 앞의 거울못
핵심은 배산임수

BTS가 춤추던 '열린마당'의 계단은 남산을 배경으로 한 일종의 무대장치다. 환한 낮에는 건물 자체가 액자가 돼 멀리 남산을 산수화처럼 끌어들인다. 계단 너머로 뻥 뚫린 네모 형태 안에 남산 풍경이 시야에 잡히는 게 중요하다. 남산은 이 박물관의 구상·설계에서 핵심적인 요소다. 박 대표는 "한국은 산의 나라. 산은 한국인의 정서와 지식, 믿음과 가치의 원천이라는 생각을 가지고 있다"고 했다.

국립중앙박물관은 그 남산을 배경 삼아 성곽처럼 펼쳐져 있는 건축물이다. 동관과 서관을 합쳐 가로 길이가 무려 404m나 된다.

높이로는 43m, 층수로는 지하 1층, 지상 6층짜리 건축물인데, 건축물의 벽면을 지붕 높이까지 한껏 뻗치게 함으로써 성벽이 갖는 견고한 느낌을 주려고 했다. 앞에는 못을 파서 '거울못'이라 이름 붙였다. 그리하여 한국 건축에서 가장 사랑받는 배산임수(背山臨水)의 지세를 갖추게 했다. 박 대표는 "박물관은 산과 물, 곧 남산과 거울못 사이에서 소중한 유물을 감싸고 있는 평온한 성곽의 개념을 담고 있다"고 설명했다. 이곳은 국보 74점, 보물 258점을 보유한 우리 전통문화의 최고, 최대의 보물 창고다.

거울못은 중앙박물관의 첫인상을 만들어주는 중요한 풍경 요소다. 용산 지역에서 가장 지대가 낮은 땅, 그래서 홍수가 나면 자연스럽게 물이 흘러들어 고였던 땅에 연못을 팠다. 물을 모아 관리함으로써 박물관에 수장 중인 국보급 유물을 '물의 위험'으로부터 안전하게 지킨다는 실용적 목적도 있다. 수심은 고작 1m에 불과하다. 그럼에도 바닥에 짙은 색을 칠해 깊고 그윽한 풍정을 자아낸다.

이곳 동선은 직진해서 바로 박물관으로 가지 않고 거울못을 끼고 에둘러 걸어 들어가도록 짜여 있다. 박 대표는 그 이유를 이렇게 설명했다. "건물 크기에 비해 앞마당이 협소합니다. 직선으로 바로 가는 것은 멋이 없을뿐더러 건물로 인해 위압감을 느낄 수 있습니다. 그래서 일부러 반원 거리만큼 걸어 들어가도록 한 것입니다."

국립중앙박물관은 한국의 기념비적 문화시설이 한국성과 전통을 표상해야 한다는 강박에서 벗어난 첫 건축 사례라는 점에서 의미가 있다. 건축평론가 박정현에 따르면 해방 이후 건축계에 주어진 과제는 민족적이고 국가적인 정체성을 드러내는 일이었다. 법주사 팔상전 지붕을 모방한 국립민속박물관(1968), 한옥 처마와 기둥을 연상시키는 세종문화회관(1978), 수원 화성에서 영감을 얻

● 남산과 남산서울타워가 보이는 국립중앙박물관

은 국립현대미술관 과천관(1986), 갓 모양 지붕을 얹은 예술의전당 (1988) 등 1980년대까지 지어진 대표적인 건축물들은 뭔가 전통스러운 것을 가미해야 했다.

국립중앙박물관은 대신 '추상적으로' 한국성을 담아내고자 했다. '성벽과 닮게' 지은 것이 아니라 성벽의 견고한 '이미지를 떠올리게' 하는 식으로 말이다. '열린마당'은 전통 한옥의 안방(동관)과 건넌방(서관) 사이에 놓인 마루의 개념에서 따왔다. 실내도 아니고 실외도 아닌 공간, 다듬이질도 하고 밥상이 놓이기도 하는 등 다목적으로 활용이 되는 공간이다. 그날 이곳이 BTS의 공연 무대가 됐던 것처럼.

● 국립중앙박물관 건물 벽면(세종대왕의 한글 창제 마음을 담은 『훈민정음』이 새겨져 있다)

용산기지 뒷문을 열어
'뮤지엄 길' 만들어야

그런데 사실, 국립중앙박물관은 섬이나 마찬가지다. 뚱딴지처럼 들리겠지만 용산미군기지가 바다처럼 박물관의 삼면을 에워싸고 있어서 그렇게 비유해봤다. 애초 용산미군기지 남단의 골프장과 헬기장을 이전하면서 생긴 부지에 박물관을 지은 탓이다. 문제는 정면도 막혀 있는 거나 마찬가지란 점이다. 정문 앞에 8차선 도로가 놓였고 그 위를 차들이 쉴 새 없이 씽씽 달리니 체감상 접근성은 제로다. 대개 걸어서 박물관에 갈 때는 횡단보도를 건넌 뒤 쪽배를 타고 들어가듯 측면으로 들어간다. 8차선 남부순환도로가 정면 앞을 가로지르는 예술의전당과 처지가 비슷하다.

건물이 아무리 잘생겼다 한들, 배산임수의 '믿음직한 성벽'이라고 한들, 정면에서 감상할 수 없다는 것은 이 건축물이 가진 태생적 불운이라고 할 만하다. 그러나 답이 없는 건 아니다. 용산미군기지 반환 완료 뒤에 국립 용산도시공원으로 조성될 부지를 통과해서 박물관으로 가는 뒷길을 내면 된다. 정부의 지금 계획으로는 2027년이 넘어야 공원이 개장될 예정이다. 진척 상황을 보면 이보다 늦어질 가능성이 크다. 한 가지 제안을 한다면, 반환 절차가 완료되기 전이지만 지금이라도 길을 내는 것은 어떨까. 이미 주한미군사령부의 인원과 시설 대부분이 평택으로 이전한 상황이다.

2019년 말 취재를 위해 용산기지 내 14번 게이트에서 국립중앙박물관으로 가는 뒷길을 걸어가봤다. 아모레퍼시픽 신사옥과 용산우체국 사이에 있는 이 게이트에서 10분 정도 걸으면 국립중앙박물관 북쪽 담과 면한 작은 문이 나온다. 버락 오바마 전 미국 대통령이 2010년 이 박물관에서 선진 20개국(G20) 정상회의가 개최됐을 때 박물관으로 입장하기 위해 사용했던 문이다. 이 문이 개방되면 곧 박물관의 북문이 되는 셈이다. 정면에서는 제대로 조망되지 않던 국립중앙박물관의 뒤태가 무척 잘 보였다. 이유는 모르겠지만 그 풍경을 보는데 가슴이 두근거렸다. 박물관을 찾는 모두가 같은 경험을 하는 날이 빨리 왔으면 좋겠다.

뒤뜰에서 백자를 감상…
뒷모습이 더 아름다운 집

성북동 × 시민문화유산 1호
최순우 옛집

● 서울 성북구 성북동에 위치한 최순우 옛집(1930년대)

● 최순우 옛집의 사랑방과 최순우 선생의 모습
(사진 : 내셔널트러스트 문화유산기금 제공)

초가을 햇살이 비치는 뒤뜰. 일주일에 한 번 와서 3시간 봉사하고 간다는 '취준생' 자원봉사자의 야무진 걸레질이 지나간 툇마루는 말끔했다. 손바닥으로 쓰다듬고 싶어질 정도였다. 이 한옥에는 정면은 물론 뒷면에도 툇마루가 있다. 'ㄱ'자형의 안채와 'ㄴ'자형의 바깥채가 맞물려 트인 'ㅁ'자 형태를 이루는 집 구조가 특이하다.

대문을 들어서면 소담한 정원이 낯선 방문객을 맞는다. 서울 서초역 사거리에 있는 '천년향' 향나무보다 더 키가 큰, 수령이 100년은 넘어 보이는 향나무가 정원 한가운데 훤칠하게 서 있었다. 하지만 'ㅁ'자로 갇힌 마당이라 답답한 느낌이 들었는데, 이렇게 집의 뒤쪽을 보니 속이 확 트이는 것 같았다. 통상의 규모를 넘어서는 뒷마당 넓이 때문이다. 육순에 이 집을 보러 왔던 혜곡 최순우 선생이 단박에 계약을 체결한 이유도 대지 면적의 5분의 2를 차지할 성

● 최순우 옛집을 찾은 관람객의 모습(사진 : 내셔널트러스트 문화유산기금 제공)

싶은 넓은 뒤뜰에 반해서가 아니었을까 싶다. 이 뒤뜰 덕분에 북향
집인데도 햇살이 용(用)자형 창을 통해 안방으로 환히 비춰 들어오
고 있었다. 뒷모습이 아름다운 이 집, '최순우 옛집'에 가을이 고요
히 흐르고 있었다.

옛 주인의 안목과
아취를 증거하는 집

 2020년 가을의 어느 날, 서울 성
북구 성북동 골목길에 있는 그 집을 찾았다. 1930년대 초에 지어진
근대 한옥이었다. 1976년 혜곡 최순우 선생(1916~1984)에게 발견돼
그가 작고할 때까지, 말년의 8년을 보낸 집이다. 처음에는 볼썽사나

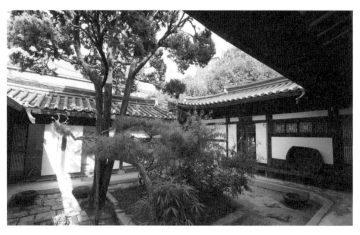

● 최순우 옛집의 앞뜰

왔다던 뒤뜰은 다정한 주인의 손길이 미치며 아취 있는 공간으로
다시 태어났다.

산수유, 모과나무, 단풍나무, 감나무, 소나무……. 뒤뜰에는 온
갖 나무가 큰 키를 자랑하며 숲을 이루고 있었다. 가을에 노랗게 익
으면 지인들에게 나눠 주곤 했다는 모과는 아직 푸른빛 그대로인
데, 성질 급한 풋감 몇 개는 벌써 노랗게 익어 뾰족한 얼굴을 내밀
고 있었다. 합창하는 듯한 풀벌레 소리도 가을의 도착을 알렸다.

혜곡은 이 한옥 뒤에도 현판을 내걸었다. '오수당(午睡堂)'이라
고 적힌 한자 글씨. 그는 『단원 유묵첩』에서 찾아낸 그 글씨체를 그
대로 가져다 썼다. '낮잠 자는 집'이라는 뜻의 이 이름으로 인하여
이곳은 더욱 한가롭고 여유로운 집이 됐다.

최순우 옛집은 인공적으로 가꾸지 않아 자연미가 물씬 풍긴다.
그런 이곳에 운치를 더하는 것은 문인석, 돌확(작은 절구) 등의 석물

● 최순우 옛집의 현판 오수당과 용(用)자형 창문

이다. 툇마루의 정중앙쯤에 놓여 있는데, 그 위치가 기가 막히게 좋다. 그리고 뜬금없이 놓여 있는 향로석이 보였다. 향로석은 무덤 앞에 향로를 올려놓는 네모반듯한 돌이다. 혜곡은 그걸 자신의 집 뒤뜰 중앙에 옮겨와 거기에 백자를 올려두고 감상하곤 했다고 한다. 향로석 뒤로 댓잎들이 무성했다. 아, 향로석 위 청화백자에 춤추는 대나무 배경이라니. 그건 한 폭의 산수화와 다르지 않을 것 같다. 추운 겨울에는 안방에서 '용(用)'자형 창문 너머로 자연 속에 놓인 백자를 감상했을 혜곡의 모습이 문득 상상됐다.

평범한 생활용품도 혜곡의 손을 거치면 예술품이 됐다. 그는 한옥 정면 툇마루에 대형 함지박과 백자를 나란히 두고 감상했다. 김장을 버무릴 때 쓰는 함지박은 그렇게 눈 밝은 혜곡으로 인해 감상의 대상이 됐다. 돌확은 '꼬마 연못'이, 부엌의 찬탁은 서재의 책장으로 바뀌었다. 그는 사물의 용도를 바꾸는 데 스스럼없었다.

혜곡은 보통 사람은 무심코 지나칠 투박한 생활용품에서도 아름다움을 발견하는 심미안의 소유자였다. 그래서 그의 이름엔 '한국미의 순례자' '한국미의 재발견자'라는 수식어가 붙는다.

개성에서 태어나고 자란 그는 1935년 개성 송도고등보통학교를 졸업할 무렵 미술사학자 고유섭에게 감화를 받아 한국 미술사 연구에 뜻을 세웠다. '조선고적연구회'에서 활동하면서 개성의 여러 고고 유적지를 답사했고, 특히 고려청자 연구에 관심을 기울였다. 고등보통학교 졸업 후 잠시 교편을 잡았다가 1945년 개성시립박물관에 들어간 걸 계기로 한국 미술사 연구에 몸담기 시작했다. 1949년 서울의 국립박물관으로 자리를 옮겨 학예연구관, 미술과장, 학예연구실장 등을 거쳐 1974년 국립중앙박물관 관장에 취임했다. 국립중앙박물관 청사를 구 중앙청 건물로 이전하는 작업을 진두지휘하던 중 1984년 12월 15일 향년 68세, 숙환으로 별세했다.

혜곡 최순우는 부지런한 현장 연구, 타고난 성정과 안목으로 학문적 영토를 넓혔다. 1960년 여름 '고고미술동인회'(한국미술사학회 전신)를 발족한 뒤 전국의 유적지를 누볐고, 『고고미술』 발간에 관여하며 한국 미술사 연구의 토대를 다졌다. 『한국미술사 개설』 『한국 공예사』 『한국청자도요지(韓國靑磁陶窯址)』 등의 연구서도 남겼다. 그러나 혜곡을 혜곡답게 만드는 건 그의 안목과 글솜씨다. 자신이 재발견한 한국미를 딱딱한 논문이 아니라 수필 형식의 쉽고 아름다운 문장에 담아 세상 사람들과 공유했다. 『무량수전 배흘

림기둥에 기대서서』(학고재, 2008), 『나는 내 것이 아름답다』(학고재, 2016)가 대표적이다.

산사에서 내려다보는 먼 산 풍경은 빤하다. 하지만 혜곡은 먼 산도 어디서 보는가에 따라 달리 보일 수 있음을 우리에게 알려줬다. 그는 바라보는 위치조차도 미의 대상으로 승격시킬 줄 아는 안목의 소유자였다.

최순우의 본명은 희순이다. 순우는 필명. 그의 이름은 같은 성북동에 살았던 열 살 손위 간송 전형필(1906~1962)이 아들 항렬을 따서 지어줬다고 한다. 그만큼 간송은 최순우 선생을 아꼈다. 간송을 비롯해 건축가 김수근, 화가 변종하·김종학·김환기·박수근 등 여러 예술인과 교유했다. 그런 교유를 증거하기도 하는 이 집은 재단법인 내셔널트러스트 문화유산기금이 시민 성금으로 지켜낸 시민문화유산 1호다. '집 장사'에 의해 흔적도 없이 사라져 다세대주택이 될 뻔했던 위기에서 구출된 기막힌 이야기를 이제 풀어보고자 한다. 그 이야기 속엔 김홍남 전 국립중앙박물관장의 뚝심과 한옥 사랑이 숨어 있다.

시민의 위대한 힘을
보여주는 집

"있습니다. 한옥이 있지요." 2002년 8월 초. 한옥보존운동을 하는 시민단체의 사무실로 쓸 한옥을 구하고 있던 김홍남 전 국립중앙박물관장(당시 이화여대 교수)은 한 부동산업자로부터 성북동에 그럴듯한 매물이 나왔다는 연락을 받았다.

한여름 땡볕 더위에도 김 전 관장은 당장 집을 보러 가겠다고 했다. 이상하다 싶을 정도로 강렬한 예감은 적중했다. 매물로 나온 집은 혜곡이 말년에 살았던 그 집이었다. 혜곡이 작고한 뒤 외동딸이 20년 가까이 살다가 아파트로 이사 가려고 내놓았는데, 이미 가계약된 상태였다. 그 무렵 한옥을 허물고 다세대주택을 짓는 붐이 일었다. 그때 김 전 관장은 '한옥 보존의 대모' 정미숙 한국가구박물관장을 위시한 지인 20명과 '한옥아낌이모임'을 결성하고 북촌문화포럼을 창립하는 등 한옥 멸실을 막고자 한옥 매입 운동을 한창 벌이고 있었다.

'혜곡의 집이야말로 문화유산이야, 허무하게 사라지게 할 순 없어'라고 생각한 김 전 관장은 혜곡의 딸을 설득했다. 가계약은 취소됐지만 집값 8억 5천만 원을 마련하는 일이 문제였다. 그 큰돈을 어디서 구해 매입할 것인가.

"절실하게 원하면 이뤄지더라고요." 당시 상황을 듣기 위해 북촌 한옥 자택에서 만난 김 전 관장은 이렇게 말했다. 놀랍게도 한옥 보존에 동참했던 김성국 교수·정청자 부부가 2억 5천만 원을 선뜻 내놓은 것이다. 『무량수전 배흘림기둥에 기대서서』 등 최순우 선생의 책을 다수 출판했던 학고재 우찬규 회장은 "책 팔아 번 돈 전부"라며 1억 원을 두말하지 않고 내놓았다. 나머지 5억 원은 당시 삼성미술관 리움의 홍라희 관장이 도와줬다.

집은 매입했지만 제대로 복원하려면 3억 원가량의 돈이 더 필요했다. 복원비는 현금이 아니라 십시일반 현물 지원을 받는 방법을 썼다. 김 전 관장은 "안방 구들은 누가, 마당은 누가, 정원 조경은 누가, 돌담은 누가 하는 식으로 후원자의 전문성을 살려 복원했다"고 말했다. 예컨대 뒤뜰의 석물은 성북동 우리옛돌박물관에서 도와

● 최순우 옛집의 내부(ⓒ 김재경, 내셔널트러스트 문화유산기금 제공)

주는 식이었다. 보수·복원에 20여 명이 동참했다.

　그렇게 해서 '최순우 옛집'은 2004년 시민문화유산 1호로 재탄생했다. 이후 2006년 나주 도래마을과 서울 성북구 동선동 권진규 아틀리에가 각각 시민문화유산 2, 3호로 지정됐다.

　오늘도 최순우 옛집은 자원봉사자들의 참여로 더 빛이 난다. 이곳을 아끼는 여러 손길 덕분에 마당은 깨끗하고, 마루는 정갈했다. 여기서는 전시, 음악회 등 다양한 행사가 열린다. 최순우의 안목이, 그 안목을 지켜내고자 하는 마음이 모여 우리를 초대한다.

'하얀 큐브'가 품은 공중정원
세상의 풍경을 끌어안다

용산 × 데이비드 치퍼필드
아모레퍼시픽 본사

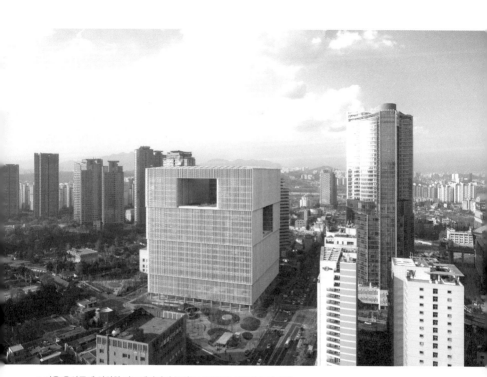

● 서울 용산구에 위치한 아모레퍼시픽 본사(2017) (사진 : 아모레퍼시픽 제공)

● 데이비드 치퍼필드(사진 : 아모레퍼시픽 제공)

리도 헤어린스, 리도 푸로틴 샴
푸……. 1970~1980년대 유행했던 제품들을 2층 아모레퍼시픽 아
카이브실에서 발견하니 반가움이 밀려왔다. "아침에 샴푸하세요."
아모레퍼시픽(당시 태평양화학공업사)은 그때 이런 TV 광고 캠페인을
통해 대한민국의 아침 풍경을 바꾸었다. 이후 기업 규모는 나날이
성장하여 화장품업계 1위가 됐다. 이 회사는 지금 서울 도심 용산
지구에 또 하나의 미(美)의 심벌이 되어 그 존재감을 드러낸다. 세
계적인 영국 건축가 데이비드 치퍼필드(David Chipperfield, 1953~)가
설계한 신축 사옥이 바로 그것이다. 일명 '달항아리 건물'로 불리는
신사옥이 궁금해 2020년 10월 중순, 아모레퍼시픽을 찾았다.

● 아모레퍼시픽의 1980년대 제품들(사진 : 아모레퍼시픽 제공)

동백기름 짜던 개성 아낙의
부엌에서 출발

뜻밖에도 이 건물 2층에 있는 아 카이브실에서 기업 탄생의 소박했던 순간을 알게 됐다. 아모레퍼시 픽은 1930년대 장날에 내다 팔기 위해 동백기름을 짜던 개성 아낙 의 부엌에서 출발했다고 한다. 흑백사진 속 단아한 한복 차림으로 미소 짓고 있는 쪽머리 여성. 서경배 현 회장의 할머니 윤독정 여사 가 바로 그 주인공이다. 그녀의 아들 서성환 선대 회장은 어머니가 팔던 동백기름을 사업화하기 위해 해방 후 태평양화학공업사를 창 업했다. 최초의 브랜드 화장품 메로디 크림(1948), 남성용 제품 ABC 포마드(1951) 등 히트 상품을 잇달아 출시했다.

1958년, 전후의 피폐함이 가시지 않은 상황인데도 아모레퍼시

픽은 서울 용산에 3층짜리 번듯한 사옥을 인수해 입주했다. 1976년
엔 사옥을 10층으로 증축할 정도로 사세가 커졌다. 그녀의 손자 서
경배 회장은 2018년, 지하 7층 지상 22층 사옥을 신축해 새로운 시
대를 열고 있다. 신사옥 연면적은 18만 8902m²(5만 7천 평)이다. 처
음 용산 시대를 연 1958년의 구사옥(연면적 1804m², 545평)과 비교하
면 100배가 커진 셈이다.

　용산의 랜드마크가 된 아모레퍼시픽 신사옥을 그저 덩치만 큰
건물이라고 말한다면 그건 모욕이다. 이렇게 꾸밈없이 당당하고 기
품 있는 '단아한 입방체' 건축물이 서울 도심에 다시 나오기는 어렵
지 않을까. 동행한 서울시립대 이충기 교수는 "통상 이런 규모의 대
지 면적이라면 건물을 두세 동 짓기 마련이다. 치퍼필드는 대지 위
에 거대한 큐브 하나만 내려놓았다는 점에서 파격적이다"라고 말
했다. 어마어마한 덩치의 단일 건물인데도, 아모레퍼시픽 본사는
폭력적으로 느껴지지 않는다. 서울역 앞 서울스퀘어 빌딩(옛 대우빌
딩)이 주는 위압적인 느낌과 비교해보면 알 수 있다.

　달항아리 덕분이라고 해야 할까. 건축가 치퍼필드는 조선시대
달항아리에서 영감을 얻어 설계했다고 한다. 그는 "백자에는 조용
히, 그러면서도 당당히 빛나는 아름다움이 있다"고 했으며 "하지만
노골적으로 한국미를 표방하는 건물이 아니기 때문에 외려 그 본
질이 더 잘 드러날 수 있는 건물"이라고 설명한 바 있다. 치퍼필드
는 장방형의 당당한 형태, 희디흰 색의 순정한 맛, 어떤 장식도 없
는 단순미 등을 통해 달항아리 이미지를 추상화했다. '한국미의 재
발견자'로 불렸던 혜곡 최순우는 백자 달항아리에 대해 이렇게 표
현했다. "둥근 원이 흰 바탕색과 어울려 너무나 욕심이 없고 너무나
순정적이어서 마치 인간이 지닌 가식 없는 어진 마음의 본바탕을

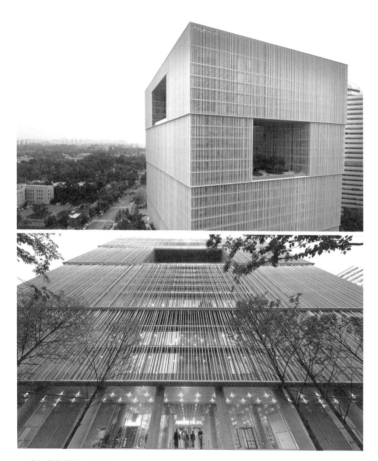

● 아모레퍼시픽 본사 외관(아래의 사진 : 아모레퍼시픽 제공)

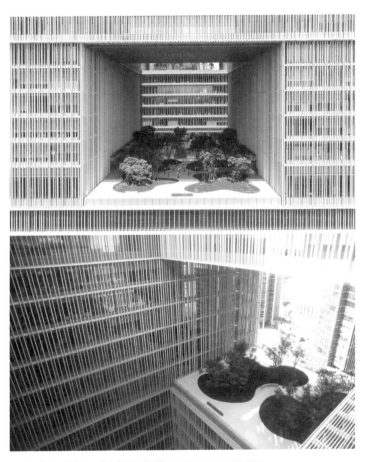

● 외부에서 조망한 아모레퍼시픽 본사 건물(위의 사진 : 아모레퍼시픽 제공)

보는 듯하다."

아모레퍼시픽 신사옥을 보면, 달항아리의 어진 마음이 느껴진다. 아주 단순한 입방체 형태가 경쟁하듯 뽐내는 주변의 마천루 빌딩을 어머니처럼 푸근하게 품고 있기 때문이다.

대나무를 닮은 차양과
공중정원이 부리는 마술

장방형의 단순한 형태에 느껴지는 우아함은 수직 루버(louver, 건물 앞면에 설치한 길고 가는 평판으로 직사광선을 막는 기능을 함)가 부리는 마술 덕분이다. 루버는 가까이서 보면 회색이다. 이게 햇빛을 받으면 빛의 난반사 탓에 멀리서는 흰색으로 보인다. 이런 효과를 내는 회색을 찾기 위해 건축가와 시공사는 3층 규모의 모형 건물을 지어 몇 달을 실험했다고 한다. 건축가는 또 22층에 걸친 총 길이 약 100m의 수직 루버를 몇 등분 해 중간중간 엇갈리게 설치함으로써 리듬감을 살렸다. 멀리서 보면 언뜻 대나무 마디처럼 보였다. 루버 차양을 걷어내면 그냥 민둥민둥한 유리 건물일 뿐인데, 루버가 부리는 마법 덕분에 신사옥은 마치 대나무 숲에 둘러싸인 백색 달항아리 같은 정취를 자아낸다.

취재를 위해 처음으로 올라가본 건물 5층에서 몇 번이나 탄성을 질렀는지 모른다. 우선 꼭대기 층도 지하도 아닌 금싸라기 중간층에 임직원을 위한 구내식당을 둔 것부터가 파격이었다. 구내식당을 지나면 보이는 공중정원에 또 한 번 놀랐다. 잔잔한 연못과 아름드리 단풍나무가 조화를 이루는 수변정원이었다. 탁 트인 하늘이

● 건물 5층 정원에서 바라본 풍경(위의 사진 : 아모레퍼시픽 제공)

● 건물 위에서 바라본 모습(사진 : 아모레퍼시픽 제공)

보이는 공중정원을 건물 허리층에서 발견했을 때의 놀라움은 정말
컸다.

　공중정원의 연못 바닥은 신사옥의 자랑인 거대한 아트리움 유
리 천장과 닿아 있다. 자연 채광이 건물 로비까지 투과하도록 얕은
물로 채워놓았다. 연못 너머로는 유려한 곡선 형태의 단풍나무 정원
이 펼쳐져 있어 건물 전체의 격자형 이미지가 주는 딱딱함을 보완했
다. 이 숲을 조성하기 위해 건물 1개 층을 흙으로 채워 토심(土深)으
로 썼다. 건축주의 통 큰 배려가 놀라웠다. 공중정원에서 끝까지 걸
어가보니 유리 울타리 너머에 민족 공원으로 거듭날 용산미군기지
가 앞마당처럼 펼쳐졌다. 갑자기 이곳 구내식당에서 점심을 먹고
공중정원에서 산책할 아모레퍼시픽 직원들이 질투가 날 만큼 부러
워졌다.

　이 사옥엔 이런 공중정원이 무려 3개나 된다. 5층에 이어 11층,

17층에 있다. 각기 서로 다른 방향으로 건물의 옆구리를 뚫어 사방의 풍경을 건물 안으로 끌어들였다. 5층은 동남쪽으로 용산미군기지가, 11층은 남서쪽으로 용산 도심 풍경이, 17층은 북동쪽으로 남산서울타워가 한눈에 들어오는 위치에 오픈 공간을 만들었다. 동양 건축에서 말하는 '차경(借景, 자연의 경치를 빌리는 것)' 효과를 한껏 살린 셈이다. 아모레퍼시픽 건물은 자신을 비움으로써 세상의 풍경을 끌어안았다. 서구의 건축가가 이 건축물에 구현한 동양적 미학에 반하지 않을 수 없었다.

궁궐 회랑과 서양 신전 같은 기둥
도심 속 명상의 공간

사실, 비움의 미학은 이 건물에 들어서기 전부터 느낄 수 있다. 지하철역에서 나와 건물 입구로 들어가는 길에 펼쳐진 기둥에서 기둥으로 이어지는 긴 회랑 풍경에 일단 한번 놀라게 된다. 옛 궁궐의 회랑이나 고대 그리스 신전 기둥 같은 외관 때문인지 그곳엔 장엄함과 숭고함이 감돈다. 용산의 도심 한가운데 있는데도 마치 도시 속 은둔의 공간에 미끄러져 들어온 기분마저 든다. 통상 1층엔 상가를 입주시켜 이익을 극대화하게 마련이다. 하지만 이 건물 1층에는 현란한 간판도 상가도 찾아볼 수 없다. 아모레퍼시픽 신사옥은 이렇게 건물이 지닌 달항아리의 문인적 느낌을 살리기 위해 경제적 이익조차 과감히 버렸다. 이것이 이 건물에 높은 점수를 주고 싶은 또 하나의 이유다.

신사옥을 둘러싼 1층 회랑의 네 면 중 우리에게 친근하게 다가

오는 곳은 용산우체국에 면한 측면이다. 이곳에는 덴마크 작가 올라퍼 엘리아슨의 야외 설치 작품이 있다. 둥근 수반과 둥근 거울이 대구를 이루는 이 작품은 행인들이 거울에 비친 자신의 모습을 찍는 포토존이기도 하다. 건물 안팎 곳곳에 미술 작품이 설치돼 건축주의 높은 안목과 취향을 보여준다. 서성환 선대 회장, 서경배 현 회장 부자는 달항아리, 고서화 같은 고미술품에서 출발해 동시대 현대미술 작품까지 대를 이어 수집해온 한국의 대표적인 컬렉터다. 그런 컬렉션을 기반으로 건물 지하에는 아모레퍼시픽미술관도 두었다.

치퍼필드는 독일 베를린의 노이에스뮤지엄(2009), 에센의 폴크방미술관(2010), 스페인 발렌시아의 아메리카컵 빌딩(2006) 등 전 세계의 랜드마크 건축물을 설계했다. 아모레퍼시픽 사옥은 그가 설계한 단일 건축물로는 가장 규모가 크다. 건물이 완공된 뒤 건축가 치퍼필드는 이렇게 말했다고 한다. "설계했던 대로 작품이 완공된 건 처음이다. 행복하고 고맙다."

미를 아는 건축주와 실력과 건축가의 환상적 궁합이 달항아리 같은 어진 마음이 느껴지는 건축물을 탄생시켰음에 틀림없다.

● 올라퍼 엘리아슨, 〈Overdeepening〉, 2018 ; 아모레퍼시픽미술관 내부
(아래의 사진 : 아모레퍼시픽 제공)

〈몽유도원도〉속
한국 산세를 꿈꾸는 건물

동대문 × 자하 하디드

동대문디자인플라자

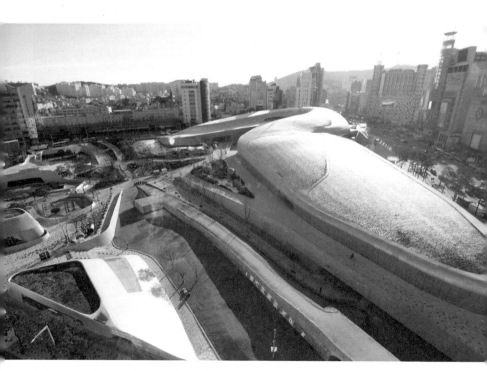

● 서울 중구에 위치한 동대문디자인플라자(DDP)(2014)

● 자하 하디드(ⓒ 자하 하디드 건축사무소 제공)

조선시대 화가 안견의 〈몽유도원도〉와 이인문의 〈강산무진도〉에는 공통점이 있다. 이들 작품은 모두 독자적 기법으로 높고 낮은 산들이 중중첩첩 아득하게 펼쳐진 한국의 산세를 그림에 표현해냈다. 유홍준 전 문화재청장은 『나의 문화유산답사기』 6권(창비, 2011)에서 우리나라 산의 이런 특징을 서구의 '하이 마운틴(높은 산)'과 구별되는 '딥 마운틴(깊은 산)'이라고 표현했다.

2007년 8월 서울시는 옛 동대문운동장 부지에 지을 디자인센터의 건축 디자인을 결정하기 위해 국내외 유명 건축가 8명을 대상으로 국제 공모를 했다. 최종 당선자인 이라크 태생의 영국 건축가 자하 하디드(Zaha Hadid) 팀이 프레젠테이션을 할 때 이 두 전통 회화를 제시했다는 이야기를 듣곤 퍽 놀랐다. 세계 최대의 3차원 비정형 건축물로 꼽히는 동대문디자인플라자(이하 DDP)의 액체처럼 흐

르는 거대한 몸체는 천편일률적인 직사각형 건물이 지배하는 서울 도심에서 단연 튄다. '불시착한 우주선'이라는 별명을 가진 이 구조물 어디에 한국적 산세가 구현된 걸까. 상상력이 필요한 일이었다.

세계 최대의 비정형 건물
굽이굽이 산하를 추상화

2007년 오세훈 전 서울시장이 시작했고 고 박원순 전 시장이 마무리해 2014년 3월 21일에 문을 연 DDP는 '디자인 서울'의 상징이다. 건물 내부로 들어서면 길을 잃기 쉽다. 총면적 8만 6574m²(약 2만 6188평) 부지에 지어진 지하 3층 지상 4층짜리 '어마무시한' 건물이 길게 한 덩어리로 이루어져 있기 때문이다. 놀란 도마뱀이 V자로 몸을 구부린 것 같은 기이한 형태다. 그러면서 땅굴을 뚫듯 공간을 구획 짓다 보니 공간끼리의 구별도 어렵다. 한쪽에서 보면 지하층인데 다른 쪽에서 보면 지상층인 곳도 있다. 또 평지를 걷다가 경사로를 따라가다 보면 어느새 지붕 위에 서게 되는 기이한 경험을 하기도 한다. 외관만 이상한 게 아니다. 건물 내부도 모든 벽이 비스듬히 기울어 있다. 바닥도 마름모꼴의 기형적인 형태다. 한창 시공할 때 설계 도면을 본 어떤 공무원이 "도면이 삐뚤어져 있으니 똑바로 펴달라"고 거듭 주문했다는 해프닝이 전설처럼 전해진다.

하디드의 설계안 제목이 '환유의 풍경'인 것은 그래서인가 보다. 환유는 수사학적으로 간접적으로 상징하는 비유를 말한다. 바닥이 지붕으로 이어지고, 지상과 지하의 구분이 모호한 DDP의 유

동적인 형태야말로 끝없이 펼쳐지는 우리나라의 산하를 추상화한 건축 언어로 보인다. 영국 런던의 자하 하디드 건축사무소 패트릭 슈마허 대표는 『국민일보』와의 이메일 인터뷰에서 "액체처럼 흐르는 형태는 부정형의 땅에도 건축이 적용될 수 있는 여지를 준다. 즉, 추상은 건축에 창조의 자유를 부여하는 길이다"라고 말했다. 그러면서 강조하기를 잊지 않았다. "DDP는 자하 하디드 설계 인생에서 이정표 같은 건물이다"라고.

'곡선의 여왕'
외장 패널 4만 5133장의 신화

2004년 여성 최초로 건축계의 노벨상인 프리츠커상을 받은 자하 하디드는 진보적인 분위기로 유명한 영국건축협회 건축학교(AA스쿨)를 졸업했다. 그가 지은 건물은 선이 기울어 있거나 액체처럼 흐르다 휘몰아치는 것처럼 보이는 등 한마디로 유려하면서 다이내믹하다. 자하 하디드가 '곡선의 여왕'으로 불리는 이유다. 하지만 활동 초기에는 자신의 설계안을 구현할 수 있는 기술력의 한계와 경제적 측면에서의 비효율 등의 이유로 시공으로 이어지지 못했다. 머릿속 구상은 늘 도면 작업으로만 남아 있기 일쑤여서 그에게는 '종이 건축가'라는 별명이 따라다녔다. 그러나 점차 추상회화의 창시자인 바실리 칸딘스키의 미술 언어를 적용한 유기적이고 해체적인 건축 방식이 인정받으면서 그는 건축의 추상 시대를 열었다. 전 세계 건축학도는 그녀에게 열광했다.

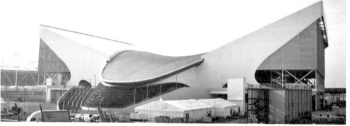

● 자하 하디드가 설계한 비트라 소방서와 런던올림픽 수영 경기장(출처:wikipedia)

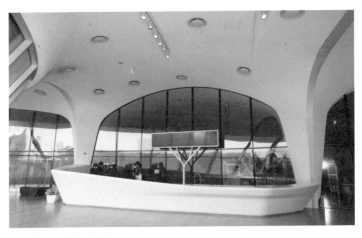

● 동대문디자인플라자 내부 모습

설계안을 현실화한 첫 건축물은 하디드가 43세 되던 1993년에 스위스 바젤과 인접한 독일의 국경 도시 바일암라인에 소재한 스위스 브랜드 비트라 가구 공장에 세운 비트라 소방서다. 이 비정형의 노출 콘크리트 건물은 벽체가 다 기울어 있다. 그 안에서 일하는 사람들이 멀미를 느끼다 보니 지금은 소방서가 아니라 전시장으로 쓰인다. 어쨌든 자하 하디드는 이 건축물 이후 프랑스 파리 샤넬 모빌 아트 파빌리온(2010), 중국 광저우 오페라하우스(2010), 영국 런던올림픽 수영 경기장(2012) 등 유선형의 건물을 연달아 탄생시키며 명실상부한 '곡선의 여왕'이 되었다.

자하 하디드 측이 "가장 혁신적이고 야심차며 아름다운 건축물"로 꼽는 DDP는 그 혁신성 때문에 시공 과정에서 곡절이 많았다. 가장 큰 난제는 도마뱀 모양의 비정형 외관을 구현하기 위해 외벽으로 쓰일 4만 5천 장의 알루미늄 외장 패널을 생산해내는 것이었

● 동대문디자인플라자 외부 모습과 타공 패널

다. 무려 4만 5천 장의 외장 패널은 한 장도 크기와 모양이 같은 것이 없다. 심지어 휘어져 있기까지 한 외장 패널을 구하기 위해 시공사 삼성물산은 자하 하디드 측으로부터 소개받은 독일 업체에 연락했다. "제작은 가능하나 생산에 20년이 걸린다"는 황당한 답변이 돌아왔다. 어떻게 할 것인가. 이 난감한 상황에서 대안으로 번쩍 떠오른 것이 당시 한국에서 가장 비정형적인 건물로 알려진 영종도 인천국제공항의 가오리형 관제탑 제작에 참여한 한국의 외장 패널 제작업체 스틸라이프였다.

관제탑의 재질이 스테인리스 스틸인 것과 달리 이건 알루미늄이라 한 번도 해보지 않은 일이었다. 망설이던 박광춘 스틸라이프 대표는 결국 '참전'을 결정했다. 그러곤 주변에서 혀를 내두를 정도의 빠른 속도로 완성도를 높이며 임무를 완수했다. 과정을 지켜본 박진배 서울디자인재단 DDP 운영본부장은 이렇게 말하며 웃었다.

● 동대문디자인플라자 2019 서울라이트 축제 모습(ⓒ 사진작가 박영채, 서울디자인재단 제공)

"DDP에 팔자가 있다면 아마도 아주 좋은 운명을 타고난 게 틀림없어요." 한국 중소기업의 기술력이 뒷받침되지 못했다면 DDP 역시 '종이 건축'으로 남을 운명이 될 뻔했기 때문이다.

외장 패널 제작이 어려웠던 또 다른 이유는 타공법으로 아주 작은 구멍을 무수히 내야 했기 때문이다. 이 작은 구멍은 DDP가 가진 우아한 아름다움의 비결이기도 하다. 창문 하나 없는 어마어마한 덩치의 단일 건물이기 때문에 단일한 색상의 평면으로 뒤덮었다면 숨 막힐 듯 답답하게 보였을 이 구조물은 작은 구멍들로 인해 비로소 숨 쉴 틈을 가질 수 있게 됐다. 거대한 덩치로 인해 자칫 폭력적으로 비쳤을 DDP는 무수한 타공 덕분에 부드러운 이미지를 입을 수 있게 되었고, 이렇듯 우리에게 다정히 손 내밀 수 있게 되었다. 또 구멍 안에는 LED 조명이 내장돼 밤에는 화려하게 피어날 수 있다.

동대문운동장의 역사성
뒷마당으로 유도하라

DDP는 헐어버린 옛 동대문운동장 자리에 들어섰다. 동대문운동장은 일제강점기인 1926년, 조선총독부가 조선시대에 군사훈련을 담당하던 훈련도감과 무기를 제작하던 하도감 자리에 공설운동장을 세운 것이 시초가 됐다. 운동장이 건설되며 동대문에서 광희문까지 이어지는 한양 성곽은 없어졌다. 다행히 DDP 재개발 과정에서 한양 성곽의 유구와 이간수문, 하도감과 훈련도감의 유구가 발굴돼 이전 복원됐다.

● 1982년 서울시민체육대회 개막식이 열린 동대문운동장과 현재 이간수문의 모습

　　DDP에 쏟아지는 한국 건축계의 비판은 대체로 장소가 가진 역사성을 제대로 살려내지 못했다는 데 있다. 유적은 건물 뒤쪽으로 감춰지고, 운동장의 기억은 달랑 남은 조명탑 2개가 전부라는 것이다.

　　그런 점에서 DDP 개관 5주년을 맞아 서울디자인재단이 기획한 '2019 DDP의 백도어를 열다' 행사는 의미심장하다. DDP는 원래 지붕 전체를 보행할 수 있도록 설계됐다. 하지만 시공 과정에서 컨벤션센터가 29m로 크게 높아짐에 따라 안전성 문제로 보행 구간이 많이 축소되었다. 그런데 서울디자인재단이 시민에 가까이 다가가는 DDP를 목표로 자하 하디드의 원래 의도를 살려 지붕 위를 걷는 기획 행사를 연 것이다. 최경란 당시 서울디자인재단 대표는 "그동안 외관 홍보에 주력했다면 이제부터 그 속을 보여주고 싶었다"고 말했다.

앞으로도 장소가 갖는 역사와 문화를 더 깊이 볼 수 있도록 서울디자인재단이 DDP 뒷마당으로까지 시민의 동선을 유도해주었으면 싶다. 동대문역사문화공원이 조성된 곳에서 보면, 멀리 동대문 너머 조선시대 성곽과 DDP의 도마뱀 꼬리 부분이 끊어진 듯 다시 이어지는 것처럼 보인다. 또 뒷마당에 가면, 이간수문 등 조선시대 유구(遺構)와 동대문운동장 야간조명탑도 보존돼 있다. 가족이 함께 버드나무가 주는 운치를 감상하며 조선시대 서민의 성 밖 나들이를 상상하고, 부모와 자녀가 야간조명탑을 보며 동대문운동장 시절 그곳을 가득 메운 함성에 대해 이야기할 수 있게끔 말이다.

3장.
거리예술로 훔쳐보는
그 시절

역사 이야기

한국인이 꽃피운
일제강점기 모더니즘 건축의 정수

종로 × 박길룡 건축가

국립현대미술관 서울

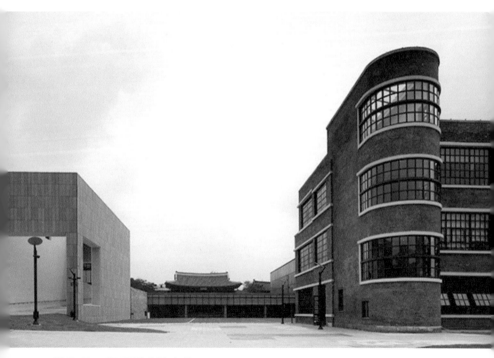

● 서울 종로구 소격동 국립현대미술관 서울(2013)(ⓒ 명이식, 국립현대미술관 제공)

● 박길룡 건축가(사진 : 안창모 제공)

"탕, 탕, 탕." 그날 궁정동 안가에
서 부하가 쏜 총탄에 쓰러진 그가 다급히 실려 간 곳은 저 건물 2층
어디쯤이지 않을까. 잎을 떨군 늙은 나무가 깔끔한 미색 타일 외벽
을 배경으로 작품처럼 서 있는 국립현대미술관 서울 교육동 건물
을 지나며 그런 생각을 했다. 과거, 그곳에는 국군서울지구병원(전
신 국군수도통합병원)이 있었다. 바로 근처에 있는 청와대의 유사시를
대비하는 병원이기도 했다. 미색 건물 옆 마당을 지나가면 사무동
으로 쓰는 붉은색 벽돌 건물이 나온다. 그 건물 2층에는 1979년 그
날의 김재규 중앙정보부장의 대통령 저격 사건 이후 실세가 된 전
두환 보안사령관이 정국을 주무르며 지휘했던 보안사령관실이 있
었다.

영화 〈남산의 부장들〉(2020)을 봤기 때문일까. 늘 보던 국립현대미술관 서울이 평소와 다르게 다가왔다. 거사를 치른 이병헌(김규평 중앙정보부장 역, 김재규 모델)을 태운 차가 한밤의 대로 위에서 멈칫 섰던 그 수 초 뒤, 육군본부를 향해 유턴하지 않고 남산(중앙정보부)으로 직행했더라면 역사는 달라지지 않았을까. 이곳이 군부독재 유신의 최후가 수습된 공간이면서 동시에 신군부독재인 제5공화국의 산실이었다는 점은 아이러니하다.

국립현대미술관 서울은 2013년 11월 개관했다. 이명박 정부 시절이던 2009년, "과천 국립현대미술관은 접근성에 문제가 있으니 서울에 새로운 미술관을 지어달라"라는 미술계의 숙원을 정부가 받아들인 것이 신축의 전기가 되었다. 이명박 정부는 새로 지을 서울관 장소로 소격동 당시 국군기무사령부(이하 기무사, 옛 군사안보지원사령부) 본관(등록문화재) 자리를 내놓았다. 처음엔 허물고 새로 짓자는 의견이 우세했다. 이 건물은 문화재이기는 했지만 외관이 흰색 드라이비트(단열재를 그물망과 시멘트 회반죽을 덮어 마감한 외벽) 공법으로 덧칠되는 바람에 표정 없는 건물이 되고 말았다. 그래서 근대건축으로서의 가치가 희석됐다는 의견이 많았다.

그랬던 여론 분위기는 한국건축가협회 역사위원장으로 기무사 본관의 보존 여부 타당성을 조사하던 김종헌 건축가(배재대 교수)가 국가기록원에서 일제강점기의 도면을 발굴하면서 역전됐다. 김 교수는 "'한국판 바우하우스(Bauhaus)'라고 불러도 좋을 만큼 한국 근대건축의 시작을 알리는 상징적인 건축물인 게 확인이 되었다.

● 국립현대미술관 서울의 변천 모습. 경성의전 부속병원 시절과 기무사 시절의 외관 (사진 : 김종헌 건축가 제공)

이에 따라 문화재로서의 중요성을 들어 정부에 보존하도록 설득했고, 최종적으로 보존하는 방향으로 결정이 됐다"라고 말했다. 기무사 시절인 1981년에 테니스장을 짓는다며 인근 정독도서관으로 옮겨졌던 종친부(조선시대 종친 관련 사무를 담당하던 관아)도 지금의 제자리로 돌아올 수 있었다.

이 건물은 일제강점기인 1929~1933년 완공되어 경성의학전문학교(이하 경성의전) 부속병원으로 출발했다. 해방 이후에는 서울대학교에 인수되었다가 1963년에는 소유권이 국방부로 이관됨에 따라 1971년 기무사 본관으로 용처가 변경됐다. 기무사 시절 건물 외벽을 드라이비트 공법으로 마감한 탓에 군사용 건물 같은 인상을 주게 되었는데, 미술관으로 재탄생하는 과정에서 드라이비트 외벽이 벗겨진 덕분에 원래의 붉은 벽돌 건물이 지니는 아름다움이 살아났다.

이제 완공 초기 건물이 최신 공법의 붉은 벽돌 건축물임을 세상에 뽐내던 시절로 날아가보자. 이야기를 하려면 경성의전부터 꺼내야 한다. 경성의전은 일제강점기인 1916년 조선총독부가 서울 종로구에 개설한 의학 전문학교다. 그런데 3년 뒤 3·1운동 때 이 학교에서 꽤 많은 학생 참가자가 나와 세상을 놀라게 하였다. 3·1운동으로 체포된 관급 학생 167명 중 이곳 출신이 33명으로 가장 많았던 것이다. 사연은 이렇다. 의전생들은 해부학 수업에 독립군 시신이 쓰인 걸 알게 돼 엄청난 충격을 받았다. "누군가는 독립을 위해 싸우다 이렇게 시신이 갈가리 찢기는 신세가 됐는데, 누구는 출세를 위해 메스를 든 것이 아닌가……."

그런 뼈아픈 각성은 학생들이 독립만세운동에 대거 참여하는

결과로 이어졌다. 파장은 컸다. 일제강점기 중반에 들어 식민지 조선에도 대학 설립이 가능해지면서 조선총독부가 1924년 경성제국대학을 설립할 때 경성의전이 흡수될 것으로 예상됐다. 조선총독부는 이를 비웃듯 경성제국대학에 의학부를 별도로 세웠다. 또 경성의전 학생들이 임상시험을 하던 총독부의원은 경성제국대학의 차지가 되었다. 경성의전은 졸지에 변변한 부속병원 하나 없는 처지가 되었다. 시쳇말로 낙동강 오리알 신세가 된 것이다. 이런 상황을 타개하기 위해 경성의전 측이 지속적으로 부속병원을 요구한 결과, 종친부 자리 일부에 간신히 얻어낸 경성의전 부속의원이 지금의 국립현대미술관 서울이다.

첨단 기법인 '수평 띠 창'
한국판 바우하우스 건물

경성의전 부속병원은 한국 모더니즘 건축의 대표 선수로 꼽힌다. 서구에서는 1920년대 들어 프랑스 출신 르코르뷔지에, 미국의 프랭크 로이드 라이트, 독일 출신 미스 반 데어 로에 등 쟁쟁한 건축가들이 활약하며 모더니즘 건축의 시대를 이끌었다. 고전주의 양식은 한물간 건축으로 여겨지던 시대였다. 그런데도 무슨 까닭인지 경성에서는 경성역사(옛 서울역사, 1925), 조선총독부 청사(1926) 등이 고전주의 양식으로 잇따라 신축되었다. 서구 건축계에서는 퇴물로 취급받던 고전주의 양식을 근대건축이라며 맹목적으로 수용한 것이다. 심지어 1930년대에도 덕수궁 석조전 신관(1938), 미쓰코시백화점(현 신세계백화점 본점, 1930)

● 국립현대미술관 서울 내부(신축 당시에 도입한
 곡면 기둥이 보인다)

등이 보여주듯 고전주의 건축의 영향은 식민지 조선에 강하게 이어
졌다.

　　그런 상황에서 경성의전 부속병원은 1920년대 후반에 준공돼
한국에서 명실상부하게 모더니즘 건축(근대건축)이 시작됨을 알렸
다. 고전주의건축은 형태미가 중요하다. 열주(列柱, 늘어선 기둥)를 통
해서 리듬과 규칙성, 대칭성을 강조한다. 반면 모더니즘 건축은 기
능성을 중시해 내부 공간 쓰임새를 더 중요하게 생각한다. 직사각
형의 붉은 벽돌 콘크리트로 지은 병원 건물은 기능 자체에 충실함
으로써 모더니즘 가치를 지향했다는 것을 알 수 있다. 외래실을 넓
게 쓰기 위해서 일반적인 사각기둥이 아닌 원의 4분의 1 모양의 곡
면 기둥을 쓴 것이 그 예다. 또 첨단 기법인 '수평 띠 창'이 사용됐
다. 지금은 건물마다 다 그런 창이지만 그때는 최신 기법이었다. 가
로로 길게 이어진 수평 띠 창은 내부 공간 사용의 효율성을 높이는

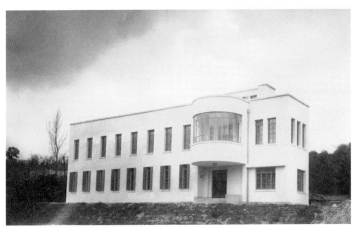

● 박길룡이 설계한 보화각, 현재 간송미술관(ⓒ 간송미술문화재단)

장점 때문에 도입됐다. 이 창은 근대건축의 5원칙 중 하나로 꼽힐 정도로 당시로써는 혁신적인 것이었다.

　이토 고조 초대 병원장은 이 병원을 짓기 위해 유럽으로 시찰을 가는 등 열의를 보였고, 병원장의 적극성은 유럽 최신 건축 트렌드를 수용하는 데 영향을 끼쳤을 것으로 보인다. 특히 이 건물은 독일 데사우의 조형학교 바우하우스 건물과 흡사하다. 바우하우스는 모더니즘 정신의 산파 역할을 했던 곳이다. 서울에서 2014년 바우하우스전이 열렸을 때 방한했던 데사우 재단 관계자들이 이 건물을 보고 "어쩜 이렇게 데사우의 바우하우스와 닮았냐"며 감탄했다고 한다.

　이 건물은 일본인 건축가가 아니라 한국 최초의 근대건축가 박길룡(1898~1943)이 설계한 것으로 확인돼 우리의 자부심을 높여준다. 설계자가 누군지 모호했는데, 박길룡이 1932년 신문에 낸 건축

사무소 개업 광고를 통해 확인되었다. 광고에서 박길룡은 자신의 설계 작품으로 경성의전 부속병원 본관을 꼽았던 것이다. 김종헌 교수는 "설계자에 대한 분명한 기록이 남아 있지 않은 탓에 이전에는 조선총독부가 지은 것으로만 알려졌다"며 "신문 자료로 보건대, 박길룡이 총독부 재직 시 설계에 참여한 것 같다"고 설명했다. 박길룡은 1919년 경성공업전문학교를 졸업한 뒤 바로 총독부 건축기수(建築技手)로 들어갔고, 조선총독부 청사 건축감독으로 참여하기도 했다. 지금 종로타워 자리에 있었던 화신백화점(1937), 간송 전형필이 세운 첫 사립박물관인 보화각(1938) 등이 박길룡이 설계한 작품이다.

화신백화점은 미쓰코시백화점 등 1930년대에 일본이 세운 백화점에 대항해 한국 자본으로 세운 백화점으로 유명하다. 또 보화각은 일제강점기 때 사재를 들여 해외 유출 직전에 있던 국보급 문화재를 사 모았던 전형필이 컬렉션을 전시·보관하기 위해 설립했다.

이런 건축사적인 가치 덕분에 경성의전 부속병원은 21세기에도 용케 살아남아 현대미술의 전당이 되었다. 문제는 모더니즘 건축 정신이 현재 제대로 드러나느냐에 있다. 이를테면 모더니즘 건축의 기능주의를 나타내는 4분의 1 형태의 원기둥은 아트숍 안에 가려져 있다. 현대미술이라는 오라에 가려진 건물의 건축적 의미를 되살려낼 필요가 있고 전시도 필요하다. 건물이 지닌 건축사적 가치와 연계된 미술 전시 혹은 건축 전시를 통해 한국 최초의 모더니즘 건축 국립현대미술관 서울의 본모습을 시민들에게 알려야 한다. 지금은 그냥 근대건축물로만 다가온다.

'북한보다 크게 더 크게'
박정희 시대 체제 경쟁의 산물

종로 × 엄덕문 건축가
세종문화회관

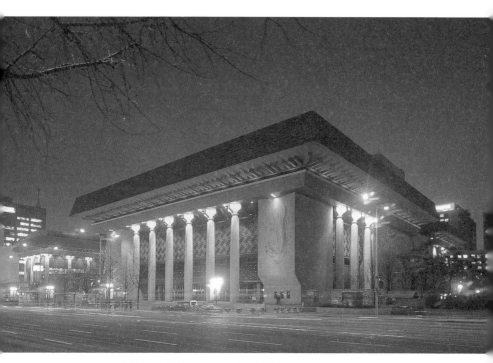

● 서울 종로구 세종대로에 위치한 세종문화회관(1978)(사진 : 세종문화회관 제공)

● 엄덕문 건축가(사진 : 플러스엄이건축 제공)

"엄 선생, 세종문화회관에 북한처럼 기와와 서까래를 씌우지 그래. 평양에선 큰 건 다 한옥으로 하니까 말이야. 우리도 그래야 되지 않겠소?" 1974년 무렵, 박정희 대통령은 한 해 전 세종문화회관 설계 공모에 당선된 뒤 예산 부족으로 머리를 싸매던 엄덕문(1919~2012) 건축가를 청와대로 불러들였다. 이른바 '독대'였다. 그 자리에서 박 대통령은 평양대극장(1960), 인민문화궁전(1974) 등 한옥 시붕 형태를 띤 평양의 대규모 문화시설을 거론하며 세종문화회관 설계를 변경하라는 날벼락 같은 지시를 했다.

이런 일화를 떠올리며 서울 종로구 광화문 앞을 걸으면 흥미롭기 짝이 없다. 왕조시대의 건축물인 경복궁이 보이는가 하면, 사직로를 건너기만 해도 1970년대 산업화 시대의 건축물이 즐비하다. 1978년에 들어선 세종문화회관도 그런 곳이다. 개발 바람에도 사라지지 않은 채 지금도 그곳에 있기에 부재가 주는 레트로 감성

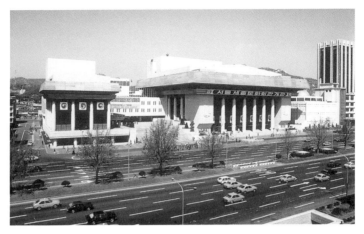

● 세종문화회관 개관 무렵의 모습(사진 : 세종문화회관 제공)

을 자극하지 못할 뿐이다.

　1988년 서초구에 예술의전당 음악당이 개관하기 전까지 10여 년간 대한민국을 대표하는 공연장 역할을 한 세종문화회관은 남북 간 체제 경쟁과 대화의 산물로 탄생했다. 그 시절 남북은 군사력·경제력뿐 아니라 문화적 능력을 두고도 경쟁했다. 21세기인 지금, 그때 그 시절을 증거하고 있는 건축물이 세종문화회관이다.

남한 최대의 문화시설
세종문화회관

　1972년 7월 7·4남북공동성명이 발표됐다. 남북이 분단 27년 만에 처음으로 자주·평화·민족대단결

의 3대 원칙을 공식적으로 천명했다. 이에 앞서 5월에 이후락 중앙 정보부장이 평양을 비밀리에 방문하고 온 터였다. 그런데 이런 해 빙 무드는 엉뚱하게 남북 간 문화적 경쟁심을 촉발시켰다.

엄덕문 건축가의 구술집 채록 작업을 했던 건축가인 안창모 경 기대 교수는 당시 상황을 이렇게 설명했다.

"체제 경쟁에서 중요한 게 민족 정통성을 누가 차지하느냐였 던 때였습니다. 박정희 대통령은 민족문화의 보호와 육성에 대해 말은 많이 했지만 실천에 옮긴 프로젝트는 그때까지 거의 없었습 니다. 먹고살기 힘든 시절이라 경제성장에 정책을 올인했기 때문이 지요. 그런데 남북대화를 하고 보니 평양은 평양대극장(1960), 옥류 관(1960) 등 전통 건축양식을 그대로 살린 굉장히 잘 지은 건축물을 시내 곳곳에 갖고 있었습니다. 남한에서도 보여줄 뭔가가 필요한 시점이었는데, 마침 1972년 12월 서울시민회관이 불타 없어졌고, 그 자리에 북한에 버금가는 문화시설을 짓고자 했던 것입니다."

엄덕문은 세종문화회관 설계 공모에서 1등과 2등을 모두 차지 했다. 당선 이후 평양처럼 기와를 씌우라는 특명을 받았지만, 그가 '고집'을 부리자 당시 박 대통령이 직접 그를 불렀던 것이다. 엄덕 문은 "기와가 안 되면 서까래라도 하자"는 대통령의 제안까지도 반 대하며 소신을 굽히지 않았다고 한국문화예술위원회에서 발간한 구술집에서 밝히고 있다.

그는 "기와만이 한국적인 것은 아니다. 평양은 평양대로의 스 타일이 있고, 우리는 우리대로의 문화와 창조의 세계가 있다. 우리 의 것을 창조하는 것이 평양보다 한 수 위가 되는 우리의 세계를 보 여줘야 한다"라며 대통령을 설득했다고 한다. 그가 말하는 우리 스

타일은 전통과 기능의 조화, 즉 전통의 현대화에 있었다.

당시 박정희 정권이 북한과 문화 경쟁을 벌인 건 세종문화회관 대강당 규모를 5천 석으로 늘리라고 요구한 데서도 드러난다. 평양 2·8문화회관(1975년 개관, 현 4·25문화회관)이 6천 석 규모임을 의식한 것이다. 이런 요구에 대해서도 엄덕문은 세종문화회관 부지가 좁으니 현실적으로 불가한 점을 강조했다고 한다. 세종문화회관은 최종 4천2백 석 남짓으로 개관했다(리모델링을 거치며 현재는 약 3천 석으로 운영 중이다).

박 대통령이 5천 석을 요구한 것은 남북이 통일됐을 때 대의원 회의를 세종문화회관에서 할 생각이었고, 그때의 남북 대의원 수를 그렇게 추정한 때문이라는 이야기가 전해온다. 당시는 국민적 관심이 경제성장에 쏠린 시기였고, 그래서 국내 최대 규모의 문화예술 공간 건립에 대한 여론이 그리 곱지만은 않았다. 남북대화 국면이 가져온 체제 경쟁이 없었다면 한국 최대의 공연시설인 세종문화회관이 탄생하기는 어려웠을 수도 있다. 김일성 생일(4월 15일) 전날인 4월 14일을 개관 날짜로 잡은 점, 당시 동양 최대의 파이프오르간을 대극장에 설치한 점 등 북한을 이기려는 정권의 의지가 읽히는 대목이 적지 않다.

한옥의 구조와 형태는
어떻게 반영이 됐나

건축가 엄덕문은 세종문화회관 건축에서 전통을 우리 식으로 어떻게 현대화했을까. 세종문화회관은

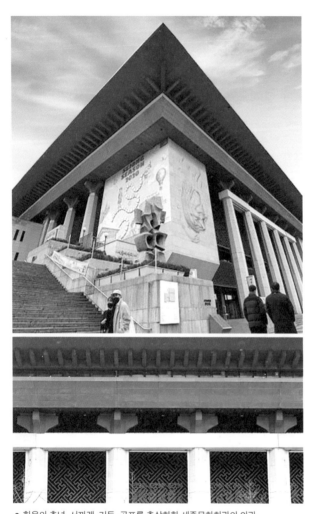

● 한옥의 추녀, 서까래, 기둥, 공포를 추상화한 세종문화회관의 외관

전통적인 한옥의 'ㄷ'자 구조를 차용해 설계됐다. 안채(대극장), 행랑채(체임버홀), 사랑채(M씨어터)가 안뜰(데크프라자)을 감싸고 있는 구조다. 면적이 좁으면서 마름모꼴의 기형적인 형태인 부지의 특성을 잘 활용했다.

엄덕문이 거부한 대로 세종문화회관에는 한옥의 기와지붕과 서까래 형태는 없다. 대신 추녀와 서까래를 추상화해 그런 전통적인 미감을 느낄 수 있도록 했다. 이뿐만이 아니다. 정면의 화강암 열주(列柱)는 서양의 석조건축에서 보이는 도리아식, 이오니아식이 아니다. 전통 목조건축에 쓰이는 배흘림기둥 형태에서 따왔다. 배흘림기둥은 목조건축 용어로 기둥의 직경이 중간 부분에서 퉁퉁하고 위아래로 갈수록 좁아지게끔 만든 기둥을 일컫는다. 세종문화회관의 기둥은 배흘림기둥처럼 배불뚝이 같은 형태이며 또 기둥의 꼭대기도 전통 목조 한옥에 쓰는 공포(처마 끝 하중을 받치기 위해 기둥머리에 댄 나무 부재)를 형상화해 장식했다.

1970년대 한국 건축은 전통 계승의 기치 아래 기와지붕 이미지에 대한 강박을 보여왔다. 국립민속박물관(강봉진 설계, 1971년 준공)의 지붕과 비교해보면 전통과 현대를 조화시키겠다는 엄덕문식의 건축 철학이 세종문화회관에 어떻게 구현됐는지 쉽게 알 수 있다. 국립민속박물관은 법주사 팔상전, 화엄사 각황전 등의 지붕 형태를 확대시켜 가져왔다. 마치 유리 빌딩이 즐비한 도심에 조선시대 댕기머리 총각이 걸어가는 것처럼 어색한 느낌을 준다. 김종헌 배재대 교수는 "건축물의 본질인 공간을 무시하고 외양만 전통을 갖다 붙인 것"이라고 비판했다.

세종문화회관은 전통 그대로를 가져오지 않았다. 그런데도 세종문화회관 앞에 서면 왠지 모르게 한국적인 냄새가 난다. 추녀와

서까래, 공포, 기둥 등에서 전통 건축이 지니는 선(線)의 맛이 나기 때문이다.

엄덕문은 여기에 그치지 않고 정면에는 동종(銅鐘)에서 보이던 비천상(飛天像) 부조를 장식했고, 격자와 떡살무늬 창살을 커다랗게 달았다. 비천상 부조는 그가 디자인하고 미술작가 김영중이 조각했다. 내부에도 솥뚜껑과 청사초롱을 형상화한 샹들리에를 설치했다. 그러나 이 둘은 아쉽게도 이후 리모델링을 거치면서 사라졌다. 다행히 다산(多産)을 상징하는 박쥐 문양 부조는 남아 있다. 이처럼 구석구석의 디테일에서 "한국적 정서를 건물에 녹여내고 싶었던" 건축가의 마음을 읽을 수 있다.

세종문화회관의 추녀 부분은 석조로 보이지만 실은 알루미늄 캐스팅으로 만들어졌다. 지붕을 석재로 붙일 수는 없었고, 그렇다고 콘크리트로 하기에는 석조로 된 건물 전체와 재질이 어울리지 않았다. 가벼운 알루미늄으로 석조 건물처럼 보이게 하는 공법은 당시 일본에서는 유행했지만 국내에는 아직 도입되지 않은 기술이었다고 한다. 엄덕문은 한양대에서 건축공학을 전공하고 일본 와세다대학에서 유학했기 때문에 일본 건축계 동향에 밝아 이를 적용할 수 있었다.

엄덕문이 세종문화회관 설계 공모에 당선된 직후인 1973년 엄덕문 건축사무소에 입사한 서상하 플러스엄이건축 회장은 "당시 알루미늄 캐스팅 공장이 국내에 없었기 때문에 신진자동차의 엔진 주물공장에 주문해서 캐스팅 공정을 해결했다"고 회고했다.

세종문화회관은 1970년대 건축계가 전통의 현대화를 고민한 결과물이라는 점에서 한국 건축사에 중요한 건물로 평가받는다. 김종헌 교수는 "전통적 이미지를 직접적으로 끌어온 국립민속박

● 국립민속박물관 외경(사진 : 민속박물관 제공) ● 세종문화회관 건물 외부에서 찾아볼 수 있는
떡살무늬

물관, 국립부여박물관 등이 흉물 논란, 왜색 논란에 휩싸였다. 그 여파로 건축계는 불에 덴 듯 전통의 현대화를 외면했다. 그런 건축계 분위기 속에서도 엄덕문은 형태적인 측면에서 전통의 현대화를 고민했다"고 평가했다. 안창모 교수 역시 "전통 건축을 현대적 건축 어휘로 표현하려고 시도한 점을 높이 산다"고 말했다. 서울 소공동 롯데호텔, 정부과천2청사 등이 엄덕문의 손길이 미친 또 다른 작품이다.

급조된 불통의 아이콘
건축가 없는 누더기 건축물

여의도 × 지명 건축가들
국회의사당

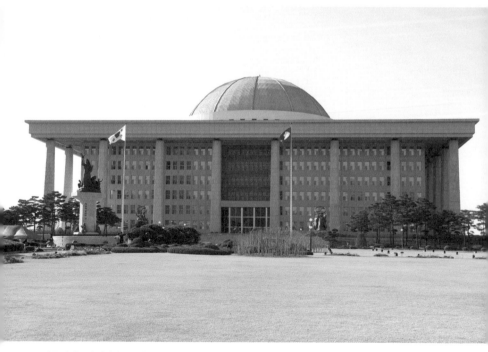

● 서울 여의도에 위치한 국회의사당(1975)

● 1975년 무렵 국회의사당의 모습

"마징가제트야.""아니야. 태권브
이지."『국민일보』에서 '궁금한 미술'을 연재할 당시 여의도 국회의
사당에 대해 쓰겠다고 하자, 주변의 중장년층 사이에서 난데없이
로봇 논쟁이 벌어졌다. 이 두 로봇 모두 1970년대 후반에 철부지 청
소년기를 보낸 이들을 매료시켰던 애니메이션 주인공이다. 두 로봇
중 한 로봇이 적을 쳐부수기 위해 출격할 때 돔 지붕을 열고 솟구쳐
나오는데, 그게 누군지를 놓고 갑론을박한 것이다. 나중에 확인해
보니 정답은 태권브이였다.

　서울 여의도 국회의사당은 1969년 7월 기공돼 1975년 8월 준
공됐다. 애니메이션은 그 시절에 TV 방영됐고, 막 신축된 국회의사
당의 푸른 돔 지붕이 주는 인상이 강렬했던 탓에 희화화의 대상이
된 것이다. 상자처럼 밋밋한 건물에 돔 지붕이 가분수처럼 얹혀 있
는 모습이 얼마나 어울리지 않는지, 건축에 문외한인 국민들도 알

아봤던 것이다. 국회의 돔 뚜껑이 열리면 태권브이가 나올 거라는 농담은 그래서 나왔을 테다.

돔과 기둥
'국적 불명 무대장치' 혹평

국회의사당은 박정희 시대의 대표적인 건축물이다. 여의도 33만 579m²(10만 평) 부지에 지하 2층 지상 6층(높이 70m), 연면적 8만 1443m² 규모로 지어졌다. 단일 의사당 건물로는 동양 최대였던 이 건축물의 이미지를 특징짓는 두 가지는 늘어선 기둥(열주)과 푸른 돔이다.

그런데 몸체는 모더니즘 건축양식으로 심플한데, 거기에 고전주의건축 요소인 열주와 돔을 덧붙였으니 기형적인 건물이 됐다. 당시 한국의 대표적인 건축가들이 참여했음에도 이런 결과물이 나온 건 "건축이 권력의 시녀가 된 첫 케이스"(박민철 시간향건축사무소장)였기 때문이다.

원래 1968년 선정된 국회의사당 첫 설계안에는 돔이 없었다. 제대로 배운 건축가들이 그렇게 설계할 리가 없다. 그런데 미국 하와이를 다녀와 주 의회의사당의 돔을 보고 거기에 꽂힌 박 대통령이 "여의도 국회의사당에도 돔을 얹지 그래" 하는 바람에 그렇게 된 것이다. 지름 64m, 높이 20m, 무게 1000t의 크고 육중한 돔이 그렇게 권력자 한마디에 얹혀졌다. 건축에서는 황금비율이 중요하지만, 황금비율 따위는 가볍게 무시됐다.

서양에서 돔은 종교적 믿음이나 왕권, 국가적 이상을 상징한다.

로마의 판테온신전, 바티칸의 성베드로대성당, 미국 국회의사당 등이 그런 예들이다. 동양에서는 서구에 대한 콤플렉스, 근대화에 대한 열망의 표식처럼 돔이 도입됐다.

1969년 5월 국회의사당의 설계 변경이 발표됐을 때, 당시 언론은 거세게 비판했다. 한 신문 기사에서 안병의 건축가는 "돔식 건축의 대표적인 것이 옛 조선총독부 건물이던 현 중앙청 건물이다. 이런 건축양식은 제국주의가 식민지에 자기 나라 위세를 보이기 위해 즐겨 세우던 콜로니얼양식"이라고 전제하며 "총독부 악령이 되살아나는 듯 불안하다"고 비난했다.

애초 5층으로 설계됐던 국회의사당은 해방 후 중앙청(5층)으로 쓰던 총독부 건물보다 높아야 한다는 박 대통령의 지시에 따라 6층으로 높아졌다. 이렇듯 권력자 입맛에 따라 시공 과정에서 누더기가 된 것이 국회의사당이다.

쭉 늘어선 기둥 역시 서구 콤플렉스를 보여준다. 기본 설계안이 빌려온 것은 고대 그리스 파르테논신전의 열주 형식이었다. 원로 건축가 김원은 "돔뿐 아니라 기둥도 거기 있어야 할 건축 구조적 타당성 없이 장식처럼 붙었다"고 지적했다. 그는 국회의사당이 신축된 그해 가을 건축 전문지 『공간』에 "국적 불명의 무대장치"라고 혹평한 바 있다. 건축물 자체가 기형적이다 보니 스토리로 얼버무려졌다. 정면에 보이는 8개의 열주는 전국 팔도의 민의를, 돔은 그것이 하나의 정책으로 수렴되는 과정을 의미한다는 '조작된 상징'이 생겨났다.

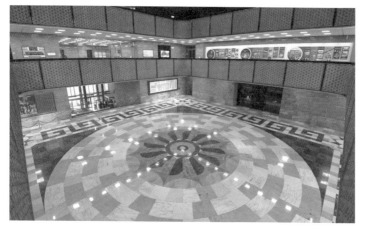

● 국회의사당 1층 로비의 모습

정치 시녀가 된
설계 시공 과정

이런 참담한 상황은 설계 공모 과
정의 후진성으로 미루어 충분히 예견됐다. 정부는 지명 공모를 하
면서 일반 공모도를 병행하는 이상한 행정 행태를 보였다. 설계 기
간도 2개월이라는 말도 안 되게 짧은 시간이 주어졌다. 건축가의
'저작권'도 인정하지 않았다. 이에 지명 공모 6명 가운데 김수근 등
3명이 불참했고, 일반 공모 보이콧 움직임까지 일었다. 어쨌든 지
명 건축가로 장충체육관을 설계한 김정수, 주한 프랑스대사관을 지
은 김중업, 서울대 캠퍼스를 설계한 이광노 그리고 일반 공모로 당
시 서울대 강사였던 안영배 등이 뽑혀 참여했다. 당시 내로라하는
건축가들이 참여했지만 모두 자신의 이름이 지워지기를 바라는 바

람에 '건축가 없는' 건축물이 됐다. 후대에도 건축 비평계조차 다루고 싶어 하지 않는 '버림받은 자식' 신세가 됐다.

국회의사당 부지 자체도 정치적인 산물이었다. 1948년 시작된 제헌국회는 처음 서울 중앙청을 고쳐서 국회의사당으로 썼다. 한국전쟁이 끝난 후에는 서울 태평로의 부민관(현 서울특별시의회 본관)을 고쳐서 사용했다. 변변한 건물이 없다가 이승만 정권 말엽에야 남산(백범광장 근처)에 국회의사당 신축 계획을 세우고 설계 공모를 마쳤다. 남산 국회의사당 계획은 기초공사까지 했으나 1961년 5·16군사정변으로 백지화됐다. 이렇게 처음 남산으로 정해졌던 국회의사당 부지는 어떻게 여의도로 옮겨지게 됐을까.

이즈음인 1965년부터 서울시는 제3한강교 건설 계획과 함께 강남지구 개발에 착수했다. 1967년에는 한강 전역에 견고한 제방을 구축하는 내용을 담아 대대적인 한강종합개발계획을 발표했다. 모래벌판인 여의도를 서울의 중심업무지구로 키우는 여의도 개발은 이 계획의 핵심이었다.

1960년대 정부 주도 개발계획의 첨병이던 한국종합기술개발공사에서 일하며 여의도 마스터플랜에 참여했던 김원 건축가는 "여의도를 중심업무지구로 제대로 키우기 위해서는 파워풀한 건축물이 필요했다. 그래야 개발에 탄력이 붙는다는 논리로 유치한 것이 국회의사당이었다"고 회고했다.

국회의사당은 여의도 양말산 앞에 배산임수의 구도로 세운다는 계획이었다. 하지만 배산임수는 불발됐다. 불도저 시장으로 통했던 당시 김현옥 서울시장이 여의도를 둘러싸는 제방인 윤중제를 서둘러 쌓기 위해 바위산인 양말산을 폭파했기 때문이다. 거기서 나온 자갈로 제방을 쌓을 목적이었다.

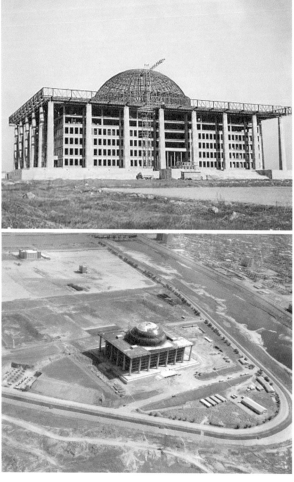

● 여의도 국회의사당 공사 모습(사진 : 서울역사박물관 제공)

● 국회의사당 착공식(사진 : 서울역사박물관 제공)

소통 국회로 거듭나려면
돔을 폭파해야 하나

그렇게 빨리빨리의 속도전과 정치 우위, 서구 콤플렉스로 얼룩진 1970년대 박정희 시대의 증거로 볼 수 있는 것이 국회의사당이다. 남북통일이 되었을 때 양원제 구성을 대비해 2개의 대형 회의장을 만들었다지만, 건축 형태에서는 통일에 대한 어떤 비전도 체감할 수 없는 건축물이다.

1948년 1대 국회가 시작된 후, 우리는 21대 국회의원 선거를 치렀다. 이제 어떻게 할 것인가. 국회의 선진화는 지금도 요원해 보인다. 공간은 사람을 지배한다. 지금도 국회가 싸움질을 일삼으며 후진적 행태를 되풀이하는 것은 국회의원들이 일하는 국회의사당 건물의 태생적 한계에서도 기인하지 않을까. 그런 생각마저 든다.

과거 일제 잔재를 청산하기 위해 중앙청을 폭파한 것처럼 불통과 무소불위의 권력기관 국회를 거듭나도록 하려면 저 가분수 돔이라도 폭파해야 할 것인가.

여의도 국회의사당 출범 50주년을 앞두고 국회공간문화자문위원회가 구성됐다. 자문위원장을 맡고 있는 김원 건축가는 "국회의사당은 잘났든 못났든 하나의 이미지로 굳어졌다. 현행 문화재보호법에서는 50년이 넘으면 문화재가 될 자격이 주어지지 않나. 건축 외관을 손대기는 어렵고 대신 사랑받는 건물로 태어날 수 있도록 다른 다양한 방법을 고민하고 있다"고 말했다. 국회의 건물과 건물 사이 도로를 없애고 10만 평 그 넓은 공간을 공원으로 만들어 국민이 낮잠 자고 책도 볼 수 있는 휴식공간으로 탈바꿈시키자는 장기 구상이 검토되고 있다.

195

홍익대 조한 교수는 "국회의사당은 여의도의 3분의 1이나 되는 면적을 차지하고 있지만, 정면의 거대한 도로로 인해 나머지 지역과 단절됨으로써 시민들이 쉽게 접근하지 못하는 점이 문제"라고 지적했다. 그러면서 "기업 중역들이 앉는 의자 같은 회의장 의자도 문제다. 의자가 편하니 의원들이 본회의 도중에 조는 것 아니냐. 영국 의회처럼 딱딱한 벤치형 나무의자로 바꿔야 한다"고 제안한 바 있다. 이렇듯 여러 개선안이 있지만, 중요한 것은 사람이다. 그 건물에서 일하는 국회의원이 바뀌어야 한다. 금배지들이 국민 위에서 군림하고자 하는 특권을 내려놓을 때 비로소 국회의사당 돔은 현재의 고압적 이미지에서 벗어나 만화 캐릭터처럼 친근하게 다가올 것 같다.

도시 재생의 상징이 된
세운상가

종로 × 김수근 건축가

세운상가

● 서울 종로구 청계천로에 위치한 세운상가

● 김수근 건축가

「시비(是非) 속에 번창하는 실내 골
프장, 기대했던 의원 손님보단 주부·학생 많고」. 얼핏 제목만 보면
골프가 한국 사회에 대중화되기 시작한 1990년대 뉴스라는 생각을
할 수 있겠다. 하지만 놀랍게도 이 기사는 1970년 10월 모 일간지
에서 서울의 신풍속도와 관련해 쓴 기사의 제목이다. 이 신문은 한
국의 1호 주상복합아파트인 세운상가가 건설된 지 3주년에 즈음해
이와 같은 기획물을 연재했다.

박정희 정권 시절이던 1967년 11월부터 1981년 12월까지 14년
에 걸쳐 차례로 완공된 세운상가는 대한민국 건축의 '좌절된 유토
피아'였다. 세운상가는 종로-청계천-을지로-퇴계로에 이르는 서울
도심의 남북 축 1km에 8~17층 높이의 4개 건물군에 현대상가, 세
운가동상가, 청계상가, 대림상가, 삼풍상가, 풍전호텔, 신성상가, 진
양상가 등 8개 상가가 들어선 대규모 건축 프로젝트였다. 1735개 점

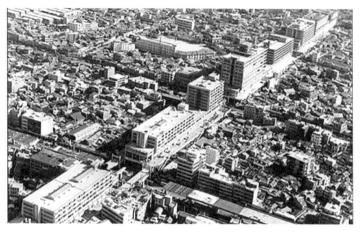
● 과거의 세운상가(사진 : 이충기 서울시립대 교수 제공)

포에 726가구가 거주했다.

　세운상가는 그 시절 '서울의 핫 플레이스'였다. "동양 최대의 주상아파트 건물 안에 교회에서 호텔, 골프장까지 갖춘" 최고급 거주 단지였다. 우리나라 아파트로는 최초로 엘리베이터가 설치된 곳이었다. '바둑천재' 조치훈의 바둑 살롱, 골프장과 볼링장, 목욕탕, 슈퍼마켓도 갖췄다. 당시 현대그룹 정주영 회장의 형제 같은 재력가와 남진, 윤복희 등 유명 연예인과 정치인들이 모여 살았다.

　상가로서도 '핫'했다. 이곳은 대기업보다 먼저 조립형 PC를 만들어 팔았던 전기·전자업종의 메카였다. 주말이면 팔꿈치가 부딪칠 정도로 손님이 몰려들었다. 세운상가에 가면 로켓도 만든다는 속설이 돌 정도였다.

　초등학교 때 세운상가 아파트 입주민이었다는 건축가 박민철 시간향건축사무소 소장은 "1972년 7·4남북공동성명을 내던 무렵

에 북한 인사들이 서울에 왔을 때, 서울의 화려함을 과시하려고 시에서 세운상가 아파트 전체에 야간에 불을 밝히라고 한 적 있다. 남산이 그 야경을 보려는 시민들로 떠들썩했다"며 그 시절을 회상했다.

3인의 합작품
'좌절된 건축 유토피아'

세운상가는 역발상의 산물이다. 조선시대 한양의 도시 조직은 남쪽을 향하는 궁궐을 제외하곤 대부분의 시가지 건축물이 청계천을 중심으로 물길 따라 동서 방향으로 조성돼 있다. 세운상가는 이런 흐름에 역행해 도심을 길게 횡단하듯 남북 방향으로 생겨났다. 한때는 서울을 동서로 나누는 콘크리트 벽이라는 오명을 들어야 했다.

세운상가의 탄생 스토리는 일제강점기로 거슬러 올라간다. 태평양전쟁이 일어났던 1941년 일제는 미국이 소이탄 공습을 해 올 경우 초래될 가공할 화재 위험에 대비해 서울에 대규모 소개(疏開) 공지를 조성했다. 그중 하나가 폭 50m 세운상가 부지였다. 이후 해방과 함께 이곳은 무허가 판잣집이 들어서며 슬럼화됐다. 종로구 쪽에는 이른바 '종삼'이라고 불리는 최대 규모 사창가가 형성되었다.

쿠데타로 1963년 대통령이 된 박정희는 통치 명분을 얻기 위해 조국 근대화를 상징할 만한 성과물이 필요했다. 세운상가는 그런 치적용 아이콘이었다. 정권의 2인자 김종필을 통해 김현옥 서울시장과 친분이 있던 건축가 김수근(1931~1986)이 이 일을 맡게 됐다.

당시 김수근연구소와 합병한 한국종합기술개발공사에서 일하던 윤승중 건축가는 이렇게 회고한다.

1966년 어느 날, (서울)시장에게 꽤 신용이 있었던 김수근 선생에게 시장이 문제의 땅 이용을 물어왔을 때 김수근이 즉석에서 보행자 몰, 보행자 데크, 입체 도시 등의 개념을 꽤 그럴듯한 말로 설명하고 공감을 얻어내서 프로젝트화했다. 최초의 스케치를 만들어야 하는 시간은 단 며칠이었던 것으로 기억한다. (「세운상가 이야기」, 『건축』 1974년 7월호)

대통령 박정희의 근대화 열망, '불도저 시장' 김현옥의 추진력, 건축가 김수근의 실험 정신. 이 삼박자가 합쳐져 나온 것이 세운상가다. 무엇보다 8개 상가에 이르는 대규모 건축 프로젝트의 첫 건물군 2개 상가가 1년여 만에 뚝딱 만들어졌다는 점을 들어 서울시립대 이충기 교수는 "박정희 정권하에서나 가능했던 '파쇼 건축'"이라고 평가한다. 그러면서도 한편으로는 "2차대전 이후 서구 건축계에는 폐허를 딛고 빨리 경제가 회복될 수 있도록 복합시설이 인기 있었는데, 세운상가는 그런 경향을 발 빠르게 수용한 것"이라고 봤다. 한마디로 트렌디 했다는 것이다.

이두호 건축가는 세운상가의 특징 중 하나인 공중 보행로가 르코르뷔지에의 '유니테 다비타시옹', 스미스선 부부의 '골든레인 주거단지' 등에서 표현된 공중 가로 개념에서 영향을 받았다고 자신의 논문 「세운상가에 대한 도시·건축적 재해석」(2012)에서 밝혔다.

설계 당시에는 1·2층은 자동차 전용공간으로 길과 주차장 용

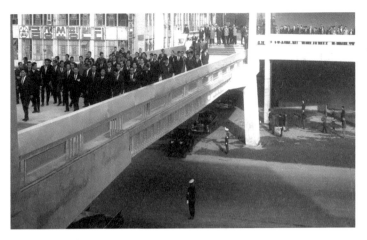

● 세운상가 개막식

도로 내주고 3층부터 사람들이 다니도록 한다는 구상이었다. 하지
만 이는 처음부터 받아들여지지 않았다. 당시 서울에 차가 2만 대
에 불과하던 시절이었기 때문이다. '1990년대에나 나왔어야 할 건
물을 1960년대 말에 앞서 지은 셈'이었던 것이다. 이를 가리켜 한국
예술종합학교 이동연 교수는 "현실적 필요를 고려하지 않은 과잉
욕망의 건축물"이라고 표현한다.

　'대한민국 1%의 왕국' '최첨단 산업의 메카'였던 세운상가는
어쩌다 도시의 흉물로 전락하게 됐을까. 우선, 돌발 변수에 따른 박
정희 정권의 안보 불안에서 원인을 찾아볼 수 있겠다. 세운상가가
건설된 이듬해인 1968년 1월 북한의 미국 푸에블로호 납치, 특수부
대 무장 게릴라들의 청와대 습격(김신조 사건) 등 북한발 안보 불안
사건이 거듭 일어났다. 통치자에게 강북은 더는 안전한 곳이 못 됐
다. 유사시를 대비한 남산터널이 뚫리게 됐고, 강남 개발이 본격화

됐다. 1970년대 강남에 고층 아파트가 들어서면서 세운상가는 주거시설로서 매력을 잃기 시작했다. 또한 신세계백화점, 미도파백화점, 롯데백화점이 개관하며 서울의 중심 상권마저도 종로에서 명동으로 옮겨지며 쇠락을 재촉했다.

또한 1987년 용산전자상가가 설립되면서 세운상가는 치명타를 입게 된다. 상권의 약화와 함께 거주 계층이 달라지며 점차 영세한 회사의 사무실로 전락했고 주변은 슬럼화됐다.

2006년 오세훈 서울시장 시절, 세운상가는 사망 선고를 받았다. 재정비촉진지구로 지정돼 철거와 재개발이 결정된 것이다. 이어진 2008년의 글로벌 금융위기, 복잡한 소유권 문제 등이 얽혀 재개발은 지연되고 운명은 바뀌었다. 2009년 현대상가만 철거되고 나머지 7개 상가는 21세기 새로운 패러다임이 된 도시 재생의 기호로 상징되며 부활을 꿈꾸는 중이다. 2014년 박원순 시장 체제로 들어서며 존치가 결정된 것이다. 2020년 봄 서울시는 세운상가 주변 상권에 대해서도 '도심 제조 산업 허브'로 키우겠다며 개발보다는 재생에 방점을 찍었다.

세운상가는
21세기의 복덩이가 될 수 있을까

슬럼화된 상가는 역설적으로 21세기에 문화적 자산이 되었다. 우선 개발이 안 된 덕분에 일제강점기부터 1960~1970년대를 거쳐 현재까지 이어지는 세운상가의 역사성이 잘 보존될 수 있었다.

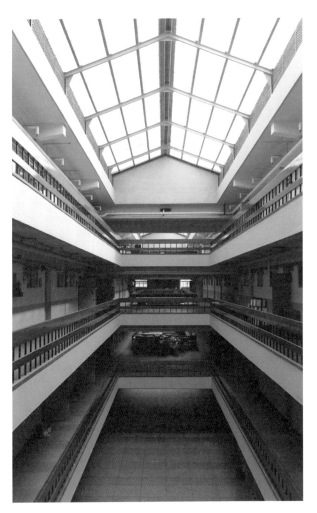

● 세운상가 내부 모습

두 번째, 전국 어디에서도 볼 수 없는 공중 보행로는 관광자원으로서도 가치가 있다. 서울시는 종묘에서 을지로까지 1단계 구간의 공중 데크를 정비해 2017년 개장했다. 을지로에서 퇴계로까지 2단계 구간은 2021년 10월 현재, 연말에 완공해 시민에 개방한다는 목표로 막바지 작업 중에 있다. 이 통로까지 모두 개통되면 말 그대로 종묘에서 남산까지 한 번도 끊기지 않고 걸으면서 서울 시내를 조망할 수 있게 된다. 이런 건 세계 어디에도 없다.

세 번째는, 세운상가에서 잔뼈가 굵게 일해온 기술 장인들의 실력이다. 세운상가가 낳은 세계적인 기술자도 있다. 바로 비디오 아티스트 백남준의 어시스턴트였던 이정성 테크니션이다. 그는 "세운상가에서 이십대 때부터 전자 기술을 익히며 살았다. 백 선생이 소문을 듣고 저를 찾아왔다. 그와 함께 전 세계를 돌며 이 기술을 팔았는데, 한 번도 서구의 기술자들한테 져본 적이 없다"고 말했다. 이곳 기술자들은 실력이 좋아 외국 예술가들이 세운상가에 와서 설치미술 작품을 제작해서 가기도 한다. 이런 사실이 보여주듯이 도심에 남은 전기·전자, 인쇄, 음향, 공구 등의 제조업은 미래의 먹거리가 될 수 있다. 그러므로 꾸준히 관심을 가지고 지켜볼 필요가 있다. '세상의 기운을 모았다'는 뜻의 세운상가는 21세기 서울의 복덩이가 되지 않을까.

열 번 넘게 퇴짜 맞은 지붕
갓 씌우니 그제야 "됐소"

서초 × 김석철 건축가

예술의전당

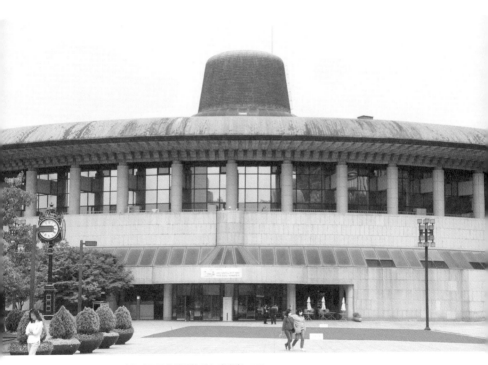

● 서울 서초구에 위치한 예술의전당(1993)

● 김석철 건축가

1984년 새해가 밝았다. 예술의전당 국제 현상공모에 당선된 김석철(1943~2016) 건축가는 새해의 기분을 느낄 수 없었다. 주관 부처인 문화공보부 이진희 장관에게 개별 건물에 관한 설계안을 올렸으나, 번번이 묵묵부답이었기 때문이다. 석 달 동안 열 번도 넘게 올린 것 같았다. 망연자실하던 그에게 어느 날 영감이 떠올랐다. 쓱쓱 스케치한 뒤 모형을 만들고는 최후의 심정으로 올렸다. 이 장관이 대뜸 이렇게 말했다.

"이럴 줄 알고 내가 여태 기다린 것이오. 이제 아무도 더 간섭하지 못하게 할 테니까 마음대로 하시오. 김석철 씨는 머리가 좋으니까 기능적으로 훌륭한 건물을 만들 테지만, 국가적 상징성이 부족해서 그런 것이었는데, 이제는 되었소."

열 번 넘게 퇴짜

전통의 표상이 있어야

서울지하철 2호선 서초역 사거리
에는 유명한 나무 한 그루가 있다. '서초역 향나무'로 불리는 천년
향이다. 이곳에서 남쪽의 우면산을 향해 가다 보면 멀리서부터 예
술의전당이 한눈에 쑥 들어온다. 그 강렬한 존재감은 갓 모양 지붕
에서 온다. 언뜻 촌스러워 보이는 건물의 이미지는 관료가 건축가
를 좌지우지하던 그 시절, 그렇게 탄생했다.

예술의전당은 제5공화국을 대표하는 건축물이다. 표상하는 외
관뿐 아니라 만들어지는 과정 모두에서 신군부의 군사 문화적 발상
에서 벗어나지 못한다. 기념비적 문화시설이란 "누가 보거나 '아!'
하는 느낌이 있는 대중적이며 예술적인 한국적 조형이어야 한다"
는 게 그 시절 관료들의 생각이었다. 그들은 한국적인 것, 전통적인
것에 포로가 돼 있었다.

해방 이후의 모든 시대가 그랬던 건 아니다. 미군정 시기를 거
친 직후의 1950년대 이승만 시대는 모더니즘 건축이 득세했다. '서
구적' 민주주의가 절대가치였고, 한국적인 것은 벗어나야 할 구습
으로 인식되었다. 그렇기 때문에 한국적인 어떤 이미지도 연상되지
않는 모더니즘적인, 직사각형의 우남회관(이승만 대통령의 호 '우남'을
딴 건물로, 화재로 소실된 뒤 세종문화회관이 그 자리에 들어섬)이 1961년 서
울 한복판 세종로에 들어설 수 있었다.

그러나 박정희 정권이 들어서면서 사정이 달라졌다. '민족'이
시대의 키워드로 부상했다. 유엔 주재 미국 대사 스티븐슨이 북한
을 유엔으로 초청하는 등 일련의 정치적 사건을 겪으며 사람들 사

● 공사 중인 예술의전당의 모습(사진 : 예술의전당 제공)

이에 반미 감정이 생겨난 것도 일부 작용했다. 쿠데타로 들어선 박정희 군사정권은 통치 명분을 '한국적' 민주주의에서 찾으며 '민족성'을 내세웠다. 박정희의 갑작스러운 사망으로 들어선 신군부 정권에서도 그런 기조는 이어졌고, 이것은 건축에 그대로 반영되었다. 건축은 그 시대를 비추는 거울이라는 말처럼 예술의전당이라는 건축물 안에도 반드시 '민족적 표상'이 들어가야만 했다.

그런데 5공 시대의 관료가 비로소 고개를 끄덕인 전통의 이미지가 조선시대 도포 자락 휘날리던 선비들이 머리에 쓴 '갓'이라는 사실은 좀 어이없다. 하긴 구한말 개항 이후 이 나라를 찾은 서양인들에게 조선은 '모자의 나라'로 강렬하게 다가왔다고 한다. 초대 주한 영국 영사를 지낸 윌리엄 칼스가 조선을 여행하고 쓴 『조선풍물지(Life in Corea)』(1888)에도 모자에 대한 이야기가 나온다. "머리에 꼭 맞게 짜인 원뿔형에 3~4인치의 둥근 접시 모양으로 밑에 테를 두른" 모자. 그것이 바로 갓이었다.

88올림픽에 맞춰 초고속 진행
섬 같은 위치가 더 문제

예술의전당은 88서울올림픽이 탄생시킨 문화 공간이다. 88서울올림픽은 전 세계인을 한국으로 불러들이는 단군 이래 최대 국제 행사였다. 그런 기회에 한국을 알릴 국가적 건축물의 이미지로 개항기에 서양인에게 강렬한 인상을 주었던 모자가 낙점된 것은 아이러니하다. 그래서 어떤 건축가는 제5공화국 시대의 이 건축물을 두고 '퇴행적'이라고 평가했다.

그런데 더 큰 문제는 도심에서 벗어난 '섬' 같은 위치에 건축되었다는 점이다. 그렇게 결정되기까지의 과정을 들여다보자.

1981년 9월, 88올림픽 개최 장소로 서울이 결정됐다. 86아시안게임의 서울 개최 결정에 이은 국가적 쾌거였다. 곧바로 예술의전당 건립위원회가 구성됐다. 미국의 링컨센터 같은 한국의 대표적인 예술 공간 집합체에 대한 논의는 그렇게 급물살을 탔다.

당시는 1980년대 아닌가. 1970년대 경제의 고도성장기를 지나 먹고사는 문제가 어느 정도 해결된 터라 문화예술 향유에 대한 국민의 욕구가 생겨나는 시대였다. 가수 정수라가 부른 건전가요처럼 '하늘엔 조각구름 떠 있고, 강물엔 유람선이 떠 있는' 그런 시대였다. 전두환 정권은 1980년 개정 헌법을 통해 '문화' 조항을 최초로 명시했다. 이 시점에 올림픽을 유치했으니 정부로서는 올림픽 개최 도시로서 대내외에 과시할 문화적 아이콘 같은 건물이 필요했다.

건물 부지로는 서울시청 예정 용지(현 대법원 자리)와 현 예술의전당 자리인 서초 꽃마을 두 곳이 최종 후보에 올랐다. 서울시청 예정 부지는 토지수용법상 소유 또는 용도 변경이 불가능해 서초 꽃마을이 낙점됐다. 시흥군에 속했다가 1963년 서울에 편입된 이곳은, 지금은 강남에 속하지만 당시는 변두리에 불과했다. 허허벌판이라는 것도 그랬지만 섬이나 마찬가지였던 지형상의 조건이 더 문제였다. 뒤로는 우면산에 막히고, 앞으로는 8차선 남부순환도로가 가로지르며 접근을 막았다. 그래서 우면산 중턱에 걸터앉은 예술의전당은 종종 해자(성을 둘러싼 연못)에 둘러싸인 성곽에 비유되기도 한다. 신군부에게는 치적이 필요했을 뿐, 어느 곳에 지어야 더 많은 사람이 문화를 누릴 수 있을지에 대한 고민은 없었다.

김석철은 위치 선정과 관련해, 이 장관이 자문해 왔을 때 한강

둔치를 적극적으로 제안했다고 한다. 한강 변에 위치하면 접근하기도 쉽고, 시민 모두가 누릴 수 있는 서울 최고의 문화적 상징물이 될 거라고 했다. 하지만 당시는 올림픽대로도 개통되기 전이었고, 한강도 전혀 정비되지 않은 때였다.

국내 최초의 전용공간 갖춘
복합문화센터

예술의전당은 규모, 용도, 사업비 측면에서 당시 국내 최대 프로젝트였다. 23만 1400m²(7만 평) 부지, 3만 평의 건축 공간에 오페라하우스, 음악당, 미술관, 예술자료관, 예술교육관(서예관으로 변경) 등 5개 건축물을 갖췄다. 공사비는 애초 예정한 600억 원에서 1500억 원으로 2.5배 증가했다.

이런 기념비적 시설을 당시 만 40세의 김석철이 따낸 것이다. 서울대학교 스승이자 박정희 시대를 대표했던 두 건축가 김수근과 김중업 그리고 다른 2명의 국외 경쟁자를 제치고 말이다. 그때 김석철은 설계 수출 1호 격인 쿠웨이트의 자하라 신도시 설계를 완성하고, 관악산 서울대학교와 독립기념관 마스터플랜 등을 완성한 건축계의 신예였다. 따라서 예술의전당 현상공모에 그가 당선된 것은 건축계 세대교체를 의미했다.

예술의전당 콘서트홀의 음향 시설은 2016년 서울 잠실에 롯데 콘서트홀이 개관하기 전까지 국내 최고 수준이었다. 그는 1986년 가을에 예술의전당 설계를 마쳤다. 그리고 1988년 2월 15일 음악당이 1차로 개관했다. 88서울올림픽 개막을 7개월 앞둔 시점이었

다. 1992년 12월 오페라하우스 준공을 끝으로 마침내 1993년 2월 15일 전관 개관 기념 공연을 했다.

여러 비판에도 불구하고 이곳이 국내 최초의 전용 복합문화센터라는 점은 평가해야 한다. 오페라, 콘서트, 연극 등 공연 예술 각각의 고유 장르만 공연하는 전문 공연장을 갖춘 것이다. 장르마다 무대 구조가 다르고 잔향 시간 등 음향 조건이 다르므로 전용공간은 중요하다. 예술의전당이 개관되기 전까지 국내에는 다목적 홀만 있었다. 세종문화회관(1978), 국립극장(1973)이 그런 곳이다.

도심과 떨어진 위치는 벗어날 수 없는 태생의 한계다. 처음 이 글이 기사로 나갔을 때 누군가는 댓글에서 "그나마 예술의전당이 생겨서 우면산 자락이 아파트 숲으로 바뀌지 않았다"며 예술의전당의 기여를 평가하기도 한다. 그럼에도 문화시설로서의 위치는 최악이다. 박정현 건축 비평가는 "외국의 유명 문화시설은 거의 다 도심의 광장, 시청 앞 등 공공공간 근처에 위치한다. 예술의전당은 우연히 들러 예술에 빠지는 경험을 하기 힘든 곳에 있다. 작정을 하고 가야 한다. 예술의전당에서 만들어내는 문화적 에너지가 군불처럼 퍼지지 못해 안타깝다"고 말했다. 한 시대의 결함은 이렇듯 쉽게 보완되지 않는다.

● 예술의전당 한가람미술관과 리노베이션을 마친 콘서트홀(사진 : 예술의전당 제공)

4장.
관점을 바꾸고
경계를 허물다

새로운 공공미술

경계 없는
마음속 정원을 거닐다

금천 아파트 × 김승영 작가

누구나 마음속에 정원이 있다

● 서울 금천구의 한 아파트에 설치된 〈누구나 마음속에 정원이 있다〉, 2018

● 김승영 작가

 길거리 조형물은 꼭 그렇게 좌대 위에 수직으로 꽂혀 있어야만 하는 걸까. 아파트 밖 대로변을, 사무실 주변 식당가를 걸어보자. 구상 조각이든, 추상 조각이든 십중팔구 수직으로 세워져 있는 걸 볼 수 있다. 현대미술에서는 1960년대 이후 회화도 조각도 아닌 제삼의 미술이 출현했다. 그런 미술의 사례인 설치미술, 대지미술, 비디오아트 등은 지금 대세로 굳혀졌다. 그런데 한국의 거리 미술은 여전히 조각이라는 전통 장르에서 벗어나지 못한다.

 이런 상황에서 설치미술가 김승영(1963~)이 공원과 아파트 등 공공장소에 설치했다는 새로운 작품 이야기를 들었을 때 귀가 번쩍 뜨였다. 그 흔한 수직의 형태를 벗어났다는 것만으로도 새롭다. 도대체 어떤 조형물인지 궁금해 가을 햇볕이 좋은 어느 날, 그의 작품이 설치돼 있는 서울 금천구 시흥대로의 한 아파트를 찾았다.

● 〈누구나 마음속에 정원이 있다〉에 접근 금지 선이 둘러진 모습

작품이 거리로 나왔을 때

생길 수 있는 일들

붉은 벽돌로 쌓은 둥근 벽체가 잔
디밭 위에 조그만 성채처럼 자리 잡고 있는 게 멀리서도 눈에 띄
었다. 백일홍 한 그루가 세상을 구경하고 싶어 담 너머로 목을 빼
고 있는 것도 보기 좋았다. 작품명 〈누구나 마음속에 정원이 있다〉
는 가로세로 6m, 높이 3.2m의 조형물이다. 이 작품은 $10000\,\mathrm{m}^2$ 이
상 신·증축 건축물에 대해 건축비의 0.7%로 미술품을 설치하도록
의무화한 건축물 미술작품 제도(0.7%법)에 따라 2018년 말에 설치
됐다.

작품을 자세히 보면 문짝이 없는 출입구가 4곳이 있고, 출입구
와 출입구 사이에는 직사각형 창이 4개 나 있다. 한마디로 개방형

공간이다. 창에는 나뭇잎 모양으로 투각한 설치물을 달아 틈새로 내부를 볼 수 있도록 했다.

그런데 처음 그곳에 갔을 때 전혀 예상하지 못한 상황을 마주해야 했다. 조형물에 가까이 가보니 둥근 벽체 주위로 테이프가 빙 둘러져 있는 게 아닌가. '들어가지 마시오'라는 뜻이었다. 알고 보니 아파트 관리사무소에서 한 일이었다.

"처음엔 애들이 드나들며 여기서 잘 놀았죠. 숨바꼭질하기도 좋잖아요. 한데 거기서 사람들이 담배를 피워대는 겁니다. 그걸 막느라 관리실에서 저렇게 했나 봐요." 빨간 셔츠를 똑같이 입은 꼬마 형제 둘을 데리고 산책 나온 아파트 주민이 사정을 전해줬다. 문이 네 군데나 뚫려 있긴 하지만 몸을 숨길 수 있는 구조이다 보니, 의도하지 않게 몰래 담배 피우기 좋은 흡연 명당이 되었던 것이다. 둥근 벽체가 어른 키를 훌쩍 넘는 높이로 빙 둘러쳐 있기에 밖에서 보면 사람이 있는지 없는지 잘 보이지 않기는 했다. 작품 앞에는 작가가 직접 쓴 작품 설명이 친절하게 붙어 있었다.

"사람들은 누구나 마음속에 자기들만의 안식처를 가지고 있다. 그것은 현실적인 장소, 마음속의 풍경 또는 그리운 사람일 수 있다. 나는 그것을 마음속의 정원이라고 생각한다. (……) 살면서 사람들과 공유하고 싶던 생각이나 문장들을 벽돌에 새겨 넣었다. 작품에서 발견되는 문구가 많은 사람들에게 따뜻한 감정 전달과 대화의 매개가 되기를 바란다."

그랬다. 작가의 말처럼 구조물 안에 들어서니 벽돌에 다음과 같은 문장이 듬성듬성 쓰여 있었다. '고맙습니다, 고맙습니다' '넌, 지금 충분히 잘하고 있어' '모든 것은 지나가는 것'. 왠지 보는 사람으로 하여금 왈칵 눈물 나게 할 만큼 따뜻한 문장들이었다. 이런 새

로운 형식의 아파트 조형물이 등장할 수 있던 것은 제도가 개선된 덕분이었다.

김승영 작가는 이른바 '미술관 작가'다. 설치미술 작업을 하며 주로 미술관과 갤러리에서 전시를 해왔다. 그런 그가 소수 작가가 활개 치고 있다는 건축물 미술작품 시장에 신인으로 등장할 수 있었던 것은 서울시가 건축물 미술작품 심의 제도를 개선했기 때문이라고 할 수 있다.

건축물 미술작품 시장은 특정 작가와 특정 대행사의 독과점, 이로 인한 비슷한 작품의 난립, 과도한 리베이트 수수 등으로 비판받으며 사회적 이슈가 되었다. 이에 서울시가 지방자치단체 가운데 가장 먼저 제도를 개선해 2017년 11월 19일부터 시행에 들어갔다. 개혁의 핵심은 심의위원 제도를 바꾼 것이다. 신청이 들어온 건축물 미술작품을 심사하는 심의위원회 구성 방식을 과거 80명으로 구성된 풀(Pool)제에서 전문가의 추천을 받은 20명 고정위원 책임제로 바꿨다. 풀제에서는 심의마다 7~13인의 위원이 윤번제로 심의에 들어갔다. 그러다 보니 심사에 들어가는 심의위원을 대상으로 부정 청탁과 로비가 만연했다.

따라서 서울시는 고정위원제로 바뀌면 심의의 일관성과 연속성이 높아져 책임 있는 심의가 가능할 것으로 판단했다. 실제로 고정위원제로 바뀐 뒤, 심사가 깐깐해지며 신청 건수에 대한 심의 승인율이 낮아졌다. 그러면서도 신인에게 주어지는 기회는 확대된 것으로 조사됐다.

김승영 작가는 그렇게 바뀐 제도의 수혜를 입었다고 할 수 있다. 바뀐 제도 덕분에 거리 조형물을 주로 작업해온 작가들의 식상한 조형 어법과 완전히 차이가 나는 새로운 형식의 조형물이 아파

● 김승영, 〈할렘 종이비행기 프로젝트 Perfomence_Harlem〉, 2000, 뉴욕 할렘

트에 들어설 수 있었던 것이다. 이번 작업은 미술관 작품의 '아파트 버전'이라고 할 수 있다. '예쁘다, 친근하다'는 느낌보다는 뭔가 생각에 잠기게끔 하는 작업이다. 벽에 새겨진 문장들이 그렇게 이끈다. 그러나 문장들은 관람객을 만나지 못하고 벽체 위로 둘러진 테이프에 갇혀 있었다. 작가 의도와 달리 문장은 사람들에게 가닿지 못하는 상황이었다.

뉴욕 할렘가에 사는

사람들이 가르쳐준 예술

김승영 작가는 홍익대 조소과를 나왔다. 졸업 후 여느 졸업생처럼 조각 작업을 하던 그의 작품 세계

가 달라진 것은 1999년부터다. 그해 여름부터 1년간 미국 뉴욕 현대미술관(MoMA)에서 운영하는 레지던시 프로그램 'MoMA PS1'에 한국 대표로 참여한 게 계기가 됐다. 레지던시는 작가들에게 일정 기간 동안 무료 혹은 적은 비용으로 작업 공간과 여러 프로그램을 제공하는 제도다.

김승영 작가는 선입견 때문에 처음 6개월간은 흑인 거주지 할렘가를 얼씬도 하지 않았다. 그러던 어느 날 불현듯 '뉴욕까지 왔는데 그곳을 가보지 않고 돌아갈 수는 없다'는 생각이 들었다. 할렘가 공원을 찾아간 그는 종이비행기를 접어 날렸다. 비행기 접기에 사용한 종이는 시각장애인용으로 서울에서 가져온 것이었다. 종이에는 점자로 '왜 사랑하기를 두려워하는가'라는 문장이 적혀 있었다. 재미있게 보였다. 놀랍게도 공원에 놀러 나온 사람들이 하나둘 그를 따라 비행기를 접어 날리기 시작했다. 초록 잔디밭에 점점이 흰 새처럼 내려앉은 종이비행기를 보고 사람들이 이런 말을 주고받았다. "어머, 여기가 어디지?" "어디긴 어디야, 피스 에어포트(Peace Airport, 평화의 공항)지." 그들이 주고받는 농담이 귀에 들어오는데, 순간 그의 가슴에 파문이 일었다. '아, 굳이 사람 형상을, 추상 형태를 빚지 않아도, 종이비행기 자체가 사람의 마음과 마음을 잇는 예술이 될 수 있구나.'

2002년에는 레지던시에 함께 참여했던 일본 작가와 함께 한일 공해상에서 만나는 〈바다 위의 소풍〉(2002) 퍼포먼스를 펼치기도 했다. 이후 소통과 성찰은 그의 작품 세계를 관통하는 키워드가 되었고 관객 참여는 작품을 구성하는 중요한 요소가 되었다.

그가 벽돌을 적극적으로 쓰기 시작한 건 2001년 무렵으로, 한 장 한 장 벽돌을 쌓아 만든 벽체 위에 자신이 만났던 사람들의 이름

● 설봉공원에 설치된 김승영 작가의 작품 〈누구나 마음속에 정원이 있다〉, 2012

● 글씨가 적힌 바닥의 벽돌들이 작품이 된 〈누구나 마음속에 정원이 있다〉, 2020

을 영상으로 흘려보내는 작품을 'PS1 보고전'을 통해 한국에 선보이면서부터다. 벽돌은 개체가 모여 담이 되고 성이 된다. 개개인이 모여서 사회가 이루어진 것처럼 말이다. 담과 성은 이쪽 편을 안전하게 지켜주는 공간이지만 동시에 저쪽 편을 차단하는 배제의 조형언어가 되기도 한다.

거리로 나온 작품
관리는 누가할까

미술관에서 전시됐던 벽돌 설치 작품은 거리로 나오면서 성채처럼 둥근 벽체의 형식을 띠게 되었다. 경기도 이천시 설봉공원 안에는 〈누구나 마음속에 정원이 있다〉 연작의 원조 작품이 있다. 작품이 그곳에 설치된 이후 햇수가 흐르며 벽체 안에 심어놓았던 나무는 무성해졌다. 벽 틈으로 푸른 가지가 고개를 내밀기도 했다. 외부 벽돌에는 작가의 마음속에 담겼던 이름들이 명멸하듯 박혀 있었다. 작가 아내의 이름도 거기 있다.

그런데 이 작품 옆에 중국 작가의 흰색 철골 설치 작품이 바짝 붙어 설치돼 있어 아쉬웠다. 김승영 작가의 작품 설치 때는 없던 것이다. 이천시가 매년 이천국제조각심포지엄을 여는 가운데 추후 구입해 설치한 게 분명해 보였다. 모든 작품은 자신만의 기운이 있다. 그 기운만큼의 공간을 확보해야 제맛을 낸다. 그걸 무시하고 설치하면 작품끼리 충돌해 고유한 맛이 상쇄된다.

다행히 금천구 아파트의 김승영의 작품은 오롯이 돋보이는 장

소에 위치했다. 문제는 아파트라는 주거시설에 설치됐을 때 생겨나는 돌발 변수다. 아파트 상가 카페 앞에서 만난 주민 박 모 씨는 말했다. "그 안에서 무슨 일이 벌어질지 모르잖아요. 요즘같이 험한 세상에."

이 작품은 아파트 중정에 있다. 중정은 아파트 주민들의 쉼터다. 이곳에서 자전거를 타는 아이들, 대화하는 주부들이 김승영 작가의 작품 안으로 자연스럽게 드나들었으면 싶지만, 현실은 그렇지 못했다.

도시 구석구석에 작품을 설치하는 독일 뮌스터 조각 프로젝트의 창시자인 카스퍼 쾨니히는 "작가들이 평소에 해오던 작업을 단순하게 야외에 설치하는 수준이 아닌, 시기와 장소에 맞게 작업을 발전시키는 것이 프로젝트에서 굉장히 중요한 포인트"라고 프로젝트 운영 철학을 밝힌 바 있다. 이 철학은 건축물 미술작품 제도에도 마찬가지로 적용되어야 한다.

그런 면에서 서울 성북구 '성북동 거리갤러리 공공미술 프로젝트'에 선보인 새 버전은 작품이 저잣거리로 나왔을 때 어떻게 진화해야 하는지 작가 스스로 보여주는 답 같다. 성북구립미술관은 하천이 복개된 쌍다리지구에 거리갤러리를 조성한 뒤 2018년부터 매년 작가를 선정해 길거리 개인전을 연다. 2020년에는 김승영 작가가 선정돼 '바람의 소리전'을 열었다.

이곳에 설치된 〈누구나 마음속에 정원이 있다〉를 보면, 벽돌로 평상처럼 쌓은 쉼터와 벽돌 벤치가 있을 뿐이다. 그런데 그것은 원래 그 자리에 있던 거다. 작가는 기존의 시설물을 작품처럼 끌어들여 평상과 벤치 주위의 바닥에 벽돌을 깔았다. "노시산방, 매화와 항아리, 보화각……" 김환기, 김용준, 전형필 등 성북동을 중심으로

활동한 문화예술인 관련 단어가 벽돌에 새겨져 있다. 바닥에 깔린 벽돌과 벽돌에 새겨진 글씨. 이것이 그의 작품이다. 문장을 읽다 보면 주민들은 성북동에 대한 긍지와 애정이 솟을지도 모르겠다.

다시 금천구 아파트 이야기로 돌아가보자. 아파트에 작품을 설치한 작가의 의도는 이러했다. "제 작품이 사람들에게 잠시나마 주위를 돌아볼 수 있는 시간을 갖게 해줬으면 좋겠습니다."

작가의 바람과 달리 그곳의 작품은 사후 관리 소홀로 그의 뜻대로 잘되지 않고 있다. 어떻게 하면 좋을까. 사후 관리를 강화하는 쪽으로 제도 보안이 이뤄져야 하지만, 그 전에 작가들도 나섰으면 좋겠다. 작품 설치 후에도 주민의 의견을 듣고 수정하고 보완해가는 과정, 거리로 나온 미술은 이렇게 애프터서비스가 필요하다.

거리 전광판 안으로
쏙 들어온 미디어아트

노량진 오피스텔 × 정정주 작가

경계의 숲

● 서울 동작구 노량진에 설치된 미디어아트 〈경계의 숲〉, 2020

● 정정주 작가(사진: 『월간미술』 제공)

서울에서는 가족이나 친구들과 푸
짐하게 회를 먹고 싶을 때 노량진수산시장에 간다. 차를 가지고 가
서 지상 주차장에 주차했다면, 횟감을 파는 1층 시장으로 서둘러
이동하기 전에 잠시 멈칫할 이유가 생겼다. 도매시장 맞은편 주상
복합 오피스텔 노량진 드림스퀘어의 옥상정원에 미디어아트 전광
판이 보이기 때문이다. 그런데 이 작품을 감상할 수 있는 최고의 위
치는 드림스퀘어 정문이나 앞마당이 아니라, 수산시장 주차장이다.
드림스퀘어와 수산시장 건물이 워낙 바투 붙어 있어서 드림스퀘어
앞에서는 구경할 만한 각도가 잘 나오지 않는다.

입구에 들어서기만 해도 펄떡이는 활어와 상인들의 활기가 느
껴지는 노량진수산시장은 2016년 3월 현대화된 신축 건물로 다시
문을 열었다. 기다란 선박 모양의 건물이 인상적이다. 드림스퀘어
는 2020년 이 수산시장과 불과 50m 남짓 떨어진 위치에 들어섰는

데, 수산시장 건물과 대구를 이루는 선박 모양을 하고 있다. 선미(船
尾) 부분을 보면 3층부터 오피스텔이 높이 솟았고, 중간 부분의 옴
폭한 3층에 옥상정원이 위치해 있다. 수산시장 주차장도 3, 4층에
있다 보니 이곳 주차장이 길 건너편의 작품을 '관람'하기에 딱 좋
다. 만약 지하철을 타고 수산시장에 간다면 수산시장 건물 2층 식
당가로 이어지는 공중 다리에서 봐야 각도가 잘 나온다.

전광판에 상업광고가 아닌
예술 작품이?

보통 전광판이라 하면 시종 현란
한 상업광고를 내보내며 도시에 시각 공해를 더한다는 인상이 강하
다. 그런데 이 전광판에서는 미술관에서나 볼 수 있는 예술의 향기
가 흘러나온다. 바로 성신여대 교수인 정정주(1970~) 작가의 영상
작품 〈경계의 숲〉이 구현되고 있기 때문이다. 벽면 등에 영상을 투
사하는 프로젝션 형식은 낮에 영상이 선명하지 않은 탓에 LED 전
광판 형식을 취해 작품을 제작했다고 한다.

오피스텔에 설치된 이 전광판 작품에 주목한 이유는, 이 작품
이 건축물 미술작품 제도에 의해 설치됐기 때문이다. 통상 건축물
미술작품은 조각이나 회화를 주문하는 것이 일반적이었다. 그런데
이 작품은 미디어아트다. 게다가 그걸 전광판 형식에 구현하니 신
선하다.

전광판에 흐르는 영상 작품을 보는데, 작가가 서울 종로구 북
촌로 갤러리조선에서 2019년에 열었던 전시회 '보이지 않는 빛'이

● 정정주, 〈모닝 선Morning Sun〉, 2019 ; 〈경계의 숲〉, 2020(위의 사진 : 작가 제공)

생각났다. 그때 선보인 〈모닝 선〉은 액자처럼 만든 27인치 모니터에 구현한 3D 애니메이션 작품이다. 영상 속의 공간에는 침대 하나 덩그러니 놓인 방과 바다가 보이는 창이 전부다. 창으로 들어오는 햇살이 벽에 네모난 조각을 만들고 빛의 이동에 따라 조각의 위치가 시시각각 변한다. 그렇게 침대 위에 네모를 던지는 햇빛이 위치를 옮기며 순식간에 사라지는 영상이 되풀이되는 작품을 보면서 묘하게 상실감과 슬픔 그리고 위로를 동시에 느꼈다. 이런 걸 생의 비의(悲意)라고 하나. 〈모닝 선〉은 홍익대 조소과 출신인 작가가 독일 뒤셀도르프 쿤스트 아카데미에 유학 중이던 스물일곱 살 때의 경험에서 비롯됐다.

"칩거하다시피 살던 어느 날이었어요. 방에 난 창으로 비쳐 드는 햇빛이 종일 조금씩 이동하는 걸 보는데, 문득 보이지 않는 무엇이 제 내부를 혀로 쓱 훑고 지나가는 것 같은 공포를 느꼈어요."

누구나 익숙한 공간에서 문득 쓸쓸함, 고독함, 상실감 같은 걸 느낄 때가 있다. 작가는 현대인의 고독과 상실의 정서를 사실주의 기법으로 탁월하게 표현한 미국 화가 에드워드 호퍼의 작품 세계를 오마주 했다. 호퍼의 그림 속에 등장하는 건축 공간들은 인간의 심리적 내면을 보여주는 빛으로 가득 차 있거나 혹은 외부의 빛이 공간 내부로 가로질러 들어와 있다. 정정주의 영상 작품들이 그러했다. 작품 속에 등장하는 기둥과 테라스, 침대, 책상 등 특정 공간의 구조물과 그 공간에 놓인 사물은 그 자체로 어떤 이야기를 만들어내며 감상자의 마음을 파고든다.

광주 출신인 작가는 개인 내면의 문제를 넘어 이를 한국 사회 문제로 확장하였다. 이를테면 전시장 전체를 채우는 크기의 '상무관' 모형을 만들어놓고, 모형의 안과 밖에 비디오카메라를 설치해

건물 내외부의 부분적 이미지를 벽면에 혹은 모형 안에 비춘다. 상무관은 5·18민주화운동 당시 희생자 시신이 임시 안치됐던 곳이다. 관람객은 자신의 모습이 카메라에 잡혀 벽면에 비치는 걸 보면서 광주의 역사 속으로 끌려들어가는 느낌을 받게 된다.

노량진의 장소성을 담은
미디어아트

드림스퀘어의 전광판 영상 작품은 예전에 갤러리에서 봤던 작가의 작품 세계를 연상시킨다. 그의 작품은 갤러리뿐 아니라 경기도미술관, 국립현대미술관, 광주시립미술관 등 주요 미술관에서 전시되었다. 일부러 문턱 높은 갤러리나 미술관에 가지 않고도 작가의 미디어아트 작품을 거리에서 볼 수 있다는 것 자체가 신선했다. 왁자한 시장통에서 이런 호사를 누릴 수 있으리라고 그 누가 예상이나 했을까.

〈경계의 숲〉은 형식적으로 3채널로 구성돼 있다. 세부적으로는 시간의 강, 빛의 역사, 경계의 숲 등 각기 미묘한 차이가 있는 6분짜리 영상 3개가 중간에 쉬는 시간 1분을 제외하고 총 20분간 플레이된다. 영상은 대중의 눈높이에 맞춰야 하는 공공미술 작품인데도 기존 미술관 작품의 맛이 살아 있다.

그런데 가만있자. 어라, 〈모닝 선〉 등에서 보였던 상실과 공허의 정서와는 차이가 느껴진다. 그가 즐겨 차용하는 그리스 신전 혹은 중세 성당을 연상시키는 기둥과 홀이 수시로 나오고, 그 텅 빈 공간을 채우는 햇빛이 이동하며 그림자를 만들어내는 것은 비슷하

● 정정주, 〈상무관〉, 2019(사진 : 작가 제공)

다. 그런데 이런 기하학적인 건축적 구조물에 일상의 풍경이 중첩
된다. 파도가 출렁이고, 기와지붕이 등장하고, 수산시장에 장 보러
온 사람들과 '싸게, 싸게 드립니다' 하고 외치는 상인들이 나온다.
활어를 만지는 고무장갑, 뚜벅뚜벅 걷는 장화도 등장한다. 자동차
와 고층 빌딩, 아파트도 겹쳐진다. 비현실적인 가상의 공간과 다큐
멘터리 같은 리얼한 이미지들이 충돌하며 역동적인 화면을 만들어
낸다.

　작가는 수산시장이 있는 노량진과 대도시 서울의 역동성을 건
축 공간의 안팎을 흐르는 빛의 움직임과 수면의 출렁거림 등의 이
미지로 은유한다. 노랑, 분홍, 보라 등 명도와 채도가 높은 색상도
생의 에너지를 더한다. 〈경계의 숲〉은 개인과 사회, 과거와 현재, 자
연과 인공의 경계가 어우러져 거대한 흐름을 만들며 숲과 같이 넘
치는 생명력을 보여준다.

● 정정주, 〈커브드 라이트 Curved lights 2021-1〉, 2021 (사진 : 작가 제공)

조각물처럼 보이는

3채널 전광판

작가는 LED 전광판 형태를 직사
각형의 통짜 1채널로 할 수 있었다. 하지만 최종적으로 이걸 3채널
로 나눠 설치했다. 통짜로 하면 전광판이 뒷풍경을 가로막는 거대
한 벽이 되기 때문이다. 한강변 복도식 아파트가 벽이 돼 풍경을 막
아버리는 것과 같은 이치다. 작가는 그걸 피하고 싶었다고 한다. 채
널과 채널 사이에 생기는 틈으로 뒤편의 풍경이 비집고 들어와 시
야에 여유를 준다.

또 전광판 자체도 구조물이기 때문에 이를 변형함으로써 조각
과 같은 효과를 만들어내고 있다. 3개의 전광판 지지대 윗부분이
학처럼 날렵한 곡선으로 흘러 경쾌한 느낌을 준다. 전광판 세로 면

에는 연두, 파랑, 보라의 파스텔 톤 색상을 칠했는데, 이것이 각각의 두께를 강조하는 효과를 내면서 조각으로서의 덩어리감을 살려낸다. 이번 작업은 작가에게도 큰 의미가 있다. 지금까지 갤러리나 미술관에서 영상 작업을 선보였지만 공공공간에 노출하기는 처음이기 때문이다. 작가는 이번 작업이 "신기하다"고 했다.

정정주 작가 역시 '미술관 작가'다. 그런 그가 건축물 미술작품 시장에 신인으로 등장할 수 있었던 것은 앞에서 이야기한 김승영 작가의 사례와 마찬가지로, 서울시의 건축물 미술작품 심의 제도가 개선된 덕분으로 보인다. 두 사람은 순수예술 분야에서는 지명도가 있는 작가지만 거리 조형물 시장에서는 신인이나 마찬가지다.

서울시가 건축물 미술작품 제도심의위원회 구성 방식을 과거 80명 풀제에서 20명 고정위원 책임제로 바꾼 이후 확실히 진입 장벽이 낮아짐으로써 신인에게 더 많은 기회가 주어지는 것으로 나타났다. 필자가 발표한 학술지 논문 「건축물 미술작품 제도 개선을 위한 서울시와 경기도 사례 연구」(『예술경영연구』, 2020)에 따르면 서울시의 경우 제도가 개선된 이후 심의를 신청한 건축물 미술작품이 승인되는 비율은 낮아졌다. 2015~2016년 80%가 넘었던 승인율은 2019년 40%로 떨어졌다. 승인율이 낮아지면서 매해 승인된 작품 수도 감소하는 추세를 보인다. 그만큼 작품 심사가 엄격해졌음을 알 수 있다. 이는 작품 수준이 미흡하더라도 로비하면 통과되던 관행이 개선되었음을 의미하기도 한다.

특정 작가의 독과점도 해소되는 방향으로 가고 있다. 승인율이 낮아지는 가운데 상위 수주(독과점) 작가들의 설치 작품 수도 감소한 것으로 조사되었다. 상위 1~8위 작가들에 대한 승인율은 제도 개선 이전 3년간 70~100%로 높았으나 제도 개선 이후 비슷한 기

간 0~56%로 크게 낮아졌다. 특히 1위 작가인 A씨의 경우 통과율 100%에서 25%로 승인 건수가 4분의 1 수준으로 줄었다.

전체적으로 승인 작품 수가 줄었음에도, 역으로 신인의 진출은 늘어났다. 조사 결과를 보아도 1년에 한 작품을 승인받은 작가의 비중이 2015년 71%에서 2020년 85%로 다소 높아졌다. 괄목할 정도까지는 아니지만, 신규 진입이 늘어나며 참여 작가의 다양화 정도가 조금씩 개선되고 있다.

정정주 작가도 제도 개선의 수혜를 입었다. 그가 소수가 과점해오던 건축물 미술작품 시장에 진출해 공공조형물을 작업한 것은 이번이 두 번째다. 앞서 2019년 서울 송파구의 한 아파트에 조각물을 설치한 적이 있고 미디어아트는 처음이다. 새로운 작가의 시장 진입은 이렇게 우리에게 새로운 미술을 선사한다.

정정주는 지난해부터 미디어아트에 구현하던 빛의 움직임을 설치미술처럼 보여주는 새 작업 〈커브드 라이트〉를 선보이고 있다. 이 연작은 스테인드글라스를 연상시키는 원색의 LED 조명을 국수 가닥처럼 길게 빼서 'C'자형 곡선으로 만든 빛의 조각이다. 중세 성당을 대표하는 미술인 스테인드글라스 색상을 사용해서 그런가. 이 연작은 〈모닝 선〉에서 느껴지는 상실감의 정서보다는 종교가 주는 영성이 느껴진다. 마치 파이프오르간 소리를 들을 때처럼 보고 있노라면 감정이 고양된다. 야외 설치는 물리적으로 어렵겠지만 언젠가 기업 빌딩 로비 같은 공공장소에서 이 작품도 만날 수 있기를.

서울로7017 끝자락
철제 구조물에 일렁이는 물결

서울로7017 × 건축가팀 SoA

윤슬

● 서울 중구 서울로7017 끝자락에 자리한 〈윤슬: 서울을 비추는 만리동〉, 2017

● 건축가팀 SoA의 강예린, 이치훈 부부

"와, 보인다. 보여." 해바라기를 휘감고 올라가 담장 너머 세상을 처음 구경하게 된 나팔꽃의 심정이 그랬을까. 소라고둥처럼 빙빙 도는 계단을 올라가 서울의 명물이 된 공중 보행로 '서울로7017'에 섰다. 탁 트인 전망이 눈앞에 펼쳐졌다. 옛 서울역사의 초록 지붕, 장벽처럼 버티고 서 있는 금호아시아나 빌딩, 숭례문의 기와지붕, 빌딩 사이로 멀리 보이는 북악산까지. 1970년에 탄생해 매연을 뿜어내는 차들을 제 위로 끊임없이 실어 보내다가 2017년에 시대적 소임을 끝내고 이제는 사람들의 산책로로 재탄생한 서울로7017을 어느 만추의 아침에 찾았다.

보행로에는 여러 식물이 크기도 높낮이도 다양한 동그란 화분 속에서 튼실하게 자라고 있었다. 비유하자면 구렁이처럼 길게 누운 형태의 식물원 같았다. 마지막 정염을 불태우듯 노랗게 물든 자작나무, 이미 잎을 다 떨군 벚나무, 열매가 탐스러운 모과나무, 기세

● 서울로7017과 〈윤슬〉의 전경

좋게 여전히 초록을 자랑하는 측백나무……. 갖가지 식물을 품은
둥근 화분들이 리드미컬하게 이어져 원들의 군무를 보는 것 같았
다. 그러다 고가가 만리동 쪽으로 꼬리 내리듯 아래를 향하는 지점
에서 또 다른 큰 원을 만났다. 서울역 광장 반대편인 서부역 롯데마
트 맞은편 평지에 설치된 공공미술 작품 〈윤슬〉이다. 군무를 추던
원 하나가 장난치듯 고가를 건너뛰어 그 자리에 풀쩍 내려앉은 것
같은 작품이다. 공중 보행로 군무의 화룡점정처럼 보였다.

치솟기보다
움푹 들어가길 택한 작품

〈윤슬〉은 독특하다. 공공미술이

● 반사된 햇빛에 잔물결이 이는 듯한 모습의 〈윤슬〉

라는데, 제단 위로 치솟듯 올려놓은 조형물이 보이지 않는다. 그 대신 태양광 패널처럼 보이는 루버(폭이 좁은 판을 일정한 간격을 두고 배열한 것)를 원 그리듯 설치한 구조물 밑으로 움푹 들어가는 계단이 보인다. 공연장이 숨어 있는 건가 싶기도 한 작품이다. 루버의 표면은 거울처럼 매끈해 주변의 사물을 비춘다. 존재를 드러내기보다 풍광 속에 묻히는, 내향적인 작품 같다. 그러니 2017년 4월, 미국 뉴욕의 '하이라인'을 벤치마킹한 '서울로7017'이 처음 개장했을 당시 스펙터클한 규모와 흉물 논란으로 사람들의 관심을 샀던 조경 프로젝트 〈슈즈 트리〉에 가려질 수밖에 없었던 것인지도 모르겠다.

서울로7017의 국제 현상 설계 공모 당선자인 네덜란드 건축가 비니 마스도 흡족해했다는 〈윤슬〉은 강예린, 이치훈 부부로 구성된 건축가 그룹 에스오에이(SoA, Society of Architecture)의 당선작이다. 서울시가 공공미술 수준을 높이기 위해 공공미술위원회를 꾸려 만든

'서울은 미술관' 프로그램 1호 사업이다.

이들에게 할당된 장소는 고가도로의 맨 끝, 후미진 공간이었다. 서울시에서는 가로 25m, 세로 25m의 공간을 주며 "마음대로 하라"고 했다. 그러나 불법 주차를 하거나 쓰레기 불법 투기가 일어나는 장소라니, 난감했다. 아무도 '장소'라고 생각하지 않고 누구도 주목하지 않는 공간이었다. 강예린 작가는 "머리카락, 휴지 등 지저분한 걸 발로 쓱쓱 밀어 넣어 감추는 침대 밑 같은 공간이었다"고 말하며 웃었다.

그렇다면 이들은 왜 치솟는 대신 밑으로 꺼지는 작품을 구상하게 됐을까. 공공미술은 설치되는 장소의 성격을 고민하는 것에서 출발해야 한다는 게 이들의 지론이었다. 도시를 구렁이처럼 휘감는 서울로7017에서 유일하게 평지인 이 공간에 뭔가를 세우면 오히려 답답할 것 같았기에 거꾸로 땅을 팠다. 그리하여 이 공간에는 위로 솟은 타원이 아닌 옴폭한 타원 모양의 〈윤슬〉이 생겨났다.

그들은 공중 보행로가 생겨날 미래를 상상해봤다고 했다. 차만 다닐 수 있었던 공중의 길을 걷는 시대, 사람들은 고가 위에서 아래를 내려다보는 새로운 경험을 하게 된다.

"사람들이 고가 위에서 내려다보는 행위, 거꾸로 아래에서 올려다보는 행위가 동시에 거울에 상(像)으로 맺히면 재미있을 것 같았어요."(강예린)

"루버의 표면을 거울처럼 쓰자는 아이디어가 나온 거죠. 거울처럼 상이 맺히지만 동시에 상이 튕겨 나올 수 있도록 반사도가 아주 높은 스테인리스 스틸 슈퍼 미러 재질의 루버를 천장에 달았어요."(이치훈)

〈윤슬〉은 공중 보행로 덕분에 '오르고 내리고 올려다보고 내려

다보는 행위'의 경험을 증폭시키는 장치가 되었다. 특히 '거울 루버'가 부리는 마술은 놀랍다. 사방의 풍광을 품고, 그 아래에서 움직이는 사람들의 모습을 담기도 한다. 움푹 꺼진 콘크리트 바닥에는 루버에 반사된 빛이 물결처럼 일렁인다. 물속에 들어와 있는 듯한 기분이 들 정도다. 그래서 이 작품의 제목은 〈윤슬〉이다. '윤슬'은 우리말로 햇빛이나 달빛이 비치어 반짝이는 잔물결을 뜻한다.

자연스럽게
무대가 되는 공간

움푹 들어간 땅에 시루떡 모양으로 켜켜이 쌓인 격자 형태가 계단처럼 내려간다. 보는 각도에 따라 격자의 무늬가 달라진다. 맨 아래 바닥은 타원 형태다. 약간 삐딱한 타원 구조라 무대로 쓰일 때는 시선이 자연스럽게 한쪽으로 쏠린다.

"공간이 점점 아래로 내려가니 여기가 관중석 같고, 저 끝이 무대가 될 거로 생각하는 거죠."(강예린)

조각은 대개 양감을 갖는 형태를 띠기 마련인데, 〈윤슬〉은 형태가 반전된 '네거티브 조각'이다. 음각된 공간의 형태이다 보니 극장처럼 보이기도 한다. 용케 그걸 알아차린 사람들은 이곳을 무대로 활용하기도 했다.

실제로 이곳에서 젊은 예술가들이 공연을 했다. 서울예술대학 무용과를 갓 졸업한 박래영 안무가가 재학생 4명과 함께 꾸민 무용 〈레디메이드 타깃〉. 이 작품은 서울문화재단이 주최한 창작활동 지원 공모의 당선작이다. 코로나19 때문에 오프라인 공연은 없고, 영

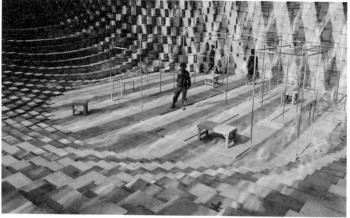

● 〈윤슬〉에서의 공연 장면(사진 : 박래영 제공)

상으로 찍어 유튜브에 올린다고 했다. 그들은 관객이 없어 서운하긴 하지만 안무가로, 무용가로 발돋움할 수 있는 좋은 기회라고 생각했는지 늦가을에도 비지땀을 흘리며 연습했다. "의상도 〈윤슬〉톤에 맞춰 회색으로 했다"는 박래영 씨는 "바닥이 동그란 원이 아니라 길쭉한 타원이기 때문에 움직일 때마다 달라 보이는 게 이 장소의 매력"이라고 말했다.

이곳에서는 무용, 명상, 심포지엄, 콘서트, 음향 전시, 옷 퍼포먼스 등 다양한 행사들이 열렸다. 심지어 계단마다 화분을 올려둔 조경 행사가 열리기도 했다. 장소가 예상치 못한 방식으로 창조적으로 활용되는 것이 두 건축가는 흡족하다. 도심의 후미진 곳, 버려졌던 장소는 그렇게 '서울을 비추는 만리동'으로 거듭나고 있다.

건축과 미술은
어떻게 만나나

서울 종로구 서촌의 핫플레이스가 된 신축 건물 '브릭웰(Brick Well, 벽돌 우물)'은 〈윤슬〉의 건축가 그룹 SoA의 작품이다. 브릭웰은 천연기념물로 지정됐다가 태풍에 부러져 없어진 백송이 있었던, '통의동 백송 터' 옆에 자리 잡고 있다. 브릭웰은 지름 11m 원형 아트리움 아래 중정이 꾸며져 있는 독특한 구조다. 이 원형 아트리움을 중심으로 1층부터 4층까지 시원하게 뻥 뚫린 '보이드(void)' 구조여서 건물 안에서도 하늘을 보는 놀라운 경험을 할 수 있다. 전시장을 갖춘 이 건물은 웹툰 〈유미의 세포들〉(2020) 특별전이 열린 이후 젊은층에게 인기 만점의 공간이 됐다.

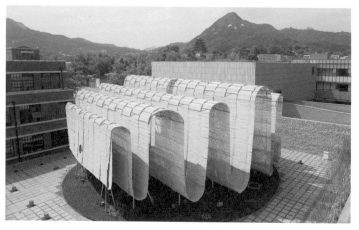

● SoA, 〈지붕 감각〉, 2015(사진 : 국립현대미술관 제공)

집을 짓는 건축가들이 공공미술의 영역으로 나온 것은 그리 오래된 일이 아니다. 1960년대 중반 이후 미국에서 공공미술이 처음 등장하며 미술관에서 전시하던 조각을 크기만 키워 야외에 내놓는 방식이 성행하자, 한쪽에서는 이에 대한 반성이 일었다. 미술 작품이 놓이는 장소에 대한 고려가 전혀 없다는 비판이었다. 이에 1970년대 중반부터는 주변의 건축물과 풍경을 고려하는 공공미술이 새롭게 나타났다. 이 시기부터 건축가들이 공공미술 작업에 적극적으로 참여하기 시작했는데, 국내에서는 2010년대 들어 현대미술 분야에 건축가들이 뛰어드는 흐름이 생겨났다.

국립현대미술관 서울이 2013년 개관하며 미술관 야외 마당에 건축가를 대상으로 한 미술 프로젝트를 진행한 것이 건축과 미술의 만남을 가속화했다.

SoA는 2015년 현대카드가 후원하는 제2회 젊은 건축가 프로

그램에 〈지붕 감각〉이라는 작품으로 당선됐다. 갈대발을 유선형으로 지붕처럼 걸쳐놓은 것으로, 지붕을 두드리는 빗소리, 창에 덜컥거리는 바람 소리 등 아파트에 사는 도시인들이 잃어버린 지붕에 대한 감각을 환기시키는 작품이었다.

그들에게 건축 철학을 물었더니 이런 답이 돌아왔다.

"건축에서 중요한 건 건축 내부에서의 경험입니다. 내부를 어떻게 느끼느냐가 중요합니다. 저희는 건축물을 사용하는 사람들의 경험을 풍요롭게 하려고 비워내는 전략을 씁니다."(이치훈)

요약하자면 '비움으로써 풍요로워지는 공간'을 추구한다는 이야기. 그의 말을 듣고 보니 앞서 보았던 〈윤슬〉에도 이들의 건축 철학이 오롯이 담겨 있었다.

수면 위를 걷다
작품이 되는 타원의 광장

중랑 용마폭포공원 × 정지현 작가

타원본부

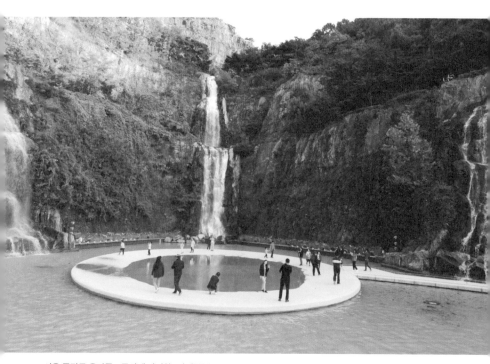

● 서울 중랑구 용마폭포공원에 자리한 〈타원본부〉, 2019(사진 : 중랑구청 제공)

● 정지현 작가

"중랑구 사람들은 승천하는 용을 세우지 않을까 했대요." 서울시가 공공미술 시민 아이디어 구현 프로젝트 1호 사업을 시행하면서 중랑구의 용마폭포공원을 대상지로 선정했을 때였다. 공공미술 패러다임을 바꾸기 위한 사업이었는데, 주민 사이에서는 이런 이야기가 돌았다고 한다. 절벽 사이 인공으로 조성된 폭포에서 떨어지는 물을 가두는 수조에 설치하는 것이라, 사람들은 '쌍팔년도'식 조형물 이미지를 떠올렸던 모양이다. 그러나 뻔한 건 미술이 아니다. 새로워야 미술이니까.

2019년 10월 개장식 때 사람들의 눈앞에 펼쳐진 공공미술 작품은 지금까지 보지 못한 새로운 것이었다. 노출 콘크리트로 만든 지름 30m 타원에 올챙이 꼬리 같은 길이 달린 모습. 사람들은 폭포 바로 앞, 수면 한가운데로 산책하듯 걸어 들어갈 수 있었다. 범죄 수사 드라마 제목에서 따온 것 같은 〈타원본부〉라는 그럴싸한 이름

이 붙여진 작품을 마주한 시민, 서울시·중랑구청 관계자 모두 무척이나 흡족해했다.

채석장 인공폭포
중랑구의 '허파' 됐지만

　　가을 단풍이 절정인 10월에 이곳을 찾았다. 기암절벽 위로 솟은 나무의 잎이 울긋불긋 물들어 설악산이 따로 없었다. 이 웅장한 절벽이 과거 채석장의 흔적이라니 상전벽해였다. 서울의 가난했던 동네 면목동에서 용도 폐기 됐던 채석장이, 우리 공공미술 역사에 기록될 작품을 품고 있는 현실은 드라마의 한 장면인 듯 느껴웠다.

　　중랑구에 있는 용마산(348m)은 돌산이라 개발경제 시대인 1961년부터 1988년까지 서울시의 골재 채취장으로 이용됐다. 다이너마이트 폭발로 인한 굉음, 휘날리는 돌가루, 매캐한 매연이 이 동네를 상징하다시피 했다.

　　소임을 다한 채석장을 서울시가 공원으로 조성한 것은 1991년이다. 역발상으로 1997년에는 불도저가 파헤친 흉한 돌산을 절벽 삼아 인공폭포까지 만들었다. 구룡폭포처럼 길게 내려오는 수직의 2단 폭포를 가운데 두고 좌우에 나이아가라폭포처럼 옆으로 퍼진 폭포를 포진시켰다. 3개가 한 세트인 이 폭포에는 동양 최대의 인공폭포라는 자랑이 뒤따랐다. 이곳은 이렇다 할 녹지가 없는 중랑구의 허파이자 주민의 쉼터, 각종 행사가 치러지는 무대가 됐다. 폭포를 배경으로 뛰어노는 아이들의 해맑은 표정을 담은 과거의 홍보

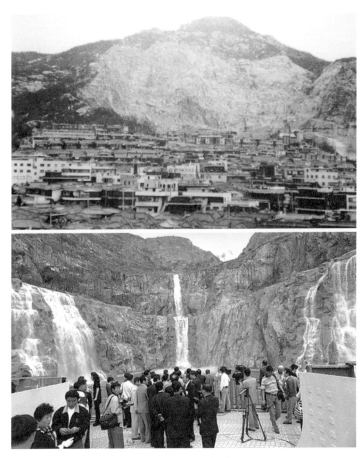

● 과거 채석장 모습과 1997년 인공폭포 조성 후 시험 가동하는 모습 (사진 : 중랑구청 제공)

사진이 그것을 잘 말해준다.

그러나 딱 거기까지였다. 장관을 이루는 폭포는 철제 울타리 너머로, 멀리서 구경해야 하는 대상에 그쳤다. 수영장 락스 냄새가 자동 연상되는 수조 바닥의 촌스러운 하늘색도 드라마 〈응답하라 1988〉 분위기를 강하게 풍겼다. 중랑구가 서울시 '서울은 미술관' 프로젝트에 응모한 것은 뭔지 모르게 미진한 이곳을 환골탈태하고 싶은 욕구가 자리했기 때문일 것이다.

33세 작가가 1호의
주인공이 되기까지

"겨우 서른셋이래." 용마폭포공원의 공공미술 당선자가 신진인 정지현(1986~) 작가라는 게 알려졌을 때 공공미술 시장에서는 하나의 사건으로 회자됐다. 공공미술의 큰 축을 이루는 건축물 미술작품 제도의 수혜자는 이른바 공공미술'꾼'들이었다. 전국에 비슷비슷한 작품이 난립하고 있고, 같은 작가의 자기 복제 같은 작품이 서울에서 지방 소도시까지 곳곳에 있다. 독일 뮌스터 조각 프로젝트를 출범시켰던 캐스퍼 쾨니히는 "(공공미술) 작품은 단순히 공간을 점령하는 것이 아니라 공간을 창조해야 한다. 공간을 더 넓히는 역할을 해야 한다"고 했지만 한국에서는 통하지 않았다.

그렇다면 정 작가는 어떻게 진입 장벽을 뚫고 새로운 공공미술 작품의 주인공이 될 수 있었을까. 아무래도 공은 서울시에 돌려야 할 거 같다. 서울시는 빤한 공공미술 제도를 개선하기 위해

2018년 이 프로젝트에 시동을 걸었다. 행정부의 재정 단위인 1년이라는 제약을 뛰어넘어 이례적으로 2년에 걸쳐 사업이 진행됐다. 1단계로 산하 구청을 상대로 대상지를 공모했다. 옥수역 고가하부 광장(성동구), 서울 어린이대공원(광진구), 용마폭포공원(중랑구)이 최종 3배수 후보에 올랐다. 2단계로는 후보지를 대상으로 시민 스토리를 공모한 뒤 스토리 선정작을 작품으로 구현할 작가를 뽑았다. 작가 선정 과정에서 3명의 큐레이터가 참여해 이들이 각각 작가를 추천하는 방식으로 진행됐다. 큐레이터-작가 러닝메이트 형식이었다. 전문가 심사와 시민 투표를 거쳐 최종으로 뽑힌 곳은 중랑구였다. 그렇게 탄생한 용마폭포공원의 〈타원본부〉는 스토리 공모 당선자인 면목동 옛 주민 이원복 씨, 큐레이터 이단지 씨, 정지현 작가의 삼박자가 빚어낸 결과물인 셈이다.

골재 채취가 끝물일 무렵 이곳에서 유년 시절을 보낸 이원복 씨는 또래 친구 12명과 '태극 13단'을 결성해 채석장 위 용마산 험한 바윗길을 날다람쥐처럼 뛰어다녔다. 채석장 입구에 파인 동굴을 '본부'라고 부르니 '정의의 특공대'라도 된 기분이 들었다. '나쁜 사람들을 물리쳐 면목동과 중랑구, 그리고 나아가서 서울시와 우리나라를 좀 더 깨끗하고 멋진 곳으로 만들어야 한다'는 뜻을 품고서 말이다. 중랑구의 스토리 공모 당선작에서 그는 이곳이 대한민국의 문화본부로 거듭나기를 희망한다고 썼다.

이렇듯 옛 주민의 추억이 어린 곳에 정지현 작가는 〈타원본부〉를 내놓았다. 뽐내듯 위로 치솟지 않은, 절벽과 폭포의 장관을 가리지 않도록 수면 위에 조용히 누운 노출 콘크리트 작품은 내부로 갈수록 옴폭해져 얕게 물을 담을 수 있다. "애들이 오면 '접시 물'에 들어가 첨벙첨벙 뛰어놀아요." 공원에서 일하는 환경미화원 아주머

● 〈타원본부〉에서 보는 폭포의 모습

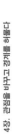

니가 말했다. 폭포의 물보라에 옷이 젖어도 기분 좋아지는 공간이다. 어느새 타원은 '접시'라는 애칭으로 불리고 있었다.

작품명은 이원복 씨의 어린 시절 이야기에서 따온 것이다. 움푹 파인 동굴을 완만하게 펼쳐 어른이 된 우리 모두를 위한 본부로 재탄생시킨다는 의미를 담았다. 정 작가는 "작은 길을 따라 들어가면 나오는 우리만의 기지, 시민들을 안아주는 것 같은 형태의 구조를 생각했다"고 말했다.

타원의 표면에는 직선과 곡선으로 된 추상화 패턴이 있다. 이 패턴은 작가가 제안해 2019년 7월 진행한 '시민들과 함께 그리는 물결 드로잉 워크숍'에서 아이들이 그린 물결 모양을 확대해서 새겨 넣은 것이다.

애써 만들고도

1년에 8개월은 접근 금지

정지현 작가는 한국예술종합학교 미술원에서 조형예술을 전공했다. 개인전 경험 4, 5회 정도 되는 신인이었다. 그런 신진 작가를 이단지 큐레이터가 추천한 이유는 정지현 작가의 작품 세계의 한 축에 거리 조형물에 대한 비판적 인식이 있었기 때문이다. 그걸 집약해서 보여준 전시가 2019년 아틀리에 에르메스에서 가진 개인전 '다목적 헨리'다. 여기서 헨리는 미술 교과서에도 나오는 영국 조각가 헨리 무어를 뜻한다. 장소의 맥락과 상관없이 헨리 무어의 작품과 비슷해 보이는 추상 조각들이 거리의 조형물로 널려 있는 현실에 대한 풍자를 담았다.

● 정지현, 〈에브리 해태〉, 2020, 기념비적 성격이 제거된 '일상을 사는 해태'를 제시한다
(사진 : 작가 제공)

서울시도 비슷한 반성에서 이 사업을 출발했다. 서울시 디자인 정책과 김백곤 학예연구사는 "시민 참여를 내걸어도 피상적 참여에 그치는 공공미술이 대부분이었다. 시민이 잠깐 체험하는 걸 참여라고 한다. 정말 시민이 중심이 되고 '시민의 목소리를 듣는 공공미술을 하자'는 취지에서 시작했다"며 사업 배경을 설명했다. 특히 영국에서 2005에서 2009년까지 4년에 걸쳐 전국에서 진행했던 '빅아트 프로젝트'가 모델이 됐다.

문제는 이렇게 혁신적인 시도로 탄생한 〈타원본부〉에 연중 5월에서 8월, 단 4개월만 접근이 가능하다는 점이다. 이 시기에만 폭포를 가동하기 때문이다. 이 작품은 폭포를 가동하지 않는 나머지 8개월 동안은 울타리 밖에서 관망하는 대상에 그친다. 이에 대해 정지현 작가는 말했다.

"굳이 폭포를 가동하지 않더라도, 수조에 물을 채우지 않더라

도 〈타원본부〉를 얼마든지 활용할 수 있어요. 타원 위에서 무용 퍼포먼스나 마임, 연극 등이 충분히 가능하지요. 사람의 행위가 들어감으로써 완성되는 작품이거든요."

볕 좋은 가을, 〈타원본부〉에서 펼쳐지는 거리의 무용이 보고 싶다는 생각이 든다.

쇠락한 70년대 '타워팰리스' 아래
예술이 흐르는 물빛 길

서대문 유진상가 × 공공예술 공간

홍제유연

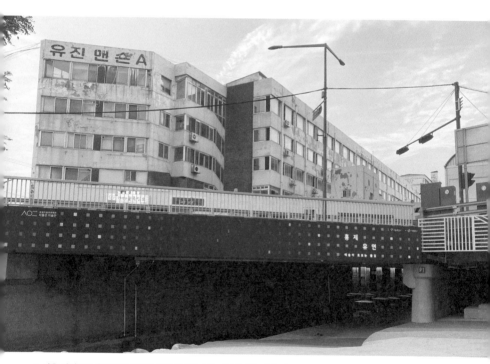

● 서울 서대문구 홍제동에 위치한 유진상가(유진맨숀)와 '홍제유연' 출입구

● 유진상가 하부 과거 사진

계절이 여름에서 겨울로 달려가는 사이, 홍제천의 공공예술 공간 '홍제유연'은 사람들 사이에서 입소문이 나면서 꼭 한번 가볼 만한 명소가 되었다. 소문을 듣고 찾아오는 사람들뿐 아니라 아마추어 사진작가들이 즐겨 찾는 출사 장소가 됐다. 어두컴컴한 기둥 위를 흐르는 LED 조명 예술은 육안으로도 예쁘지만 사진으로는 더 멋지게 나왔다. 콘크리트의 거친 맛과 조명의 화려함이 묘한 궁합을 만들어냈고, 바닥에 흐르는 물에 반사된 조명이 사진의 효과를 배가시켰다. 그야말로 SNS에 올리기에 딱 좋은 풍경이다. 인스타그램에 '홍제유연'을 검색하면 이미 천 개가 넘는 사진이 올라와 있었다. 홍제유연(弘濟流緣)은 50년 만에 물길이 다시 이어진, 유진상가 지하의 홍제천 예술 공간을 부르는 이름이다. 한자로 흐를 '유(流)'와 만날 '연(緣)'을 써서 이음과 화합의 뜻을 담았다. 한마디로 예술이 흐르는 물길이다.

● 팀코워크와 염상훈이 만든 야외 쉼터 〈두두룩터〉와 홍제초등학교와 인왕초등학교 학생 20명의 그림을 모아 벽화로 제작한 팀코워크의 〈홍제유연 미래 생태계〉(사진 : 서울시 제공)

1월의 어느 날, 겨울비가 내린 뒤 홍제천에는 제법 물이 가득했다. 2020년 여름 개장했을 때 훅 끼치던 시궁창 냄새는 말끔히 사라졌다. 그때는 초록이 가득한 개울에 다리 긴 새가 날아와 목을 축이며 달력 사진 같은 풍광을 연출했고, 겨울에는 생태 하천이 주는 푸근한 자연의 맛이 살아 있었다. 6개월여 만에 다시 찾은 그곳에서는 아마추어 사진가들이 카메라 셔터를 누르는 모습을 볼 수 있었다. 근현대사의 상흔을 예술로 치유하고자 만들어진 공공예술의 현장은 사람들 사이에 스며들고 있었다.

서울 서대문구 홍은동 유진상가 아파트는 흐르는 물 위에 건설됐다. 북한산에서 발원해 한강으로 흘러드는 홍제천은 유진상가 하부 250m 구간에서 유일하게 통행이 막혔다. 그렇게 단절됐던 하천 길은 50년 만인 2019년 3월 개통돼 산책로로 조성됐다. 그리고 뻥 뚫린 지하 하천 공간을 무대 삼아 2020년 7월에 공공미술 전시 '홍제유연'이 열린 것이다.

홍제유연은 서울시가 외부 전문가와 함께 꾸리는 '서울은 미술관' 프로그램 2호로 조성됐다. 장석준 미술 기획자가 예술 기획을 맡아 1년여 준비 끝에 탄생했다. 디자인 그룹 팀코워크(Team Co-Work), 뮌(Mioon), 염상훈, 윤형민, 진기종, 홍초선 등 작가 6팀이 참여해 설치 작품, 사운드 아트, 홀로그램, 조명 예술 등을 선보였다. 상가를 떠받치는 100여 개의 콘크리트 기둥, 그 사이를 흐르는 물길과 징검다리, 하천변 보행로, 터널 속 같은 적당한 어둠 등 어디에도 없는 지형적 조건을 바탕 삼아 예술이 흐른다.

● 상층부가 잘린 B동 건물 위로 고가도로가 지나가는 유진상가(유진맨숀)의 모습

유진상가 아파트

영욕의 역사

　　이 공공예술을 제대로 음미하려면 유진상가의 역사를 알면 좋다. 유진상가는 1970년대 남북 간 냉전과 개발경제 시대의 상징 같은 건물이다.

　　유진상가는 개천을 덮은 시유지에 폭 50m, 길이 200m로 지어졌다. 건물의 하중을 지지하기 위해 개천에는 120여 개의 기둥이 박혔다. 그런데 애초에 개천 위에 상가아파트를 짓는다는 게 말이 되는 일인가. 민주화된 지금으로서는 불가능하지만 '안 되면 되게 하라'던 1960~1970년대 박정희 시대에는 충분히 가능한 일이었다. 반공 논리면 모든 게 통하던 시절이었다.

　　유진상가는 북한의 침략을 대비한 방어 기지로 건설됐다. 1968년

에 일어난 간첩 김신조 침투 사건이 결정적 계기가 됐다. 그해 1월 21일 김신조 일당이 북에서 내려와 청와대 습격을 시도했다. 불발로 끝났지만 자하문 초소 인근에서 접전이 벌어지며 청와대 안전에 대한 우려를 키웠다. 청와대 뒤 북악산에는 그날 우리 군경과 무장 공비 사이의 치열한 교전을 보여주는, 총탄을 15발이나 받아낸 '1·21사태 소나무'도 있다.

안보 불안에 응답하듯 등장한 것이 유진상가였다. 박정희 시대의 대표 건축가 김수근이 세운상가를 세우고 불과 3년 뒤인 1970년에 들어섰다. 당시 관급 공사를 많이 수주하던 신성건설이 시공을 맡았다. 유진상가가 들어선 곳은 북한군이 구파발을 뚫고 남하할 경우 최후에서 저지해야 하는 수도권 방어선에 속했다. 그래서 처음부터 군사시설물 역할을 할 수 있도록 설계됐다. 1층 가로변에 세워진 거대한 기둥(필로티)이 그 예다. 유사시 아군 탱크 진지로 쓰일 수 있게끔 기둥 간격이 아주 넓다. 입주한 지 30년 됐다는 최언열 씨는 이렇게 말했다.

"유사시엔 건물도 폭파해 방어벽으로 써서 대남 침입을 저지할 수 있고요. 초창기엔 아파트 꼭대기 층에 대공포도 있었다고 합디다."

반공아파트였지만 당시로서는 부의 상징 같은 주택 형태를 띠고 있었다. 외벽에 검은 고딕체로 쓴 유진맨숀A의 '맨숀'은 그 당시 넓고 큰 아파트를 뜻하는 영어 단어 발음이었다. 유진상가는 주상복합아파트의 원조다. 건축가 강승현의 석사논문 「1960~1970년대 서울 상가아파트에 관한 연구」에 따르면 저층부의 상가 부분과 상층부의 주거 부분으로 구성된 상가아파트는 1960년대 말~1970년대 초 한국에서 반짝 유행했던 주거 양식이다. 1970년대

• 중정을 사이에 두고 외관에서 대조를 보이는 A동과 B동

강남에 대단지 아파트가 들어서기 전 최초로 등장한 복합 집합주택인 것이다. 주로 간선도로변, 교차로 등에 위치해 도시 미관을 개선하는 '전시 효과'를 담당했다. 세운상가, 낙원상가, 유진상가, 원일아파트, 남아현아파트, 영진상가아파트 등이 대표적이다.

강남 개발 이전까지 유진상가는 초호화 아파트였다. 서울에서도 아파트 구경하기 어려운 시절, 이곳은 실평수 109~221㎡(33~67평)의 중대형으로 구성된 주상복합아파트였다. 2000년대 가격이 가장 비쌌던 주상복합아파트 타워팰리스에 비유된다. 고 김영관 주베트남 대사, 가수 김세레나, 배우 윤정희 등 군 장성과 중앙정보부 사람들, 청와대 직원, 연예인 등 내로라하는 사람이 이곳에 살았다. 하지만 강남이 본격적으로 개발되면서 강북의 초호화 아파트는 쇠락의 길로 들어섰다.

모진 운명은 한 번 더 찾아왔다. 유진상가는 총 5층으로 1층이

상가, 나머지 4개 층이 아파트로 돼 있다. 아파트는 A동과 B동이 중정을 사이에 두고 '11'자형으로 쌍둥이처럼 마주 보고 있다. 1992년 내부순환로 공사가 시작되었는데, B동 아파트를 관통하게끔 설계된 것이다. 머리 위로 고가도로가 지나가는 형국이었다. B동 주민들이 이주 보상을 요구했고 결국 보상이 완료되며 1997년 B동 아파트 위 2개 층이 철거됐다. 주거용 아파트는 A동 91세대만 남았다. B동은 서울시 소유로 넘어간 뒤 리모델링을 거쳐 창업보육센터, 50플러스센터, 취업지원센터, 혁신교육센터 등이 입주해 공공건물의 기능을 하고 있다.

화려했던 과거는 갔다. 유진상가 아파트는 시간이 흐르며 퇴락해 구청장 선거가 있을 때마다 '유진상가 아파트 철거'가 후보 공약으로 나올 정도로 흉물 처지가 되었다. 시대가 달라져 도심 생태가 화두로 떠오르며 홍제천도 정비됐다. 천변으로 산책로가 조성됐을 때에도, 유진상가 아래를 흐르는 250m 구간만은 진입이 막혀 있었다. 그러다 마침내 뻥 뚫린 지금 그곳에 예술이 흐르고 있는 것이다.

근현대사의
상처를 보듬는 예술

어떤 작품들이 있을까. 홍제천 개울물이 유진상가 하부로 흘러들어가는 순간부터 어둠을 배경 삼아, 'ㅁ'자 형태의 빛이 색색으로 바뀌며 멀어졌다 가까워온다. 이곳의 시그니처 같은 작품이 된 팀코워크의 조명 예술 작품 〈온기〉다. 이

● 팀코워크, 〈온기溫氣〉(사진 : 서울시 제공)

작품은 줄지어 늘어선 기둥을 스크린 삼아 흰색, 노란색, 주황색 등 여러 색의 LED 라이트 바가 무한대로 뻗어가는 것 같은 착시를 일으키는데, 만약 도열한 기둥이 없었다면 설치가 불가능했을 작품이다. 빛은 'ㅁ'자 형태다. 기둥에 'ㅠ'자 형태로 만들었지만 그 무늬가 데칼코마니처럼 물에 비치며 관람객에게는 'ㅁ'자로 보인다. 작품이 설치된 200여 미터 구간에는 중간에 오롯이 작품을 감상할 수 있는 징검돌을 놓아 명상의 공간처럼 만들었다. 현란한 빛 예술이 아니라 나를 돌아보게 하는 작품인 것이다.

　　설치미술가 윤형민의 작품도 빛이 반사해 수면에 비치는 효과를 한껏 살렸다. 커다란 한자 글씨 '明(명)'과 '陰(음)'이 각각 뚝 떨어진 채 인공과 자연을 상징하듯 기둥에 매달려 물에 비친다. 물에 비친 글자가 제대로 된 글자이며, 매달린 글자는 반전이 되어 있어 의외의 즐거움을 준다. 어둠 속에 매달린 커다란 글자 하나가 갖는 힘

● 윤형민, 〈SunMoonMoonSun〉; 〈Um...〉(사진 : 서울시 제공)

• 뮌, 〈흐르는 빛, 빛의 서사〉: 진기종, 〈미장센 홍제연가〉

은 꽤 크다. 마치 2개의 달을 보는 것 같다.

　콘크리트 기둥은 작품을 매달거나 투사시킬 마땅한 벽이 없는 지하 공간에서 아주 요긴하게 쓰였다. 뮌은 홍제천 일대의 과거와 현재를 보여주는 이미지의 파편들을 기둥과 보행로 바닥에 투사한다. 중국 사신의 얼굴 이미지에는 조선시대 중국 사신이 머물던 홍제원(洪濟院)에서 유래한 동네 명칭 이야기가, 머리 감는 여성과 세 검정 정자는 청나라에 끌려갔다 돌아온 조선의 '환향녀' 이야기가, 건물과 탱크 이미지에서 냉전 시대 건설된 유진상가의 탄생사가, 문짝에서는 홍은동 문짝거리의 역사가 숨어 있다. 시시각각 변하는 이미지가 만들어내는 빛의 서사다.

　진기종 작가는 생명의 탄생과 생태계 순환의 의미를 담은 이미지를 홀로그램 영상으로 만들었다. 물, 불, 풀 꽃, 새 등 유기물과 동식물의 이미지가 공중에 환영처럼 떠 있어 생명에 대한 외경심을 느끼게 한다. 진 작가는 "처음 작품 구상을 위해 리서치하러 이곳에 왔을 때 50년간 어둠 속에 갇혀 있던 생태계가 사라지지 않고 형성돼 있는 걸 보고 놀랐다"며 "그때 느낀 경외감을 관람객과 나누고 싶었다"고 말했다.

　개천 옆으로 난 200미터 길 위에는 빛이 만들어낸 동그라미가 두 줄로 변주하며 이어진다. 이 작품은 팀코워크의 〈숨길〉인데, 동그라미 안에 숲 그림자가 어른거려, 숲속을 걷는 기분이 나도록 했다. 작품 주변에선 소리와 음악이 나온다. 우주의 공명 같은 소리, 명상을 돕는 소리, 자연에서 채집한 물소리·바람소리 등 작품의 성격에 맞게 미세하게 차이 나는데, 사운드 아티스트 홍초선이 제작했다. "젊은 세대는 그 빛을 배경으로 인증 숏을 찍으며 스타가 된

● 팀코워크, 〈숨길〉(사진 : 서울시 제공)

기분을 맛보지요. 어르신들은 또 다른 거 같아요. 동네 할아버지 한
분은 '내 인생에서 이렇게 주인공이 되는 순간도 있구나, 고맙다'
하며 울컥해하시더라고요." 장석준 기획자의 말이다.

　하부 공간의 처음과 끝은 주민이 참여하는 프로젝트로 장식했
다. 입구에 설치된 〈홍제 마니차〉는 '내 인생의 빛나는 순간, 내 인
생의 빛'을 주제로 시민 천여 명이 쓴 메시지를 담았다. 반대편 끝
에는 아이들이 그린 그림을 벽에 프린트해 동굴벽화처럼 만들었
다. 형광색으로 표시한 이미지들은 함께 비치된 자외선(UV라이트)
봉으로 비춰야 제대로 보여 마치 동굴을 탐험하는 기분을 느끼게
해준다.
　홍제천 물길에 흐르는 빛의 예술에서 느껴지는 건 절제미다.
대중의 눈높이에 맞춰 어렵지 않게 풀었지만 그렇다고 해서 현란하

● 천여 명의 시민이 참여한 작품 〈홍제 마니摩尼차〉(사진 : 서울시 제공)

지는 않다. 관광지에서 흔히 볼 수 있는 반짝반짝 알록달록 화려한 미디어 파사드를 상상하고 갔다가는 실망할 수 있다. 예술이 관람객에게 주고 싶은 것은 화려한 만족감이 아니다. 예술을 통해 나를, 사회를 돌아보는 시간이다. 이곳의 예술도 그렇다.

속도의 지하철에서 만나는
쉼표의 예술

녹사평역 × 공공미술 프로젝트

지하예술정원

● 서울지하철 6호선 녹사평(용산구청)역 중앙 홀에 설치된 〈댄스 오브 라이트〉, 2019

● 여러 작품들이 전시되어 있는 지하 4층 전경
(사진 : 서울시 제공)

　2월의 어느 주말. 커플룩인 듯 똑
같은 검은색 롱 패딩을 입은 이십대 남녀가 고개를 젖힌 채 스마트
폰으로 사진을 찍고 있었다. 둘의 눈길을 사로잡은 건 천장에 무지
개처럼 걸린 그물이었다. 그물은 빨랫줄에 널어놓은 이불처럼 걸려
있다. 전체적으로 은은한 초록 톤이지만 자세히 보면 빨주노초파남
보 여러 색깔이 섞여 있다.

　여자가 "(형광등) 불빛에 반사돼 꼭 무지개가 피어나는 것 같은
느낌이에요"라고 말하자 남자는 "자주 이 역을 다녔지만 이게 눈에
들어온 것은 처음"이라며 한마디 거들었다. 그도 그럴 것이 이곳은
미술관이 아니라 지하철역이다. 지하철역에서 우리는 목적지를 향
해 급하게 타고 급하게 내린다. 그러다 어느 날 문득 평소에는 눈에
들어오지 않던 작품들이 별안간 눈에 들어올 때가 있다.

● 조소희, 〈녹사평, 여기…〉(사진 : 서울시 제공)

녹사평역에 설치된 조소희(1971~) 작가의 설치미술 작품 〈녹사평, 여기…〉는 그렇게 어느 날 두 청춘에게 말을 건넸다. '바쁘게 걷지 말고 한 번쯤 멈춰서 여기 예술 작품을 봐달라'면서. 어쩌면 둘은 근처 핫플레이스인 경리단길에서 기분 좋은 데이트를 마친 뒤라 마음이 열려 있었는지 모른다. 그렇다 해도 알루미늄 와이어로 성기게 짠 그물이 겹겹이 매달려 있는 모습은 매력적이다. 다양한 색이 서로 겹쳐져 무지개가 안개처럼 피어나는 듯해서 볼수록 빠져든다.

서울지하철 6호선 녹사평역이 '예술이 있는 지하철역'을 표방하고 국내외 작가와 건축가들의 예술 작품을 설치한 것은 2019년 3월이다. 서울시가 전문가들과 함께 꾸리는 공공미술 프로젝트 '서울은 미술관' 프로그램에 녹사평역이 대상지로 선정됐다. 건축가이자 미술 기획자인 이재준이 기획을 맡은 이 공공미술 프로젝트의

● 지하 4층 에스컬레이터 양옆에 있는 '시간의 정원'(사진: 서울시 제공)

제목은 '지하예술정원'이다. 국내외 작가 총 6명의 작품이 역사 구석구석에 숨어 있다. 바쁘게 이동하는 사람에게는 눈에 띄지 않을 수 있다. 어느 날 삶의 속도를 내려놓을 때 비로소 작품들이 앞의 커플에게 그랬던 것처럼 수줍은 표정을 지으며 다가올 것이다.

작품은 전체적으로 '식물'과 연관 있다. 공공미술은 그 장소가 갖는 성격, 즉 '장소성'을 살려야 한다. 역명인 '녹사평(綠莎坪)'은 서울 용산구에 있던 조선시대의 지명이다. '푸른(綠) 풀(莎)이 무성한 들판(坪)'을 뜻한다. 조선시대 고종 때까지만 하더라도 이 일대는 잡초가 무성해 사람이 거의 살지 않았다. 녹사평이라는 이름은 여기서 유래한다. 2000년 8월 지하철 6호선이 개통하면서 옛 이름을 살려 녹사평역이 되었다.

사실 이 일대는 역사적으로 보면 비운의 땅이라 할 수 있다. 일제강점기 들어서 일본 군대가 주둔했고, 해방 이후에는 미군이 주

둔했다. 100년 이상 우리의 땅이 아니었던 곳, 녹사평은 그 용산을 일컫는 지역이다. 녹사평역은 앞으로 용산민족공원으로 거듭날 옛 용산미군기지의 정중앙을 동서로 관통한다.

276

작품 감상은
지하에서 지상으로

작품 감상은 지하철에서 내려 지상으로 올라가는 순서로 하는 것이 좋다. 어떤 작품은 올려다볼 때 제맛이 나기 때문이다. 출발은 지하 5층 승강장이다.

지하 5층에는 김원진(1988~) 작가의 〈깊이의 동굴 – 순간의 연대기〉가 있다. 초록색 추상화 같은 벽화가 여러 군데 있는데, 이 벽화들이 바로 그 작품이다. 기억 저편의 아련한 녹색 추억을 건드리는 이 추상화는 독특한 방식으로 제작됐다. 작가는 장지에 색연필로 풍경을 그린다. 그러곤 세로 1mm 두께로 가늘게 잘라낸다. 이어서 이걸 잘라낸 순서대로, 그러나 위아래는 어긋나게 이어 붙인다. 과거 어느 날의 풍경을 시간이 지나서 회상해보면 미세하게 떨리거나 한참 어긋나 있는 것을 알 수 있다. 이 작품은 그걸 비유하는 듯하다. 풀의 인생도 그렇게 반복의 연속이다. 지하철을 오가는 우리 삶도 매일의 반복이다. 그런 반복 속에서도 순간순간 새로운 가능성을 찾기를 희망하는 마음이 작품 속에 담겼다.

작품의 실제 크기는 이곳에 전시된 것보다 훨씬 작다. 공공미술인 만큼 원래 작품(원화)을 10배로 확대한 뒤 사진처럼 프린트해 대형 벽화 같은 효과를 냈다. 1mm로 자른 간격이 1cm로 뻥튀기 되

● 김원진, 〈깊이의 동굴 ─ 순간의 연대기〉 벽화와 원화, 지하 5층 승강장(사진 : 서울시 제공)

어 새로운 느낌을 준다. 풀은 자라고 스러진다. 승강장 양쪽 끝에 걸어둔 원화가 있으니 그것도 놓치지 말기를.

이제 지하 4층으로 올라가자. 그곳에서는 작가 4명의 작품을 한꺼번에 만날 수 있다. 계단보다는 에스컬레이터를 권한다. 천천히 위로 올라갈수록 그물 작품이 내게로 가까이 내려오는 듯한 그 느낌이 재미있다. 이 작품에서 사용한 코바늘뜨기의 느리고 반복적인 수작업은 식물의 증식과 자라남을 은유한다.

조소희 작가는 프랑스 유학 시절 식탁 위의 재봉실 한 가닥이 만들어내는 조형적 아름다움에 '눈뜬' 뒤 이후 실을 매체로 삼아 작업하고 있다. 그런데 이 작품에 쓰인 재료는 일반적인 실이 아니라 알루미늄 실이다. 처음엔 평소처럼 쓰는 재료를 사용하려 했다. 하지만 화재 위험에 대비해야 한다는 소방법을 따르기 위해 방염이 되는 알루미늄 실을 찾아낸 것이다. 알루미늄 금속성의 빛을 반사하는 효과 덕분에 작품은 마치 안개 위에 피어난 무지개 같다.

에스컬레이터를 타고 올라오면 오른쪽으로 밤색 나무 기둥이 빽빽이 서 있는 걸 볼 수 있다. 이걸 작품이라고 생각하는 사람은 많지 않을 거 같다. 벽화도 설치 작품도 아닌 체험하는 공간으로써의 작품이기 때문이다. 서울시립대 조경학과 교수인 김아연(1972~) 작가의 〈숲 갤러리〉는 3~4m 높이의 커다란 목재 기둥을 빽빽하게 세운 작품이다. 그 인상이 마치 소나무 숲 같다. 소나무 숲에는 소나무뿐 아니라 때죽나무, 신갈나무, 단풍나무 등 다른 수종이 어울려 살아가는 걸 상징하기 위해 색과 규격이 다른 다양한 목재가 사용됐다. 일부러 삐딱하게 세운 기둥도 있다. 길이 40m가 되는 이 기다란 공간 안을 산책하는 기분으로 걷다 보면 중간중간 타원형의

● 김아연, 〈숲 갤러리〉, 지하 4층(사진: 서울시 제공)

쉼터를 만나게 된다. 보지만 말고 숲에서처럼 쉬고 때로는 활용하기를 원하는 작품이다. 그래서 이곳에서는 시 낭송회, 재즈 콘서트, 무용 공연 등이 열린다.

이 두 작품만 보고 개찰구를 빠져나가기엔 이르다. 작품이 하나 더 있다. 개찰구를 가로질러 〈숲 갤러리〉 맞은편에 담벼락 이미지가 이어져 있다. 정희우(1973~) 작가의 〈담의 시간들〉이다. 얼핏 사진으로 보이지만 탁본한 걸 실사 크기로 출력했다.

정희우 작가는 작품 의뢰를 받고 녹사평역 주변을 조사했다. 6호선이 이어지는 지상의 이태원로 주변은 온통 담뿐이었다. 옛 용산기지를 둘러싼 담이었다. 작가는 문득 담의 의미를 생각해보기로 했다. 그리고 풍경을 차단하긴 하지만 그 자체로 시대를 담고 있는 담의 새로운 면을 발견한다. 마름모꼴로 쌓은 돌은 일제강점기에

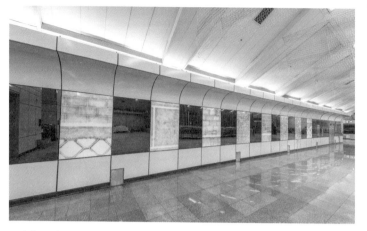

● 정희우, 〈담의 시간들〉, 지하 4층(사진: 서울시 제공)

축조한 것이 분명할 테고, 그 위에 쌓은 시멘트 담은 한국전쟁 이후 미군이 주둔하며 만든 게 분명했다. 담이 보여주는 근대사를 작품으로 해야겠다고 생각한 작가는 녹사평역 주변과 용산미군기지 안의 담을 돌아다니며 탁본했다.

미군기지 내 위수감옥(일제강점기 군형법을 어긴 일본 군인 및 군속을 가두기 위해 설치)에는 한국전쟁 때 박힌 총탄 자국이 있어 역사의 상처처럼 다가왔다. 민가의 옹벽에는 담쟁이넝쿨이 아름다웠다. 그런 걸 탁본한 뒤 일대일 사이즈로 코팅 출력해 8점을 걸었다. 정희우 작가는 도로표지판, 아파트 담, 간판 등을 한지로 탁본하는 작가로 알려져 있다. 남북출입사무소 앞의 도로 표시 '개성'을 탁본한 것이 대표적인 예다. 그는 크기를 줄였다 키웠다 하는 사진과 달리 대상 그 자체를 정직하게 재현하는 탁본이 매력적이라고 했다.

● 정진수, 〈흐름流〉, 지하 4층(사진 : 서울시 제공)

개찰구를
빠져나오면

　　지하 4층의 개찰구를 빠져나오면 또 다른 작품이 기다린다. 지상으로 올라가기 위해 반드시 통과해야 하는 넓은 통로의 양쪽에 각각 6개 채널로 된 영상이 있다. 정진수(1988~) 작가의 작품 〈흐름〉이다.

　　그는 '비틀비틀 걸어가는 나의 다리 / 오늘도 의미 없는 또 하루가 흘러가죠'라는 노랫말로 유명한 인디밴드 혁오의 〈위잉위잉〉 뮤직비디오를 감독하기도 했다. 영상에는 그가 자연과 일상에서 채집한 아주 느린 풍경이 흐른다. 흘러가는 강물과 그 강물에서 흔들리는 풀, 롤러스케이트, 지하철을 오가는 사람들……. 그런 이미지의 파편이 제 속도보다 느리게 흐른다. 느리게 흐르는 영상은 우리 보

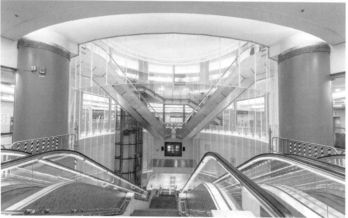

● 나루세 유리 & 이노쿠마 준, 〈댄스 오브 라이트Dance of Light〉(사진: 서울시 제공)

고 천천히 걸어가라고 말하는 것 같다. 하지만 바삐 걷는 사람들은 좀처럼 그 영상에 눈길을 두지 못한다.

이제 마지막 작품이 남았다. 지하 4층에서 지하 1층으로 올라가는 내내 에스컬레이터 주위를 원통형으로 감싼 흰색의 철제 구조물을 볼 수 있을 것이다. 국제 지명 공모를 거친 두 일본 건축가 나루세 유리(成瀬友梨, 1979~), 이노쿠마 준(猪熊純, 1979~)이 공조한 작품이다. 두 사람은 녹사평 역사의 자랑거리인 돔형의 유리 천장에서 지하 4층까지 자연 채광이 되는 아트리움을 '익스펜디드 메탈'이라는 건축자재를 활용해 감쌌다.

다이아몬드형 짜임새의 메탈은 그 성긴 구조 때문에 날씨에 따라, 시간에 따라 다른 이미지를 만들어낸다. 특히 햇빛이 환한 날에는 햇빛이 투과한 돔의 실루엣이 원통형 구조물에 어른거리는 모습이 멋지다. 그래서 작품 제목이 '빛의 댄스'인 걸까. 구조물은 에스컬레이터 주변을 완전히 감싼 게 아니라 군데군데 사각형을 도려낸 듯 비워두어 리듬감이 느껴진다.

녹사평역은
어떻게 미술관이 됐을까

이 거대한 돔 작품은 녹사평역의 탄생에 대한 열쇠를 쥐고 있다. 녹사평역은 서울지하철 5~8호선 역사 가운데 가장 많은 건설 비용이 들어갔다. 규모가 통상의 신설 역사의 2~3배였고, 원형 돔의 중정은 지름 21m 깊이 35m나 된다.

이런 유리 돔을 갖춘 역사는 전국에서도 유일하지만 전 세계에서
도 유례를 찾아보기 어렵다. 이는 1999~2002년 서울시정 4개년 계
획에 따라 서울시청을 용산으로 이전하려던 계획 때문이다. 용산에
신도심의 역할을 줘서, 시청도 옮기고 국제도시화하면서 강북 전
체를 어우르며 경제 발전을 시키자는 구상이었다. 이 역에 3호선과
9호선 환승역 신설도 계획했지만 서울시청 용산 이전이 백지화되
면서 녹사평역 역사는 쓸모에 비해 너무 커졌다.

서울교통공사가 서울은 미술관 프로그램에 공모한 것은 그런
이유에서일 것 같다. 서울교통공사는 지하 승강장 기둥을 차분한
회색으로 새로 페인트칠하고 광고판을 없애는 등 예술 작품을 위해
여러 배려를 했다. 그럼에도 미술이 미술관을 벗어나 거리로 나올
때는 소방법, 안전 규칙 등 고려해야 할 요소가 적지 않다.

조소희 작가는 "처음엔 천장을 감싸거나 좀 더 촘촘하게 코바
느질하고 싶었다. 하지만 소방법상 스프링클러가 작동할 때 물이
제대로 분사되지 못하면 안 되기 때문에 방향을 수정해야 했다. 안
전의 문제가 있어 실로 짠 천을 더 길게 늘어뜨릴 수도 없었다"고
했다. "작품은 미술관에서 전시할 때와 달리 공공의 영역으로 나오
면 고려할 것이 너무 많은 것 같다. 저로서는 큰 도전이었다. 서울
시, 소방서, 서울교통공사, 역장 등 여러 이해관계자와 조율해 작
품이 산으로 가지 않고 원했던 이미지를 지킬 수 있어 기쁘다"라고
했다.

역사 안으로 들어온 작품이 갖는 한계는 적지 않다. 작품 옆에
큼지막하게 붙은 코로나19 방역 지침 안내판, 개찰구의 번쩍거리
는 스테인리스 프레임 등 시각을 어지럽히는 요소들이 오롯이 작품
감상하는 것을 방해한다. 주변을 톤 다운시킴으로써 작품이 더 부

각될 수 있었더라면, 그래서 작품이 "발길을 멈추고 나를 한번 봐달라"고 좀 더 적극적으로 말을 건넸으면 하는 아쉬움은 여전히 남아있다.

　　　　　　　　이상한 일이었다. 언제부턴가 거
리의 조각들이 숨어 있기라도 했던 것처럼 불쑥불쑥 튀어나왔다.
점심을 먹기 위해 자주 가는 식당 건물 앞에, 광화문 뒷길에 있던
조각물이 눈에 들어왔다. 늘, 거기 있었겠지만 전에는 관심도 갖지
않았던 것들이었다. 『국민일보』에 생활 속 미술 현장을 소개하는
'궁금한 미술'을 연재하면서부터 생긴 변화였다.
　　'궁금한 미술'은 굳이 미술관에 가지 않아도 거리에서 쉽게 볼
수 있는 미술 작품인 조형물을 소개하는 의도로 기획됐다. 이 작품
의 작가는 누구고, 작품의 어느 부분이 미학적으로 뛰어난지, 또 작
품이 어떤 배경에서 생겨났는지 등에 대해 친절하게 이야기해줌으
로써 미술에 대한 일반인의 관심을 넓히고자 했다.
　　거리 조형물은 대부분이 '건축물 미술작품 제도'로 생겨났다.
하지만 법을 만들어놓고도 관리가 부실하고 제도에 허점이 있어 이

렇게 만들어진 조형물들은 흉물이 되어가고 있었다. 그런 현실을 파헤치는 기획 기사를 쓴 뒤부터 조형물이 눈에 들어오는 현상이 더욱 심해졌다.

그러나 안타깝게도 내 앞에서 갑자기 존재감을 드러낸 조각들은 조형적으로 좋은 미술 작품은 아니었다. 어디서 본 듯한 그저 그런 작품들이었다. 20세기 영국 조각가 헨리 무어 작품과 비슷한 추상 조각이 많았다. 이에 문제의식을 가진 정지현 작가가 '다목적 헨리'라고 비꼴 만도 했다. 건축물 미술작품은 제도상의 허점 탓에 소수 작가가 시장을 독과점하며 엇비슷한 작품이 전국 곳곳에 설치된다거나 혹은 관리 부실로 방치되고 있었다. 작품에 중국집 전화번호 스티커가 붙거나 작품 설치 장소가 쓰레기 적치장이 되고 있는 현실을 파헤친 기사를 본 독자들은 다음과 같이 이야기하며 공감했다. "1% 만든다고 돈 퍼붓고 끝나면 흉물 되는 것 말고 나무 한 그루라도 더 심어요, 벤치도 만들고." 아, 정말 조형물에 돈 쓰는 대신에 나무를 심도록 해야 할까, 정말 대안은 없는 걸까?

'문화예술진흥법'에 근거하는 건축물 미술작품은 각 지방자치단체가 조례를 제정해 실제로 신축 빌딩에 설치될 미술품을 건축주의 신청을 받아 사전에 심사하고 설치 여부를 관리한다. 서울시와 경기도는 1972년에 제정돼 어느새 약 50년이 된 이 건축물 미술작품 제도가 현장에서 개선될 수 있도록 조례를 다듬었다. 나는 두 지자체의 제도 개선 노력이 충분한지, 더 좋은 방법은 없는지 고민하며 내친김에 연구 논문을 썼다. 연구 결과는 「건축물 미술작품 제도 개선을 위한 서울시와 경기도 사례 연구」(『예술경영연구』, 2020)에 실렸다.

논문 내용을 간단히 요약하면 이렇다. 서울시와 경기도는 방식은 다르지만 건축물 미술작품 심의 제도를 깐깐하게 바꾸었다. 서울시는 2017년 11월부터 건축물 미술작품 심의위원회의 구성 방식을 기존의 80명 풀제에서 20명 고정위원제로 바꿨다. 풀제에서는 심의마다 7~13인의 위원이 윤번제로 심의에 들어가다 보니 미술 작품 심의를 신청한 조각가나 화가들이 심의위원을 파악해 부정 청탁을 하거나 로비하는 일이 비일비재했기 때문이다. 경기도는 2019년 6월 개선된 내용을 시행했다. 심의위원회의 80명 이내 풀제는 유지했지만, 심의위원장을 매 심의마다 위원 가운데 호선하던 방식을 버리고 도지사가 위촉한 위원장 및 부위원장이 매 심의에 포함되도록 했다. 내용은 다소 차이가 있지만 서울시와 경기도 모두 심의가 더 깐깐해지도록 제도를 개선했다. 제도 개선 이후 소수 작가가 시장을 장악하는 독과점이 해소되었고, 그러면서 새로운 얼굴들의 진입 기회가 확대되는 등 긍정적 효과가 나타났다. 미디어 아트를 하는 정정주 작가, 설치미술가 김승영 작가 등이 아파트와 오피스텔에 미술 작품을 설치할 수 있었던 것은 이런 제도 개선 덕분이다.

생애 주기 도입이
필요한 이유

그럼에도 많은 문제가 남는다. 건축물 미술작품의 유형이 여전히 전통적인 조각 위주로 흐르고 있기 때문이다. 이미 서구에서는 거리 조형물이 미술관에 전시하던 조각

을 크기만 뻥튀기해서 야외에 전시하는 수준에서 벗어나 다양한 방식으로 변하고 있는데도 말이다.

건축물 미술작품 제도는 미술품의 설치 범위를 건물에 한정시킨 데다 민간 건축주들은 예술 마인드 부족으로 의무 사항이니 해치우자는 식으로 처리하는 경향이 있다. 계단 옆에 조형물을 옹색하게 세우는 식의 전통적 조각 형태가 답습되고 있다. 그래서 건축주에게 선택지를 넓혀줄 필요가 있다. 건축주가 건축물 미술작품을 설치하지 않는 대신 기금 출연을 선호할 수 있도록 인센티브를 과감하게 제공할 것을 제안한다.

더 큰 문제는 미술 작품의 설치는 하도록 해놓고 철거에 대한 규정은 없다는 데 있다. 한번 생겨난 미술품은 아무리 흉물이 되더라도, 영구히 그 자리에 있어야 한다. 전국에 설치된 건축물 미술작품은 2만 점이 넘는다. 앞으로 더 생겨날 텐데 큰일이다.

우리나라도 조형물 일몰제 혹은 생애 주기(life span) 제도를 도입해 시간이 흐른 미술 작품이 철거될 수 있도록 길을 터야 한다. 미국 워싱턴주의 경우 생애 주기를 단기(0~5년 미만), 중기(5~15년 미만), 장기(15~30년)로 나누어 작품 철거가 가능하도록 하고 있다.

서울시가 2016년부터 하는 공공미술 프로젝트 '서울은 미술관'은 생애 주기 제도를 도입하고 있다는 점에서 시사하는 바가 크다. '서울은 미술관'은 서울시가 외부 공공미술 전문가로 구성된 서울시 공공미술위원회(자문단장 안규철 한국예술종합학교 미술원 교수 겸 미술작가)와 함께한다. 덕분에 '서울은 미술관' 프로젝트에 의해 탄생한 공공미술은 확실히 다르다.

고가도로를 공중정원으로 바꾼 '서울로7017'의 끝자락에 땅속으로 움푹 들어간 공연장 같은 작품(《윤슬》), 옛 채석장에 들어선 인

공폭포 안으로 성큼성큼 걸어 들어가 폭포를 구경할 수 있는 타원형 접시(〈타원본부〉), 속도를 멈추고 예술에 잠시 빠져볼 것을 권하는 지하철 미술관(녹사평역), 50년 만에 뚫린 유진상가 하부 공간에 들어선 빛의 예술(홍제유연) 등은 제단 위에 수직으로 꽂아두는 흔해빠진 조형물과는 차이가 있다. 그냥 바라보는 대상이 아니라 시민의 참여를 통해 완성됨으로써 작품이 그곳에 있어야 할 존재의 이유가 생기게 된 것이다. '장소 특정적' '커뮤니티 아트'라는 말이 비로소 실감난다.

하지만 이 작품들은 몇 년 후에는 더 이상 볼 수 없게 된다. 2년 혹은 5년의 생애 주기가 있어 그 기간만 전시된 후 심사를 통해 기간 연장·보전·이전·폐기가 결정된다. 오직 '더하기'만 해온 공공 조형물 생태계에 마침내 '빼기'의 개념이 도입된 것이다.

독일 뮌스터에서 열리는 뮌스터 조각 프로젝트는 10년마다 열려 더 귀하게 다가온다. 이걸 탄생시킨 주역인 카스퍼 쾨니히가 한 말은 아주 울림이 있다.

"뮌스터 조각 프로젝트는 정해진 기간인 100일 동안 설치된 후 철거하는 것이 목적이었습니다. 바로 이 부분이 중요합니다. 영구적으로 설치한 뒤 (작품을 둘러싼) 주변 환경이 변하고, 건축이 변하고, 교통이 변해도 작품이 존재하는 걸 원치 않습니다. 그렇게 되면 유지하기가 힘들어집니다. 미술 작품은 공간을 창조해야지 점유해서는 안 됩니다. 또 단순히 공간을 점령하는 것이 아니라, 더 넓히는 역할을 해야 합니다."

● 홍제천 '물빛로드'

공공미술의 앞길을 막는
공무원 마인드

　　　　　　　　　　　　　　　어떤 공공미술 전문가는 말했다.
한국의 공공미술의 후진성은 정부가 제대로 된 모범을 보여주지 못
하니 민간 건축주들이 제대로 배운 게 없어서 그렇다고. 세종시 국
세청 앞에 설치됐다가 흉물 논란 끝에 철거된 일명 '저승사자' 조각
이 그러한 예다. 결국 공공미술 수준을 높이기 위해서는 정부 부처
에서 공공미술 전문가를 채용하거나 공공미술 전문가에게 용역을
맡기는 게 답이라고 생각한다.
　　　그러나 한편에서는, 미술 기획자 등 전문가들을 애써 참여시켜
근사한 공공미술을 만들어놓고도 정작 그 주변 환경은 공무원 마인
드로 조성해 기껏 잘해놓은 걸 살리지 못하고 엇박자를 내는 경우

가 있다. 유진상가 하부 공간 '홍제유연'이 그렇다.

　홍제유연은 서울시의 지원을 받아 서대문구청이 시행한 공공 미술 전시로, 전문 기획자가 예술감독을 맡아 절제된 빛의 예술을 선보이고 있다. 이렇게 좋은 전시를 망치는 것은 허탈하게도 엉뚱한 데에 있었다. 서대문구청은 나중에 자체적으로 홍제유연과 홍제천으로 가는 길의 접근성을 높이기 위해 홍제천 홍제교에서 홍전교에 이르는 약 586m 구간에 '물빛로드'를 설치했다. 캔틸레버형(한쪽 끝은 고정돼 있고 다른 쪽은 기둥이 없는 구조물) 보행로를 설치한 것이다. 이곳에 매단 야간 경관조명은 꽃보라색 등으로 매우 강렬하다. 미술인들은 비명을 질렀다. 물빛로드의 번지르르한 색상과 홍제유연의 절제된 빛이 전혀 어울리지 않았기 때문이었다. 마치 클래식 공연장 입구에 트로트를 크게 틀어놓은 느낌이었다.

　서대문구청이 제대로 된 행정 마인드가 있었다면 홍제유연으로 가는 물빛로드도 같은 전문가에게 맡겼어야 했다. 대중문화가 아닌 고급문화인 미술은, 대중이나 업자가 아니라 미술 전문가에게 묻는 것이 맞다. 홍제유연과 통일성을 갖춘 예술 명소로 거듭날 수 있는 상황이었는데 그렇지 못해 아쉬움이 크다. 녹사평역도 지하철역 안에 예술성 높은 작품을 걸어놓고도 그 옆에 지나치게 큰 공익광고판을 붙여서 예술의 맛을 죽여놓았다. 예컨대 정진수 작가의 영상 작품 〈흐름〉 옆에 큼지막하게 붙여놓은 코로나19 방역 대책 안내 문구를 보면 꼭 저 자리에 있어야 할까, 하는 안타까움이 든다.

건축물 미술작품 제도 덕분에 현대미술 거장의 작품이 거리로 나왔지만, 제대로 된 대접을 받지 못하고 있다. 미술 작품은 전시됐을 때 그 오라를 충분히 느낄 여백이 필요하다. 미술관에서 때로는 큰 벽에 회화 한 점만 거는 것도 그런 이유에서다. 프레스센터 앞 이우환의 조각 〈관계항〉은 공공미술이 어떻게 전시돼야 하는지, 우리에게 질문을 던진다.

이 작품 주변으로는 프레스센터에 입주한 여러 기관과 기업의 이름이 새겨진 대형 간판석이 어지럽게 설치돼 있어 시선을 방해한다. 근년에는 바로 옆에 언론 자유를 상징하는 펜 모양 조형물까지 세워졌다. 나란히 세웠을 때 두 조형물이 어울리는 조합인지에 대한 고려 따위는 전혀 없다. 프레스센터 이우환 작품의 설치 장소도 옹색하기 그지없다. 그래서 '저건 거장에 대한 망신 주기다' '더 넓은 장소로 옮기는 게 낫다'는 비판의 목소리도 적지 않다. 뒷이야기로, 이우환은 7~8년 전 일본 도쿄 번화가인 긴자의 한 건축주로부터 거액의 작품 설치 의뢰를 받았지만 거절한 것으로 전해진다. "주위가 복잡해서 작품이 숨 쉴 구멍이 없다"라는 게 그 이유였다.

이런 대우는 서울 신세계백화점 본점 입구에 있는 올덴버그의 〈건축가의 손수건〉도 마찬가지다. 턱의 높이가 아주 낮은 옹색한 제단을 두고 주변은 펜스로 둘러쳐놓았다. 조형물은 제단 위에 '모셔야' 한다는 강박이 있는 듯한 모양새다.

미국 캔자스시티 켐퍼현대미술관에 가면 올덴버그의 똑같은 작품이 야외 잔디밭 위에, 마치 대지에 뿌리를 내리듯 흙 위에 조각

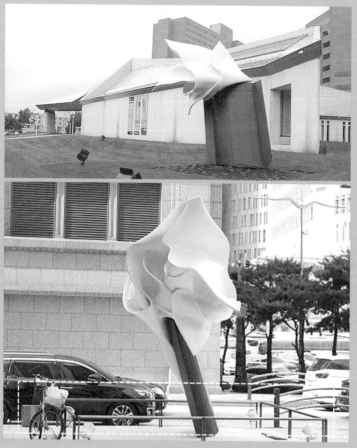

● 올덴버그 작품 〈건축가의 손수건〉이 설치된 켐퍼현대미술관과 신세계백화점 본점 야외의 모습

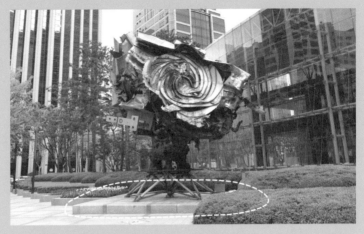

● 포스코센터 앞 〈꽃이 피는 구조물(아마벨)〉

이 바로 설치돼 있는 모습을 볼 수 있다. 같은 작품도 어떻게 설치하는가에 따라 감동의 크기가 달라진다. 한국에 설치된 대다수의 조형물들은 숨 쉴 공간이 없다. 그래서 서울 여의도 IFC몰 앞에 있는 김병호 작가의 조각은 한국에서는 보기 힘든 모범 사례로 꼽힌다. 넓은 잔디밭에 노란색 작품 하나가 대지에 피어난 꽃처럼 오롯이 존재한다.

이미 설치된 작품도 전문가의 터치가 더해지면 본래 가지고 있는 예술의 오라를 제대로 뿜을 수 있을 것이라 생각한다. 예를 들어, 포스코센터의 〈아마벨〉이 그렇다. 10cm 높이도 안 돼 보이는 제단을 없앤다면 그 곁을 지나는 시민과 작품이 훨씬 더 하나가 되는 느낌을 받을 수 있을 것이다. 그냥 그대로 작품 속으로 쑥 미끄러지듯 걸어 들어가는 기분을 충분히 느낄 수 있을 것 같은데, 단 10cm의 턱이 말 그대로 '턱' 하고 막아선 느낌이다.

반대로 광화문에 설치된 〈해머링 맨〉은 좋은 사례다. 2002년에 설치된 이 작품의 자리가 건물 쪽에 너무 붙어 있는 탓에 인체의 형상이 잘 보이지 않자, 흥국생명은 2008년에 이 작품을 도로 쪽으로 5m 이전했다. 이전 비용이 엄청났지만 과감하게 지불한 것이다. 사람들이 작품을 제대로 볼 수 있도록 세심히 신경 쓴 흥국생명의 감각을 배워야 한다.

공공미술에 조금만 관심을 기울이면 평범한 일상에 예술의 향기를 불어넣을 수 있다. 빽빽한 건물 숲속, 장을 보기 위해 찾은 마트 근처, 출퇴근길 우리의 발길이 닿는 곳, 그 어디든 공공미술은 24시간 연중무휴 간판을 달고 우리를 기다리고 있다. 거리 위 작품 관람 시 가장 좋은 점은 시간이나 인원수 제한이 없다는 것이다. 누구의 눈치를 볼 필요도, 심지어 관람선을 지키지 않아도 좋다. 언제든 편안하게 산책하듯 다가가 만날 수 있다. 바쁜 일상 속에서는 눈에 잘 띄지 않지만 가끔, 아주 잠시 멈춰서 주변을 둘러보면 공공예술 작품들이 수줍은 표정을 지으며 다가올 것이다.

광화문 하면 떠오르는 풍경, 인천공항 하면 떠오르는 풍경, 녹사평역 하면 떠오르는 풍경이 곧 공공미술 작품이 녹아든 일상의 풍경이고 거리 갤러리 풍경이다. 제자리에서 빛을 발하며 존재감을 드러내고 있는 작품들을 하나하나 발견하는 재미를 이 책을 통해 느낄 수 있길. 공공예술, 공공미술이 멀게 느껴졌던 사람들에게도 한 발 더 가까이 다가갈 수 있는 계기가 되길 바란다.